食玩

葉怡君—著

不思議

遠流出版公司

玩具與蠹魚

放學後

不知道什麼時候，我愛上了迷路與閒晃。

小時候放學回家，脫離了路隊的路徑，總是甩著書包唱著歌兒，抄近路或繞遠路的，在大街巷弄間鑽來竄去，一下子希望遇見心儀的男同學，一下子想逮隻吵人的蟬，一會兒又停步在馬路旁，呆立看飛駛的車輛，當時不覺光陰之驚心，常常晃著晃著，天就黑了。

那時節我總是一個人，呼吸著孤獨的自由與自在。

回家之前，最後不變的總是，進了阿婆的柑仔店。看著她叮叮噹噹的貨架，一邊開聊天磕牙，一邊看能不能騙到免費的番薯籤，且猶豫不定的思考目標靶心──今天買什麼好呢？哪個零食或是小玩意？

搬離了老家後，許久遺忘了那種閒適的、散漫的、無所事事的、美好的遊蕩。很久之後，有一天不可遏制的神奇漩渦將我吸入那古老氛圍，直到重新出水如此熟悉。

那是許久不曾感受的，脫離路隊後的感覺，在逛玩具之中。

愛情的謎題

幾年前，有一天突發奇想去算命，那位據說很靈驗、索價高昂的算命仙看了命盤，好笑的說：「妳這個人啊，就算是玩，也會玩成精！」我對這鐵口直斷不很服氣，周遭那麼多人愛玩、也勤於玩，扳手指算也輪不到我頭上（有人有異議嗎？），況且吾

註1：《孤獨的蠹魚》是台灣前輩作家龍瑛宗的文學論集；《悲哀的玩具》則是他推許的詩人石川啄木（1886-1912）的詩集。學者陳萬益曾寫過一篇紀念龍瑛宗之文「蠹魚與玩具」，描寫龍氏：「猶如蠹魚，孜孜矻矻的以文學餵食自己的靈魂，排解自己的孤獨；可是，文學雖然像暗夜的一顆星，殖民地陰影籠罩底下的一盞燈火，為生命帶來一點希望，終究只是夢想，文學猶如石川啄木的詩集名稱，是「悲哀的玩具」。……文學，為龍瑛宗帶來了美和希望的啟示，支撐他走過黑暗和暗啞的世代，他凝神，他靜觀，他含藏，他在脆弱的身心裡蘊育著最不假外求的、卑微的愛與關懷，以及生命的感動和幸福。」在此借用此一篇名，寄喻藏書者與藏玩者。

人慣常思考可是社稷國家之事，出國也是公差居多，我哪裡愛玩啦？

數年後，等到我從滿屋的食玩、轉蛋、魔玩、場景堆中抬起頭來，非常慶幸沒有跟算命仙嗆聲過「不準就砸招牌」的挑釁大話，免除了滿地爬著找牙的厄運。生活在電視廣告、時尚雜誌日日轟炸的大都會中，不知為何，即使天天經過全國最高價地段的名品精妝店，仍是微笑讚嘆、轉身離去、毫不留戀。不是老僧入定，我只是疑惑，各種物質散發出來的，究竟是何種不同的費洛蒙？為什麼那些眾人激賞的，卻無法成為迷惑我心的東西？

這事就如同戀愛一樣的不可解，本質上也確實是愛情，是人體小宇宙一個不能拆題的謎。

隨著藏書與藏玩的累積，首先遭遇的，就是激增的空間壓力，在寸土寸金的台北市，一方面因為自己的興趣而快樂，一方面也懷疑這是否是消費之惡？同時，我還有著所有戀物藏書狂，對時間及佔有的焦慮，這也是本書誕生之由來——從小我就相信，只要通過了印刷與呈現的魔法之鍋，萬事萬物就不會消失（當然這又是另一個妄想），這是每位說書者的天真之處——他們相信傳播出去的，就能壽與天齊。

魔藥原料

魔玩食玩的前輩藏家，在這條路上可說是前仆後繼，也因為我們珍愛這些玩意，因此當 2003 年，富士經濟統計食玩市場年規模已達 625 億日圓；藝術家村上隆和原型師 Bome 的「Miss Ko²」魔玩，可以在紐約以 56 萬美金賣出；食玩造型集團海洋堂巡迴日本 11 個公立美術館展覽；江崎固力果的食玩「回憶 20 世紀」一年能銷售 1000 萬個；2005 年，玩具公司 BANDAI 的轉蛋營業額達 215 億日圓……我們並不吃驚，這都是遲來的大眾肯定，這些原只是人們眼中「小孩子玩意」的產品，暢銷背後象徵

的不只是龐大商機，更是一種社會歷史交叉反映的新文化現象。

　　不過對我來說，銷售數字畢竟不是重點，就好像真愛不會因為情人擁有的掌聲，而讓你決定戀情的生滅。資本社會的商品銷售、品牌塑造，只是種純粹的炒作魔魅而已，看看 LV（不滲水的鐵達尼皮箱）、Chanel（優雅強悍的祖師娘 Coco）、甚至是最近的海洋拉娜（燒燙傷之神奇重生），不也都如此？只能說是「戲法人人會變，巧妙各有不同」吧。

　　所以，想要煉成一鍋魔藥，我該感謝的，可不是只有爐中的神奇材料而已，本書牽涉的工程遠比我想像的繁瑣浩大——首先感謝催生的文編曾淑正、以及協助翻譯的弟弟明學，沒有二位，本書恐怕不可能誕生，而攝影陳輝明、徐志初，美編 Zero，以及中原造像堅強的「去背大隊」，付出的心力也極為驚人。感謝默默協助的淑暖、美慧，很少出聲的總經理、董事長，還有常一起買逛的玄琔、持續鼓勵的瀞文和師父、以及天賀和 NINZIN 等同好，感謝建邦慷慨出借藏品、所有協助搜刮藏品的商家、賣家、甚至買家，以及買了這本書的讀者。

　　該感謝的人太多，若是遺漏了，就來打我，下次不敢或忘。

　　最重要的，是我的家人，沒有您們，我什麼都做不成。

　　比起浸淫數十年的前輩，我只是個生嫩新手，若有任何差池，全都是我一個人的錯。如果野人獻曝，能獲得多方的指教，實在謝天謝地；若又能拋磚引玉，招引更多同好，則更是深切的期待。我的小小私心，是希望更多人瞭解魔玩的豐富與美麗，收藏品類才可能源源不絕，不會成為曇花一現、或是盲目跟隨的蛋塔風。

　　而本書的未竟之言，將收錄在下一本《食玩吞天地》，或許屆時自然、歷史、宇宙、妖魔……還有多人熱愛的「萌～萌～」美少女等等，能夠滿足大家的想像。至於我這不才的作者，除了獨樂樂，還希望眾樂樂，須知憂歡都在一身，而不是單單寄望玩具。

Contents

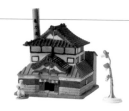

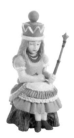

① 西洋文學藝術

② 建築生活

③ 學校時光

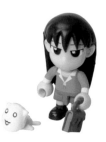

窺看日本魔玩

魔玩，模型玩具，是也。

取其模型的諧音，「魔玩」是具有魔幻、魔力、魔法，能夠吸引人、魅惑人、引起人興趣的模型玩具，它讓世界無限廣大，生命永不孤獨。

塑膠魔玩的源起

一般人現在看到的模型都是塑膠製品，但早期的模型其實是木製的。

1869 年，人類發明了第一個塑膠──賽璐珞（celluloid），1900 年代初期發現了製造「合成樹脂」的方法。1939 年，人類開始使用安全塑膠來製造玩具，極受青少年的歡迎，那一年的紐約世界博覽會，便展覽了美國製造的塑膠飛機、火車、輪船、旋轉木馬等。

但直到 1951 年，Revell 公司大量生產塑膠汽車套件後，它才在大眾市場漸漸普及。50 年代，「噴射模塑法」的發明，降低了塑膠玩具價格，但細節的擬真度更高，可以說是塑膠玩具的新時代。

海洋堂・大魔王

在亞洲，據說日本的第一個塑膠模型，是丸三商店在 1958 年推出的「鸚鵡螺號」。現在塑膠彷彿是廉價商品的代名詞，但是當時可是奢侈品，並且因為輕盈、耐用、防滲、防漏、易染色，很快就席捲了人類的日常生活，[1] 因此後工業時代也稱為「塑膠時代」，它唯一的問題，只有它的永垂不朽。

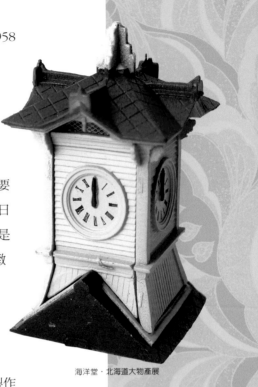

海洋堂・北海道大物產展

由於塑膠大量生產、平民價格的特性，很快就被當成主要的玩具材料，這也是許多廠商衡量優劣點後所做的判斷。今日我們能買到的玩具，大多是塑膠材質，這不是一種選擇，而是一種「被選擇」，消費者多少有些無奈。由於塑膠模型的精緻度比木製高出許多，而且組合也較為容易，推出之後所向披靡，木製模型在市場上幾乎已經完全消失。

當時塑膠模型的大本營是美國，較諸其科技技術、以及在國際呼風喚雨的實力，一點都不令人意外。不過 1950 年代之後，日本玩具也走出了一片天，以鐵皮或塑膠製作的乾電池玩具為主，玩具史上稱為「電池時期」，收藏家李英豪表示，日本玩具由於設計豐奇、有想像力、美觀堅固，是國際收藏家的愛藏品，升值速率驚人。[2]

魔玩界的現實

1960 年代初期，美國開始流行「軌道賽車」(Slot racing cars)，這是一種裝上電池後，可沿著軌道競速的塑膠模型車，出口到日本、台灣等地，掀起了一股賽車風潮。早期的軌道賽車、或是後來進口的遙控車，可以說都是成人專屬、相當高檔的玩具，一般小孩很難玩得起。

也是在1960年代，台灣開始躍上世界玩具舞台，由於政府大力推動輕工業，我國成為勞力密集的「玩具王國」，取代了日本的玩具製造地位，但和後來的中國一樣，因為品牌價值差了一級，

註1：出自田宮俊作（2004）：《田宮模型：以態度重現完美的經營典範》，傅瑞德譯。台北：四方書城有限公司。

註2：出自李英豪（1996）：《古董玩具》。台北：藝術圖書公司。

目前在國際收藏界的升值幅度仍然有限。

　　1960 年代末期，日本塑膠模型已經發展了十年，有些公司開始試著提高模型的美感，例如位於大阪的公司「海洋堂」，便朝著「藝術模型」的方向努力。海洋堂成立於 1964 年，由一間小賣店起家，在 1968 年成立工坊，上色組裝國外的「帆船模型」套件，開創了優秀的高價販售成績。

　　1960 年代，塑膠模型流行附加「動力裝置」；1970 年代，「場景模型」則成為主流。當時在日本一個模具師的養成，需要十年以上的時間，而報酬也相當驚人，由民間社會上流傳「坐在賓士車裡都是『三師』（醫師、律師、模具師）」，即可見一斑。但是投資模具需要龐大資金，產品如果賣不好，就會積壓庫存、造成倒閉，這也是模型界嚴酷的現實。

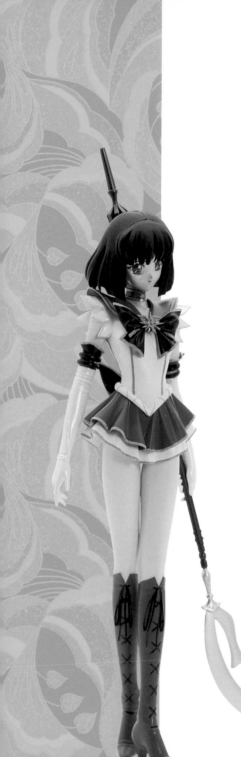

GK 魔玩：美少女戰士土星

個人創造力──GK 魔玩登場

　　1970 年代後半期，日本的 GK（Garage Kit）模型登場，這是個人工作室生產的限量、高價、高品質模型。1960 年代，美國流行在自家車庫自製音樂販賣，稱為「Garage rock」（車庫搖滾），SF 特攝誌《宇宙船》的編輯聖佚奇借用了這個概念，將手工模型取名為「GK」模型，成為業界習稱的名詞。

　　差不多也在此時，海洋堂開始使用「塑膠成形機」做原創模型；新的合成樹脂鑄模技法 SILCOM 也在此時發明，連高級玩家也可以用這兩種技術自行製作，堪稱業界革命性的改變。從此，塑膠模型不僅限於大公司、大資本，連原創性高的藝術工作者也可以加入這個行列，因此陸續有生力軍投入。

　　1980 年代，日本的玩具廠商引進了更多價格便宜、易於加工的軟塑膠材料，許多公司也將 GK 模型改成軟膠材料大量販售，市場銷售情況極佳。而在 1990 年

代前後，許多原先在台灣生產的玩具，開始轉移到中國，尤其是
1987 年，製造「芭比娃娃」的美國 MATTEL 公司將工廠移走，
是這一系列台灣玩具訂單外移的指標。

1990 年代後半，美國製造可動模型「Spawn」（美國漫畫名
作「閃靈悍將」）的公司，也到中國開設工廠，由於成本比預想中
便宜，激發了之後日本與中國加強「設計—製造」的合作關係。
直到 2005 年，世界上已經有 70% 玩具，都是在中國生產製造，
由中國繼承了新的「玩具王國」名號。

除了日本玩具，近年來香港的「設計師公仔」也頗受
玩家注意，粗硬的陽剛線條、強烈的設計師風格，在
日本、香港、台灣、倫敦的大型玩具展中，都引起不
少注目。例如香港設計師 Michael Lau 的
「Gardener」系列，以 6 吋、12 吋的街頭風
格公仔為主，是知名的代表設計師。

不過一般消費者最常購買的，並不是設
計師玩具，還是最常見的動漫魔玩。常見的魔玩
中，轉蛋、食玩類的尺寸，多半在 3 到 8 公分之
間；而較大型、以人形為主的 GK 或 PVC 商品，則
大約為 15 至 30 公分，都極受到青少年族群的喜
好，可預見的，將成為不同世代的集體記憶。例
如「聖鬥士星矢」在初版漫畫出版的十多年
後，重新發行系列玩具，創造了傲人的銷售
成績，即可窺見它當年的影響力（大約是
「無敵鐵金剛」之於台灣的五年級？）。
動漫魔玩的銷售額，反映了
青少年的主要娛樂，是
當代不可忽視的文化
現象。

PVC 魔玩：潔米妮

窺看日本食玩

食玩，食品附贈的玩具，是也。

從柑仔店阿婆手上遞來的體溫，是童年的回憶，也是新時代袖珍魔玩的代表。食玩與轉蛋，繽紛多彩的樣貌，豐富了宇宙天地，也溫暖了無數童心。

YUJIN・暴力熊

　　「食玩」，就是在食品中附贈的玩具。日本最早的食玩，可以上溯至江戶時代的老舖嘗試「買食品贈送紙風車」的促銷方式，有些顧客還會特地買去送人。

　　1922 年，食品公司江崎固力果的「營養菓子固力果」，則是近代日本食玩的發軔，其他食品公司也跟著學習。在台灣，大眾記憶較為深刻的食玩，可能是 1970 年代以後的「乖乖」，或是有些小廠牌的零嘴，會附送塑膠玩具。不過，不論是日本或台灣，早期食玩品質低劣，除了孩童外沒人會收集，更難以形成話題。

　　1981 年，日本的大型玩具公司 BANDAI（萬代）加入食玩市場，以高人氣的動漫畫角色為主力，例如從日本紅到美國的「神奇寶貝皮卡丘」，從 1996 年到 2003 年就銷售了 1 億 3400 萬個。而日本知名玩具公司 TOMY，則於 1988 年設立子公司 YUJIN，在旗下專營轉蛋的企畫、設計與販售。YUJIN 產品以迪士尼系列為大宗，另有動漫畫、湯瑪士火車、暴力熊等，近年的代表作則有「原色圖鑑」系列，是早期台灣進口最多轉蛋的廠商。[1]

　　90 年代末期，日本的海洋堂學習美國「Spawn」，到中國開創了第一條食玩量產線，這種「日本設計、中國生產」的模

式，經過初期的摸索期，開發了「北斗神拳」、「山口式」可動模型，在市場與品質上都獲得很好的口碑。

1 億 2 千萬個巧克力蛋革命

　　1999 年，海洋堂和 Furuta 製果合作製造的食玩「巧克力蛋」，從 1999 年到 2000 年，大賣了 1 億 2 千萬個，創造了玩具和食品史上的銷售奇蹟，被稱之為「巧克力蛋革命」。它有點像台灣的「健達出奇蛋」，在蛋形的巧克力中放著玩具，這一系列附贈的食玩「日本動物」系列，由原型師松村忍設計，光是推出「日本猴」時，一個月就大賣了 100 萬顆。不但食玩一舉成為大眾注目的話題，企業也紛紛盛傳「跟海洋堂合作可以提高銷售量喔～～」，從此食玩進入了戰國時代。

　　日本知名當代藝術家村上隆（曾與法國 LV 合作，設計出全球暢銷的櫻花包、櫻桃包等），也曾與海洋堂合作。他對海洋堂總經理宮脇修一說過的：「食玩是一種新的『媒體』！」印象很深刻。的確，在新聞、廣告、廣播、電視之外，食玩開創了一種全新的立體物之販售可能性。

　　海洋堂和村上隆都曾以「創新作風」捲起旋風，雙方對立體造型物的革命信念是一致的。村上隆認為，模型玩具和食品「結合一起賣」的新形式，讓食玩得以在無以計數的超商、書店鋪貨，不用辛苦找經銷商管道，這是一種高明的商業技巧。以《戰車雜誌》來說，本來 1 萬本就已是銷售界線了，但是如果加上精緻的模型「書玩」一起賣，銷售量可能破 10 萬本、甚至 100 萬本以上，就是開創了新的商業模式。

　　魔玩、食玩商品的暢銷，以至於「巧克力蛋革命」的爆發，有其深厚的背景。光是 2003 年，日本的動漫畫相關產值就已達 14 兆 7 千億日圓，美國相關產值更有 50 兆日圓。動漫畫及角色傳統在日本發展多年，形成了上、中、下游的完整產業鍊與市場

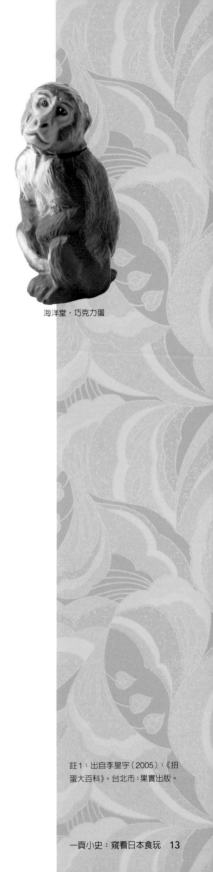

海洋堂‧巧克力蛋

註 1：出自李星宇（2005）：《扭蛋大百科》。台北市：果實出版。

群，是玩具設計最堅強的後盾。許多模型玩具的「原型師」，都是熱愛動漫畫及立體物的創作者，為這個行業儲備了豐富多樣的人才。

海洋堂一向重視「設計力」和「商品力」，由它拔得業界的頭籌，並不足為奇。過去，「原型師」在大型玩具公司的地位，好比舞台上的跑龍套，是被消音的一群人。但是海洋堂對於原型師十分尊重，更在產品上強調其地位，甚至特別標示姓名，這種對創作者的肯定，讓商品設計形成良性循環，因此當時機到臨，「食玩革命」就已是水到渠成、勢不可擋了。

另外，巧克力蛋成功的重要原因，歸納起來還有：一、在便利商店通路販售，突破了過去僅在玩具店販賣的局限，增加了產品的能見度和銷售量。二、「日本動物系列」的全新企畫，突破了動漫畫角色的局限，激起了消費者的新奇感，也開發了不同層面的消費群，連大學教授和高年齡層都加入收集，這是過去玩具市場未見的現象。三、現代社會的晚婚、少子化，使玩具的客層年齡向上提升，而成年人具備更高的購買力，也提高了產品業績。四、中國工廠的開放，讓玩具成本可以有效的降低，更普及、也更大眾化。五、日本媒體大肆報導巧克力蛋的銷售奇蹟，也引起了更多人的關注與熱潮。

30 世代的夢──日本食玩主力

這些現象的相輔相成，形成了食玩市場的蓬勃發展，時至今日，日本食玩已正式轉變為以玩具為主體，佔據了產品 80% 以上的體積，而食物可能只是一顆口香糖而已，可以說是完全的反客為主了。由於市場逐漸邁入成熟期，消費市場的年齡與性別更加分眾化，除了主流的動漫畫之外，題材極為豐富龐雜，舉凡生物、建築、交通、妖怪、武器、藝術、童話、古文明、外星生物……各種奇思異想，令人拍

海洋堂‧王立科學博物館 2 代

案稱奇。

　　目前日本食玩的販售價格，主要設定在 250～400 日圓之間（研究發現，這是衝動購買慾可接受的範圍），成功的價格設定是市場茁壯的主因。現在食玩的消費主力其實不是孩童，而是 30 歲世代的大人。2004 年，日本的 TAKARA 食品公司在大阪開了 300 坪的主題商店，針對 30 歲男性的夢想開發商品，常可看到來此逛街採買的上班族。由於成人市場的產品必須更加精緻，而附有場景的更受歡迎，價格有時也設得更高，可達 500～800 日圓。

　　《日本食玩雜誌》的總編輯宇治野憲治認為，1988～2003 年的玩具糖果市場，成長了 275 億日圓，其中七年成長了 60%，應當是「30 世代」在發威。他表示，現在 BANDAI 公司每年發售 1 億 5 千萬個食玩，一年創造 150 億的銷售量。急起直追的 TOMY 公司，也在 2000 年設立了食玩部門，三年後就有了 60 億的銷售額，是剛成立時的三倍。

　　不只是日本，其實在歐美國家，成人玩具的發展已有長時間的歷史，玩具的意義、詮釋、研發、產業也相對成熟，並發展出深刻的文化論述，反映了當代社會的集體意識。例如美國的芭比娃娃與女性史、日本的魔玩與 OTAKU 萌都，都是代表性的例子，不只是一時的消費熱潮而已。

　　目前「食玩」已經成為日本的代表玩具之一，由於一般大眾也有能力擁有收藏，因此整體社會意涵及心理力量更不可小覷，是觀察日本當代文化的重要面向。邁入 21 世紀，日本食玩的市場規模比 90 年代更加擴大，但是產品更新速度變快了，生命週期也變短了，而且觀察家表示，這一兩年似乎缺乏席捲市場的大型企畫。不過食玩收藏及購買人口仍在增加，各家公司也仍然不斷推敲消費者的需求，希望開發讓人心動的新商品，整體來說，未來的潮流趨勢仍令人期待。[2]

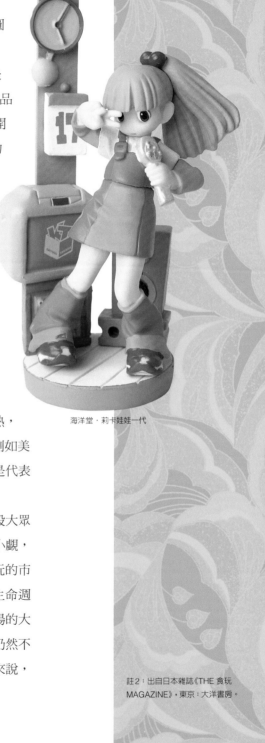

海洋堂・莉卡娃娃一代

註2：出自日本雜誌《THE 食玩 MAGAZINE》，東京：大洋書房。

魔玩辭典

● 原型師

雕塑模型原型的專業設計師、創作者、藝術家。

● 魔玩

筆者用以稱呼全部「模型玩具」之名,取其魔幻、魔力、魔法、能吸引人之意。目前的模型幾乎都由塑膠製作,包含 GK、PVC、以及大多數轉蛋、食玩、盒玩,都算是「魔玩」的一種。包含塗裝完成品及非塗裝完成品。

● 食玩、盒玩……

隨著食物附贈的玩具(多為塑膠模型),多半裝在盒子中。這些玩具多半是一套包含數隻,抽取的時候不確定裡面的內容物,因此更添加了收藏、發掘的樂趣。

食玩在 1999 年日本的「巧克力蛋革命」之後,成為袖珍模型玩具的主要販售型態之一,在這種產品中,消費者購買的主要目的是玩具,重要性比食品高。其中不附食品的,就稱為「盒玩」。附贈入浴包的則稱為「浴玩」(例如「Kitty 的世界」),附贈文具的稱為「文玩」(例如「史奴比的世界」)等等,不過基本上都屬於「盒玩」的一種。一般食玩的品質比轉蛋高,且附場景者為多,價格介於轉蛋與 PVC 之間。

● 轉蛋

日文狀聲詞:Gacha-Gacha。又稱「扭蛋」。一種放在蛋形膠囊中販賣的玩具,往往也是數隻成套,置放在「轉蛋機」中,由消費者投入錢幣(目前一顆約台幣 30 ~ 100 元)後轉動轉鈕,塑膠蛋殼便會掉出,再打開看看內容物。許多轉蛋迷認為,轉蛋就像人生,不知道下一顆會是什麼,充滿了驚喜。

● 瓶蓋

算是食玩的一種。多半是包在塑膠軟袋中,附在飲料瓶上贈送的玩具。這種玩具的基座是「瓶蓋」,可將已打開的飲料瓶蓋起來,以防外漏。

● 人物模型

英文為 Figure。早期專指立體人偶模型,後來連物體、立體生物模型都算在內,因此稱為「人」、「物」模型。不限 GK 材質或 PVC 材質。

● 書玩

隨著書籍附贈的玩具。例如海洋堂與小學館合作的「週刊日本的天然紀念物」,每本書都附贈一隻原型師松村忍製作的日本動物。目的多半是為了促銷書籍,但也有反過來的例子。

● GK 模型

英文 Garage Kit。是少量生產的組立模型。1970 年代在日本登場，專指個人工作室或小廠商生產的限量、高價、高品質模型。精細度高、價格昂貴、容易上色、曲線變化大、容易長期保存、不易變形，但材質比 PVC 硬，摔落也比較容易斷折。這個名稱為 SF 特攝誌《宇宙船》的編輯聖佚奇所取的名字，源自 1960 年代，美國在自家車庫自製音樂販賣的「Garage rock」（車庫搖滾）。模型業界基本上稱呼手工模型為「GK」，為慣用名詞。

● PVC 及 PVC 完成品

PVC 即「聚氯乙烯」，為塑膠材料的一種。因其材質較軟、具有彈性、成本較低，以射出成形更方便大量生產，被用來廣泛製作各種玩具轉蛋及各式人物模型。不過現在若稱「PVC（完成品）」，一般是指人物模型（不含食玩、轉蛋等），比轉蛋食玩更大，1/6 到 1/8 的比例為市場主流。多為（彩色）塗裝完成品，價格介於 GK 和食玩之間，有較精美的包裝，或用透明塑膠封起來。

● 吊卡

基本上也是魔玩，只是包裝方式是用透明可懸掛的塑膠封起來，後面附一張產品說明的厚紙板，可懸掛在賣場橫桿上。一般美系玩具包裝愛用，外殼是透明的，可以清楚看見裡面，因此沒有食玩轉蛋不拆封，就不知道內容的缺點（優點？）。多為 12 吋人偶，尺寸較大，價格比盒玩高。但也有些轉蛋內容，做成可懸掛的「小吊卡」型態，不過筆者將它歸類為轉蛋。

● 景品

日文中所謂的「附加贈品」。多半是玩遊戲機、參加活動或柏青哥店的贈品。一般品質和價格比食玩轉蛋高，但不是主流商品。

● 公仔

香港人稱呼玩偶、娃娃的用詞。不一定是塑膠製品，例如「毛公仔」就是指絨毛娃娃。近年因為香港的「公仔設計師」在玩具製作上有不錯的表現，因此「公仔」一詞也成為港台對玩具娃娃的常用稱呼。

● 比例模型

英文 Scale model。依照固定的比例尺，縮小製作的模型。例如田宮模型出品的許多商品，都是嚴格的依照比例製作。

● 可動

組合成後仍能自由活動的零件，不必黏緊固定。可動模型常常用在機器人或動作系的角色上，由於模型可以自由擺出姿勢，相當受到歡迎。例如海洋堂原型師山口勝久曾推出「山口式可動」系列模型，或是食玩「回憶 20 世紀」系列中的「鐵人 28 號」，都是著名的作品。

● 情景模型

在模型的周邊依創意發揮，製作成擬似現實環境的感覺，例如雪景、山景、河水或海洋等，並搭配更多人物，讓整體模型場景更加逼真。

● 角色

英文 character。主題人物。來源有動漫畫，或者設計公司、設計師原創的主題人物。前者例如米老鼠、櫻桃小丸子等，後者例如 Kitty、烤焦麵包、趴趴熊等都是知名的代表。

● 說明書

放在食玩或盒玩中，用來說明各項產品資訊（角色、數量、隱藏版……）的說明紙。一般收藏者都會小心收藏，並不丟棄，這是玩家交流的必需品，也是保存增值、辨別真偽的必備品。

● 蛋紙

單指放在轉蛋中的轉蛋「說明書」。說明各項產品的資訊（角色、數量、隱藏版……）的說明紙。一般收藏者都會小心收藏，並不丟棄，這是玩家交流的必需品，也是保存增值、辨別真偽的必備品。

● 大全套

包含隱藏版、異色版等全部版本的一整套食玩轉蛋。

● 小全套

不含隱藏版（有時也不含異色版）的一整套食玩轉蛋。

● 全系列大全套

暢銷、或當紅的食玩轉蛋，因為受消費者歡迎，往往會出許多代產品，滿足市場需求。同一間公司出品的同一個主題，最早出的稱為「第1代」、次之的為「第2代」……依此類推。如果收集了同一公司的同一主題系列，且包含所有種類和版本，就稱為「全系列大全套」，一般所費不貲，通常是收集癖所為。

● 公司貨、代理版

由製造廠商授權、台灣取得正式代理，合法發售的產品。一般到貨速度會比「水貨」慢一點，但是價格往往比較合理。

● 空版、水貨、平行輸入

不是仿冒品，但是並沒有正式取得製造廠商授權發售，而是以平行輸入的方式進口販賣。有時候是透過日本的親友訂購、有時候是向日本的廠商或中大盤商家訂購，進貨速度有時很快，但價格比較不一定，需看到貨數量，不同商家的定價也不一。

● 偽貨

假貨、仿冒品，品質較為低劣。在塗色、接縫線、說明書、蛋紙、授權標誌上都可以看出粗糙的蛛絲馬跡。仿冒品價格可能較低（但若是黑心店家也不一定），一般暢銷商品比較容易出現仿冒。

● 先行販售

某套產品在某一特定地區先行發售，該地區的消費者較容易優先購買。可增加收集的難度與樂趣。

● 店舖限定

某套產品只與特定廠商合作，在某特定店舖、或連鎖商店販賣。例如7-11限定，就是消費者只有去7-11才能買得到。可增加收集的難度與樂趣。

● 會場限定

為帶來活動人潮與熱氣，某產品只在某活動會場（多半是玩具或同人誌展覽）販賣。因為活動的天數不多，生產數量也不大，增加購買難度，常常必須大排長龍、或事先預約才能買到，因此價格多半飆高，容易被炒作。

● 雜誌限定

日文「誌上限定」。一般為動漫畫、或玩具雜誌獨家附贈的贈品。

● 雜誌通販

日文「誌上通販」。雜誌郵購。利用動漫畫或玩具雜誌後面附的預約單，直接向雜誌訂購商品，一般可以請台灣商家代辦。

● 雜誌應募

必須寄回雜誌上的標籤或是應募卡（回函卡），才能獲得的魔玩。有些是寄回函卡就可以（通常贈品價格較低）；有些必須要抽獎才能得到。對台灣收藏者，後者手續較麻煩、又有運氣成分，所以如果有商家進口販賣，價格都會比較高昂。

● Wonder Festival

海洋堂主辦的日本（又號稱世界）最大的立體模型展覽。每年定期分夏、冬兩次舉辦，地點在東京國際展覽館。

● 彩色版

塗上色彩的玩具、魔玩。

● 隱藏版

在一套轉蛋食玩中，數量較少的某單一或某些角色，就是「隱藏版」。「隱藏版」有秘密的意思，外觀一般不刊登在蛋紙或說明紙上，無法藉由廣告得知外觀。因為數量少，所以單價常是最高的。Re-ment 有些種類的隱藏配率很少（例如「產地直送1代」的「愛情便」），可能產品才剛上市，隱藏版單隻的價格，就已經超過20盒食玩。但有些隱藏版配得多，就比較容易收集，價格也不會狂炒。

● 異色版

整套轉蛋食玩裡，有某一隻或某幾隻，同一造型、不同顏色。有時候所附的小套件也會有點微妙不同。例如「愛麗絲」系列裡那隻微笑的貓，就有好幾種不同顏色的版本。

● 透明版、金色版、銀色版

產品外觀為透明（未上色）、或塗上金色、銀色的魔玩。一般人較不喜歡收藏，常常被稱為轉蛋盒玩中的「地雷」（大家不想要的）。

● 復刻板

等於是轉蛋食玩的「再版」。大部分轉蛋食玩銷售完後不會再賣，而是出不同版本。少數暢銷產品大受好評，廠商可能為了節省成本，也可能為了滿足消費者的請求，便出再版。不過日本公司一般很老實，都會在外盒或蛋紙上標註「復刻板」（例如小熊維尼陶瓷茶具）。比較特別的是 BANDAI 公司，是以「孔數」來區別——第一版是「4孔」（在轉蛋上有4個菱形小孔）、第二版是「3孔」……依序遞減。

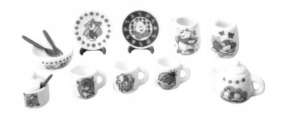

● 未拆封

一般轉蛋食玩都用塑膠袋封裝，強調產品的完整性。許多收藏者較喜歡購買未拆封的，因為比較不會有缺件、損傷、掉色、髒污的危險。也有些收藏者是不希望收藏別人碰觸過的，因此價格也比二手的高。

● 未組立

強調拆封後，塑膠零件並未組裝過，也就是前一個收藏者沒有把玩、展示過，比組立過的較少髒污。

● 海獺偏見評分

本書作者對魔玩收藏的個人評分。因為多少隱含偏見，便誠實承認。「海獺」及「水獺」同為作者喜愛之動物；另一典故出自華特・班雅明的一則短文「水獺」，描述他童年的動物園中，水獺居住的地段是最引人注目的，那是最死寂的區域，僻靜冷清，一切原本尚未來臨的事物彷彿都已成過去。班雅明從未在那裡見過水獺，他經常在這個無底的黑色深淵前無休止地等待著，期望能在什麼地方發現，但即使看見了，肯定也只有短短的一瞬。這很類同於我感受的物之意義，因此名之。

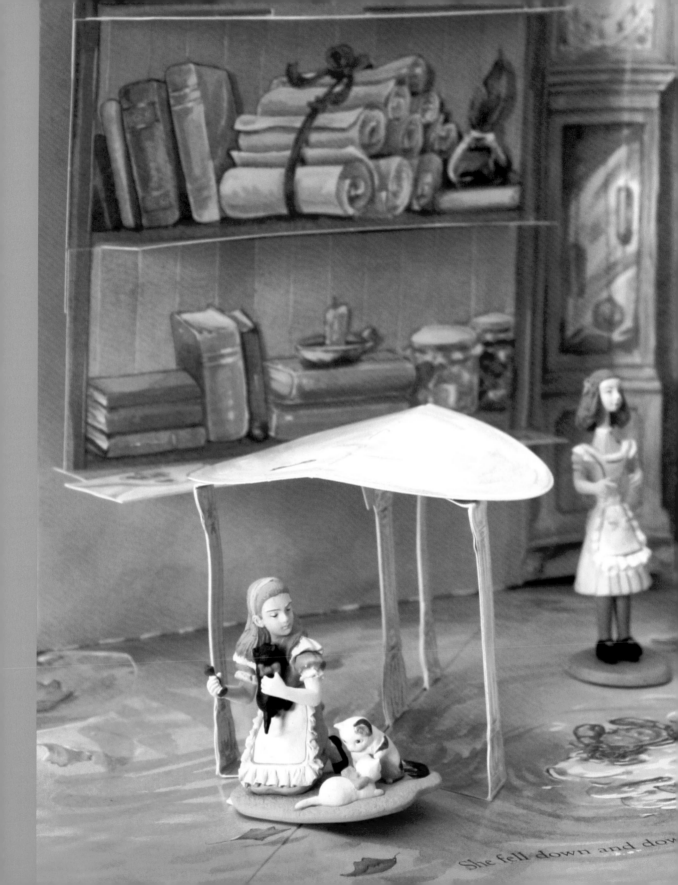

She fell down and dow

Chapter 1
西洋文學藝術

給愛麗絲

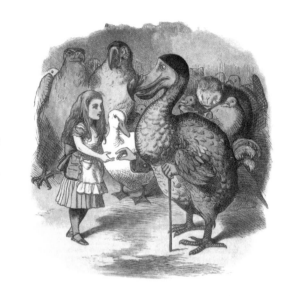

「兩本《愛麗絲漫遊仙境》都不是童書，而是唯一讓我們在其中變成兒童的兩本書。」

——維吉尼亞‧吳爾芙（Virginia Woolf）

　　說起來，一切都從那隻兔子開始……。

　　在那個悶熱、睏倦而厭煩的夏日午後，一次金黃色的水上野餐，1862 年 7 月 4 日，一個文學史永誌不渝的日子，路易斯‧卡洛爾（Lewis Carrol, 1832-1898）開始說故事；愛麗絲看見那隻穿著背心，拿著懷錶自言自語的兔子；而我，則是在擁擠繁華的台北市東區，一棟被遺忘在流行步伐外的蕭條大樓裡，走入了隱藏的「斜角巷」，發現了兔子和愛麗絲。

　　那一間店舖的櫥窗，後來每每讓我想起《鏡中奇遇》（Through the Looking Glass）裡，老綿羊開的奇異商店。戴睡帽的老綿羊用十四副棒針同時編織毛線，身後的貨架琳瑯滿目堆滿了商品，但是每當愛麗絲定睛瞧去，架子上總變得空無一物，而周遭的櫃上照樣堆滿了物品。

　　當我面對那個光線黯淡的櫥窗，裡裡外堆砌著玩具，中古、流行、日系、美系、鐵皮或塑膠、可動或不可動的，各自維持著奇異的詭險角度，讓人警惕著不敢伸手，怕一動它們便會全部圍了上來。

　　每個有嘴巴的玩具都沉默地看著我，但是我只看見愛麗絲。照陰陽師晴明的說法，是中了無聲的咒；也是張愛玲說的，於千萬年時間的無涯的荒野裡，剛巧碰上了，在這裡。

　　和童話不同的，貨架上的其他玩具並未消失，它們只是不見了而已。

　　那一天，我買下生平第一套食玩模型。愛麗絲掉進了兔子洞，而我則是一頭栽進了玩具國，我們各自展開了不思議之旅。當時對廠牌與原型師並無概念，數年後才認真去查這套模型的出品日期和原型師：2001 年 10 月，海洋堂製作、原型設計村田明玄。不過在我心裡，她的創造者還是卡洛爾，和

繪作初版插畫的約翰・丹尼爾（John Ten-niel）。

對千千萬萬與愛麗絲相遇的人來說，卡洛爾創造的咒，只是喚起了每個人心裡的小女孩，時光隧道裡似遠又近的存在。常常我覺得愛麗絲遇見的那個荒誕、變形、紊亂的世界，在生活中一天比一天真實，而且更加匪夷所思、光怪陸離。故事裡的多多鳥（Do Do，沒錯，就是卡洛爾幽默的嘲笑自己化身的那隻）雖然在生物圖譜上已經無望的消失，但還是在書中復活，神氣的指揮動物和愛麗絲（就是我心裡那個不耐煩的小孩），來一次想跑就跑、想停就停的賽事。

並不是為了誰輸誰贏，只是為了抖落身上的潮濕與塵埃，這一切就像個預言，而且是慣常實現的情境。每一週或每個月，我都像多多鳥這樣，指揮著自己跑一次，抖落心情，維持著大腦的 EQ 機能，出入幻想與現實之間，玩弄著運作心智的機器。

鋼琴曲之幻想

更早之前，我對愛麗絲的初次印象，也是一個英式茶會的午後。

那時候我國小，坐在堂姐家的客廳裡，聽她彈「給愛麗絲」，輕快的旋律像荷葉上的水珠一樣晶瑩響起。

堂姐從小就是家族同輩最可愛的女孩，如果愛麗絲是東方人，大概就該長得像她那

樣，滴溜溜的烏黑長睫毛大眼睛、兩條更漆黑的長辮子，纖弱的身材、細瘦的四肢，笑起來兩顆俏皮的小虎牙，像剛竄紅的松田聖子。

最重要的，是她那天也穿著白色的蕾絲花邊洋裝，是高雅的、小貴族般的小女生。當時我內心湧起一股羨意，或許是慚愧沒有堂姊那樣光潔的容顏；還有整首曲子前後呼應的完美結構、古典對襯，那樣一個精緻品味的世界。

這樣的記憶一直聯繫著這首鋼琴曲，即使是很長一段時間，「給愛麗絲」變成了台灣垃圾車的隨車音樂，都沒有輕易抹消我對那個英倫世界的幻想，我的「西方想像」，無自覺的被殖民。如今想來，那是多麼對比的滑稽，就好像以前有個金飾廣告，讓模特兒精心打扮戴長項鍊去倒垃圾一樣。從上流古典到底層庶民，那個決定垃圾車音樂的環保局官員，說不定也是懷抱著西方想像，去妝點這樣一件再平凡不過的生活大事。

後來發現「給愛麗絲」這首剔透的小品，竟然出自命途多舛、創作許多磅礴交響曲的樂聖貝多芬，而且是在他逝世後四十年，人們才在手稿堆發現這首曲子。誰是貝多芬心中的「愛麗絲」？揣測都不能作真，音樂家帶進了墳墓裡。

都是愛麗絲。

兩個不同領域、終身未婚的創作天才，在這個名字下神秘牽連。

親愛的羅麗泰？

愛麗絲·利朵爾，卡洛爾的繆思女神

貝多芬的愛麗絲不一定或有其人，而卡洛爾的愛麗絲則是沸沸揚揚被談了許多年。《愛麗絲漫遊仙境》的真實主人翁愛麗絲·利朵爾（Alice Liddell），是卡洛爾教書的牛津大學基督教會學院的院長女兒，他寫作《愛麗絲漫遊仙境》時，她十歲；出版《鏡中奇遇》時，她十九歲。

卡洛爾整整大她二十歲，對女童來說是個伯伯了。他們相識在她更年幼之時，那年愛麗絲四歲，才剛搬到牛津。

今日已經無人爭辯卡洛爾是不是個戀童癖？鐵證如山，尤其是他親手拍攝、收藏過數千張女童照片，更是無所抵賴。沒有證據顯示他與女童間有人們想像的邪惡情節，很可能僅止於收藏與拍照而已，維多利亞時期的人們不若今日敏感，但牛津校園裡免不了蜚短流長。他和愛麗絲的忘年之交，也在她十一歲那一年，因為愛麗絲父母的阻止而劃上句點；後來卡洛爾考慮向利朵爾家提親，當然也被她的父母回拒。

無從知道兩家究竟發生了什麼事？那段日子卡洛爾的日記全撕毀了，他們兩人之間的是是非非，也成為文學史的著名公案，成就了多篇論文與學位。

不過卡洛爾本人倒是不避諱，他承認自己喜歡女孩，討厭男孩。華文讀者很容易聯想起《紅樓夢》裡，賈寶玉嗆聲的：「女兒是水做的骨肉，男人是泥做的骨肉，我見了女兒，我便清爽；見了男子，便覺濁臭逼人。」

或者跟他一派的甄寶玉：「這『女兒』兩個字，極尊貴、極清淨的，比那阿彌陀佛、元始天尊的這兩個寶號，還更尊榮無對的呢！」更甭提賈寶玉鬧著批評，女兒出了嫁，沾惹了男人習氣，便從珍珠變成了魚眼珠！

這幾位東西方男子，比大多數同時代的女子，更看重女兒天然的美好。卡洛爾自陳對進入青春期之後的女孩沒興趣，像《鏡中奇遇》的蛋頭人對愛麗絲說的：「七歲六個月！這個年齡可不怎麼好！假如你徵求我的意見，我會說：『就停在七歲上，不要再長了！』但現在太晚了。」

這話是他的肺腑之言，但是凡事都有例外。儘管卡洛爾鏡頭下的女童數十數百，例外的正是愛麗絲。童女的魔魅，本在於代復一代，不老不死不會消失——因為永遠有初生的、鮮嫩的、剛萌芽的新生童女，純真無邪的嘻笑著，演繹著「可愛·就是無敵！」

對一位戀童癖的男子（此話無關褒貶，只是依據心理學分類而已），他對愛麗絲的感情，延續到她脫離青春期，顯然已經超出了己身之癖性，延蔓向了未來的可能。卡洛

爾曾考慮接納失去童女形象的愛麗絲，但是少女拋下了獻上的玫瑰，從童話世界跨足離去，所以當愛麗絲爭辯：「我認為一個人不可能阻止年齡增長。」他會痴心的說（又是透過蛋頭人）：「或許一個人不可能，但兩個人就可能啦！有了一定的幫助，你到七歲就不會再長了。」

但公主選擇的從來是王子，而非詩人。愛麗絲成年後與維多利亞女王的么兒，李奧波德王子（Leopold George Albert）相戀，現實人生難有童話結局，由於女王反對，兩人無法結為連理，愛麗絲在一年內歷經失戀與喪妹的打擊，遲至四年後，才決定嫁給另一位男子。但她與王子的情誼仍在，李奧波德後來成為愛麗絲之子的教父，並以他的名字命名。

又數年後，李奧波德早逝，她則有位終身仰慕她的丈夫，平淡但堪稱幸福的婚姻。很難說，這段未竟的戀情是幸或不幸？

傷逝之夏，傷逝之戀

再回到那個神奇的夏日午後吧！卡洛爾對已逝歡樂的悵惘，像月光下通往糖果屋的小白石頭，處處遺落幽幽的微光。他在《漫遊仙境》末尾，讓愛麗絲的姊姊說出了預示——「最後，她想像自己的小妹妹將成為成熟的婦女……」，即使深情，卡洛爾都沒有失去冷靜，他知道愛戀女童，便無可避免的要迎接那未來的一刻——成長的年輪。

但他仍難以自已，仍在多年後的《鏡中奇遇》裡變身為白騎士，寫下：「愛麗絲在穿過鏡子的歷程中，遇到過許許多多奇怪的事情，可是這件事（和白騎士的相遇）給她的印象卻最深刻。多年以後，她還能回憶起其中的各種景象，就像是昨天一樣……。」

勿忘我，勿忘我，情人間永恆的呢喃，這是卡洛爾的祈願，卻並非愛麗絲的心聲。《鏡中奇遇》出版後，卡洛爾將書獻給愛麗絲（但書名已迴避了她的名字），並在結尾寫了一首二十一行詩「人生，不是夢是什麼？」（Life, what is it but a dream?），每一句的句首串連，嵌入心上人的全名「愛麗絲・普利森斯・利朵爾」（Alice Pleasance Liddell）。

卡洛爾大膽的宣洩戀慕之情，但在告白落空後，也很有風度的將感情昇華為創作，

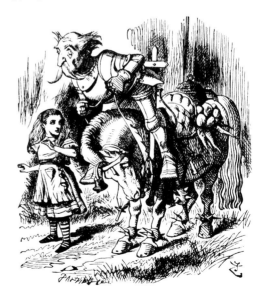

無慾的佔有，反而使兩個人永久相繫。詩中的：「在光陰消失中夢想，在夏日逝去時夢想……，人生，不是夢是什麼？」是最後一次，揮手告別的姿勢。

此後多年，他們之間往來已疏。卡洛爾不曾出席愛麗絲的婚禮，甚至拒絕成為她兒子的教父。或許都是一樣的，總是試探心愛的人，像是在暗中望著敞開門縫一絲透出的光，期待或許有人會進來？或許是自己將跨步走出去。在那忐忑的一刻，總有一條若隱若現的最後底線，像那扇門的邊緣。知道超越就是墜落地獄，所以絕對堅守，或者那就是了，卡洛爾最後一次送書給愛麗絲。

在保守而禁慾的維多利亞時代，卡洛爾

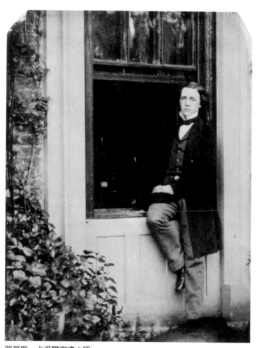

路易斯・卡洛爾窗邊小照

終究是靜思的修士，獨對他所膜拜的童女祭壇。除了愛麗絲，他還留給後世許多人像攝影傑作，那對幻想文學的獨到眼光，同樣絲毫不差的展現在那些童女寫真裡，那些美麗的、還來不及邪惡的羅麗泰。過世前他燒掉了數千張童女照片收藏，或許是厭煩舉世滔滔的無聊揣測，或許是作為疼愛者的終極霸道佔有。

羽蟲之生

愛麗絲年邁時曾說：「有時候，我真希望不是書中的那個愛麗絲。」但她也說：「我什麼都沒做，卻在歷史上留名。」雙方的矛盾情結，恐怕連自己都理不清。1928 年，愛麗絲拍賣了十歲那年，卡洛爾親手製作、贈送的手工書《愛麗絲地底冒險》（*Alice's Adventures Under Ground*），以這筆錢維持了晚年的尊嚴。或許，這才是卡洛爾送給她最有用、也實際的禮物。

而卡洛爾呢？他說過：「故事就像夏天的羽蟲一樣，出生不久便要消失。」平常他仍然是（牛津大學講師）「道奇森」，討厭別人拜訪（幻想文學作者）「卡洛爾」，他退回數以千計書迷的信，反映了對真假虛實的洞燭清明。

或許，假做真時真亦假，鏡花水月皆幻境，織就了不朽的藝術之夢，人間真實已然無關宏旨，道奇森也是這樣體會的吧。

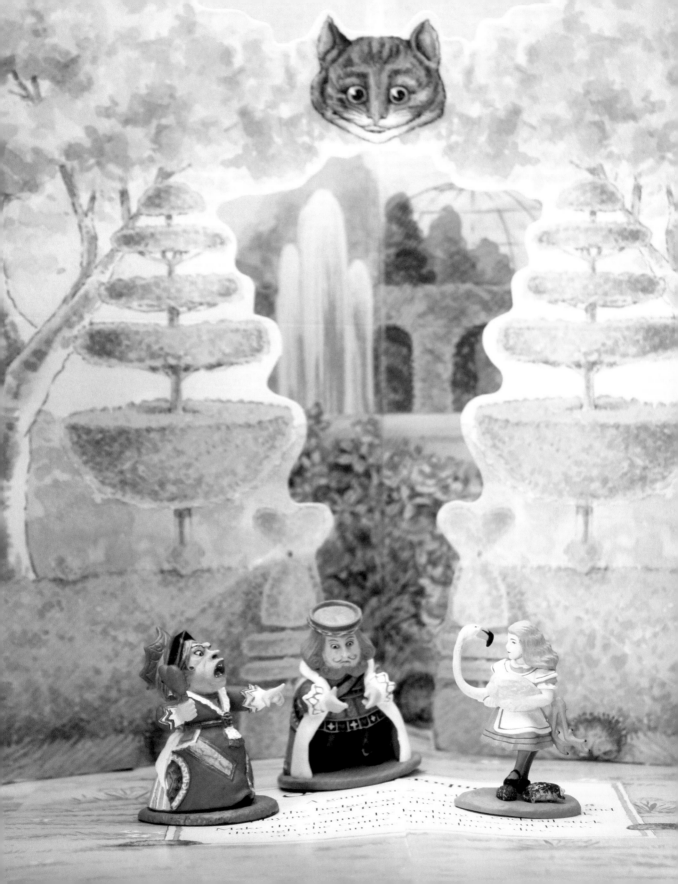

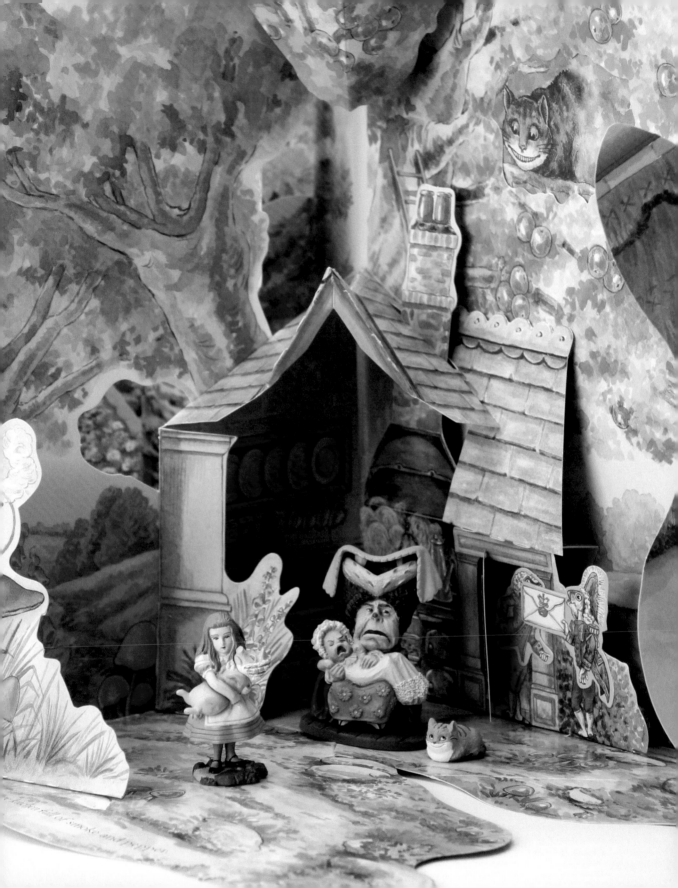

1. 人形之國愛麗絲1代

「幻想文學」經典《愛麗絲漫遊仙境》與《愛麗絲鏡中奇遇》，是數學家查爾斯·道奇森獻給全世界兒童與成人最美好恆久的禮物，文學史家讚譽他開闢了「童話的新品種」——雖然他本來只是為了一位私心所愛的小女孩而已。

一百多年後，道奇森的文學地位（以路易斯·卡洛爾為名）遠遠超越數學本行，如今愛麗絲書迷遍布全球，衍生的不同語言、插圖版本也有數千種，但是最為人熟知的，仍然是初版的插畫。事實上愛麗絲剛剛出版時，首先引起英國人注意的不是故事，而是諷刺雜誌《笨趣》（Punch）的畫家——約翰·丹尼爾的四十二幅插畫，他賦予了愛麗絲「決定性」的性格，讓木刻娃娃的形象在人們腦海中生根。

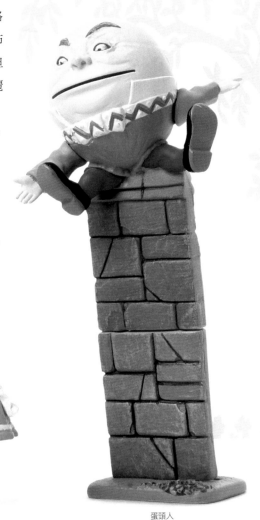

伸出手的愛麗絲

蛋頭人

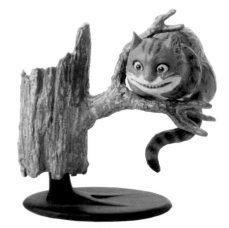

柴郡貓

蛙僕人　　　　魚僕人

雖然道奇森也曾畫過愛麗絲，但畢竟不是專業畫家，想像力十足但筆法並不熟練，仍然是外行人的作品。在丹尼爾的作畫過程中，卡洛爾強力掌控書籍的呈現面貌，連出版經費和繪畫材料都是他負擔，因此卡洛爾的許多意見，也惹得丹尼爾老大不高興，差點不願意再畫《鏡中奇遇》。但是卡洛爾的吹毛求疵顯然有成效，這個跨界合作堪稱文學史上的成功模範，因此當日本「海洋堂」製作「人形之國愛麗絲」時，也選擇將丹尼爾的版本加以立體化。

原型師村田明玄忠實的再現原版插圖，奇誕的人物躍然書外栩栩如生，某些可以集合組成書中場景（例如愛麗絲、假海龜和鷹頭獅身獸就是一組），彩色的塗裝也是吸引人的一大利器。這一系列食玩出品後大受歡迎，特別受不同年齡層的女性青睞，後來總共出了七代，有些市面已經相當難尋。有個玩具雜誌的編輯提到，他逛東京秋葉原時，第一次見到有三位歐巴桑（平常在這裡出沒的都是年輕毒男），買了一大堆愛麗絲模型，興奮得嘰嘰呱呱討論個不停，他非常吃驚，由此可見愛麗絲的魅力。

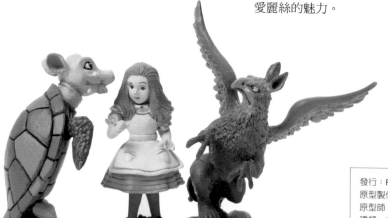

假海龜　　　聽話的愛麗絲　　　鷹頭獅身獸

特別版：聽話的愛麗絲【異色版】
（手工書《愛麗絲鏡中奇遇》附錄）

發行：Furuta 製果	海獺偏見評分
原型製作：海洋堂	美感 ★★★★
原型師：村田明玄	
種類：全18種	創意 ★★★
尺寸：約5公分	
日期：2001年10月	品質 ★★★★

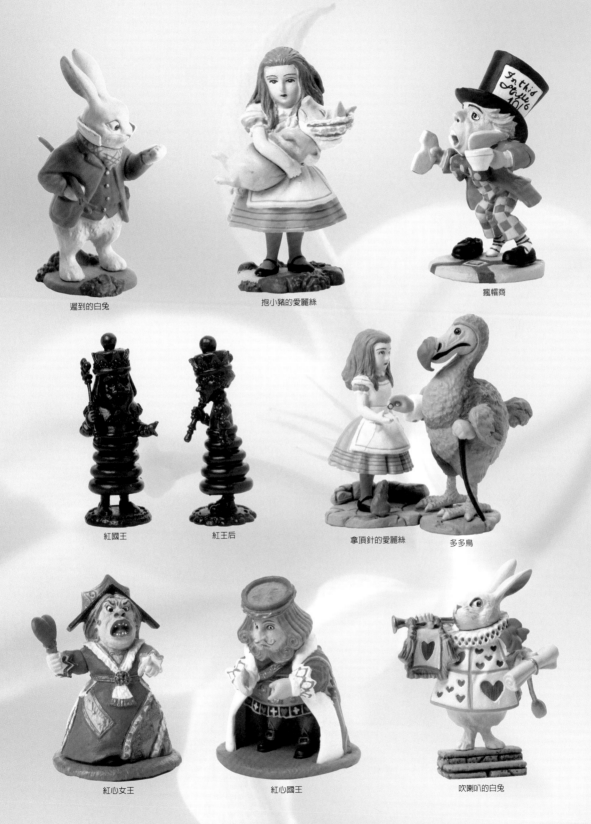

遲到的白兔

抱小豬的愛麗絲

瘋帽商

紅國王

紅王后

拿頂針的愛麗絲

多多鳥

紅心女王

紅心國王

吹喇叭的白兔

2. 愛麗絲茶會 │「海洋堂」人形之國2代

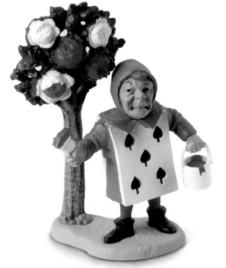

撲克牌園丁

2002 年海洋堂與 Furuta 製果結束合作，與北陸製果展開新夥伴關係，繼續製作「愛麗絲」系列，為了區別前者，新作品取名為「愛麗絲茶會」。延續了第一代的優良品質，「愛麗絲茶會」擷取了較多《鏡中奇遇》的插圖，也加入了更多場景的元素，是一套收藏者不會失望的二代作品。

愛麗絲國度的荒謬元素，在這一代中更為明顯，例如三月兔拼命想把睡鼠塞進壺中，瞪大的眼睛和鼻梁上的橫紋，細膩的刻畫了發情兔子的瘋狂。而拿著刷子與罐子的撲克園丁，站在漆了一半的薔薇叢邊，若對照第一代「紅心女王」的頤指氣使，更襯托出他那無奈而卑微的神情。這一套的隱藏版「消失中的柴郡貓」，透明的後半身，讓讀者會心一笑，是必得收藏的一隻。

盎格魯薩克遜使者

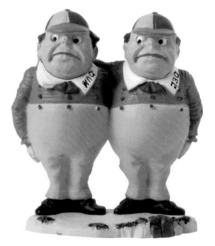

特老大和特老二

發行：Horico／北陸製果	海獺偏見評分
原型製作：海洋堂	
原型師：村田明玄	美感 ★★★★
種類：全9種＋1隱藏	創意 ★★★
尺寸：約5公分	
日期：2002年10月	品質 ★★★★★

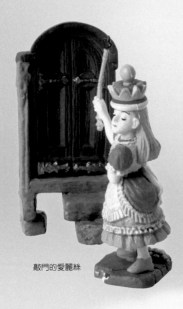

敲門的愛麗絲

特別版：消失中的柴郡貓【異色版】
（手工書《愛麗絲漫遊仙境》附錄）

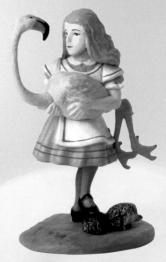

抱著紅鶴的愛麗絲

隱藏版：消失中的柴郡貓

原型師對焦：村田明玄

村田明玄生於 1952 年，學生時期受到 19 世紀末風靡歐洲的「新藝術」風格影響，決定走向造型之路。二十歲那年，村田開設了「人形工房」工作坊，1992 年開始和海洋堂合作。村田對 19 至 20 世紀興起的「自然、女性、官能之美」十分著迷，認為那是對當時「工業、男性、機器功能」的反動，他喜愛纖細優雅的裝飾風格、繁複蜿蜒的藤蔓花草，也正是「新藝術」的特徵。

微笑的柴郡貓

獨角獸　　　　　　　　獅子　　　　　　三月兔和茶壺中的睡鼠

3. 愛麗絲茶會2代 │「海洋堂」人形之國3代

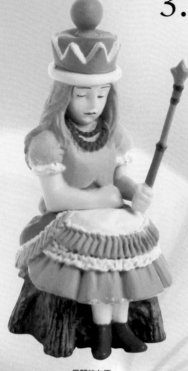

愛麗絲女王

愛麗絲的創作背景，是大英帝國維多利亞女王的統治時期。當時英國號稱「日不落國」，國力達到鼎盛，但社會上卻也是謹守禮教，到了古板迂腐程度的時期，令人窒息的繁文縟節，反而催生了這個顛覆現實的天外奇想故事。

即使卡洛爾在字裡行間處處反諷，但畢竟無法完全跳脫時代限制，他所塑造的主人翁天真、體貼、有禮，但行事仍然拘泥，處處透露出教養與階級，那是維多利亞上層社會的女孩形象，恐怕也是作者的理想。不過愛麗絲的聰慧、善解人意，以及介於童稚和成熟之間的魅力，仍然突出於其他童女。

這一代模型延續了「長青角色」——白兔、瘋帽商和蛋頭人。蛋頭人的典故出自民間謎語和鵝媽媽童謠，卡洛爾用它來諷刺食古不化、冥頑不靈的專家學者，書中蛋頭人解釋的詩句令人失笑，也是最受兒童歡迎的角色之一。

法廷的白兔

茶會的瘋帽商

騎士滑下撥火棒

編織的綿羊

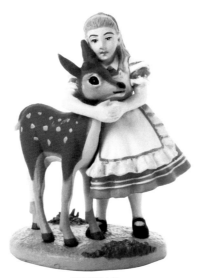

愛麗絲與小鹿

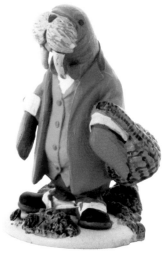

海象

木匠

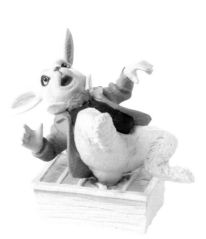

隱藏版：掉入溫室的白兔

蛋頭人

發行：Horico／北陸製果	海獺偏見評分
原型製作：海洋堂	美感 ★★★★
原型師：村田明玄	創意 ★★★
種類：全9種＋1隱藏	品質 ★★★★
尺寸：約5公分	
日期：2003年4月	

4. 愛麗絲茶會3代 │ 「海洋堂」人形之國4代

羊腿肉

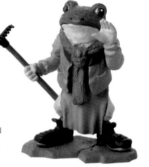
青蛙門僕

這套愛麗絲有五分之四的題材，來自《鏡中奇遇》，由於一般讀者對它的熟悉度比不上《漫遊仙境》，其立體化也帶來了更多驚喜。我認為最別緻的是「愛麗絲進入鏡之國」這一尊，鏡中時鐘的動作生動和表情幽默，鐘罩也很精巧。另外，「龍蝦」和「羊腿肉」也很可愛，總體來說，這一代愛麗絲表現比前幾代更優異。

《鏡中奇遇》的故事在一盤棋局上展開，喜愛創作「字鍊」和文字遊戲的卡洛爾，在這裡玩弄了更多文字的趣味與邏輯。同時，故事裡也設計了「夢中夢」：紅國王夢見愛麗絲、愛麗絲也夢見紅國王、紅國王夢裡的愛麗絲也夢著紅國王……，無限的循環讓人聯想起「莊周夢蝶、蝶夢莊周」，更呼應了書中無所不在的相對性（如善惡、大小、快慢……），打破了以往童話故事的慣例。

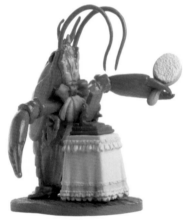
龍蝦

發行：Horico ／ 北陸製果
原型製作：海洋堂
原型師：村田明玄
種類：全10種＋1隱藏
尺寸：約4～7公分
日期：2003年11月

海獺偏見評分
美感 ★★★★
創意 ★★★
品質 ★★★★★

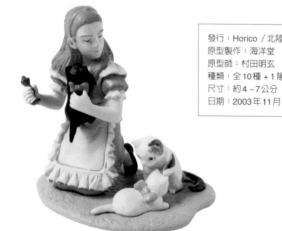
隱藏版：貓與愛麗絲

海洋使者

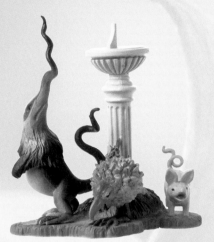

蟾鴿、拖鳥和綠豬

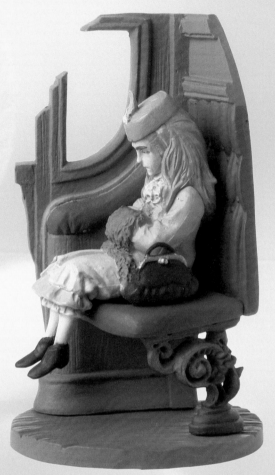

車廂中的愛麗絲

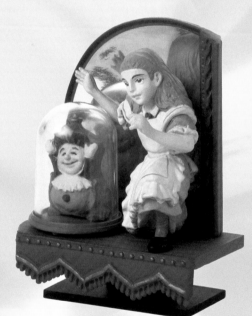

愛麗絲進入鏡之國

白國王　　　　　白女王

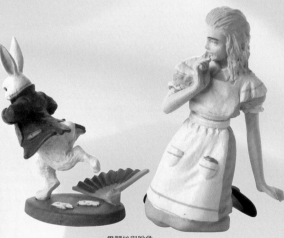

愛麗絲與脫兔

怪龍杰伯沃基（Jabberwocky）　　　　怪龍杰伯沃基【異色版】　　　　白騎士【異色版】

5. 愛麗絲茶會 EX │「海洋堂」人形之國・番外篇

白騎士

這一組愛麗絲是海洋堂的系列中尺寸最大、場景氣氛也最強的套組。尤其是「毛毛蟲與愛麗絲」是書中最知名的段落之一，愛麗絲在撲克王國不由自主的變小變大，是靠了毛毛蟲的神奇蘑菇才能度過，可以說是書中的重點情節。「變形」所蘊含的「視野改變」，是成長故事的重要歷程，兒童希望像大人一樣的變形慾望在這裡獲得滿足，這個設計突破了年齡與身材的限制，開展了更豐富的想像世界，同時也反映了兒童在大人國度中，常常無法「恰到好處」的侷促與遺憾。

這一套的「白騎士」細緻繁複，馬鞍旁的胡蘿蔔、葡萄、火鉗、火鏟、雨傘、繩圈（活動式）等拉拉雜雜的家當，都細緻的模擬了原畫，而馬腳上的腳鐲（白騎士發明來防止被鯊魚咬）也十分滑稽，畢竟鯊魚上岸可是恐龍時代的事囉。

抱豬小孩的公爵夫人與柴郡貓【異色版】

抱豬小孩的公爵夫人與柴郡貓

約翰·丹尼爾與真假愛麗絲

大家都知道卡洛爾創作「愛麗絲」是根據真人愛麗絲·利朵爾，但是真實的愛麗絲黑髮、黑眼，和丹尼爾畫的金髮碧眼小女孩一點都不像。其實一開始卡洛爾希望他依照真人愛麗絲的模樣來畫，不過丹尼爾不領情，卡洛爾又主動提供了自己攝影、比較接近丹尼爾構想的照片，也就是圖中的瑪麗·希爾頓·貝德寇克（Mary Hilton Badcock），但丹尼爾還是故意忽視（不過她確實蠻像插畫版本了），顯然對他來說，這並不是愉快的合作經驗。

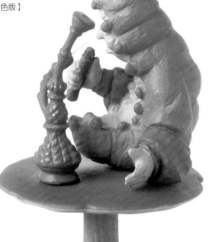

毛毛蟲與愛麗絲

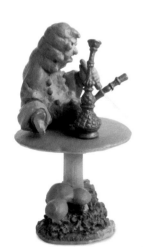

毛毛蟲與愛麗絲【異色版】

發行：Horico／北陸製果
原型製作：海洋堂
原型師：村田明玄
種類：全4種＋4異色
尺寸：約6～8公分
日期：2003年7月

海獺偏見評分

美感 ★★★★
創意 ★★★
品質 ★★★★★

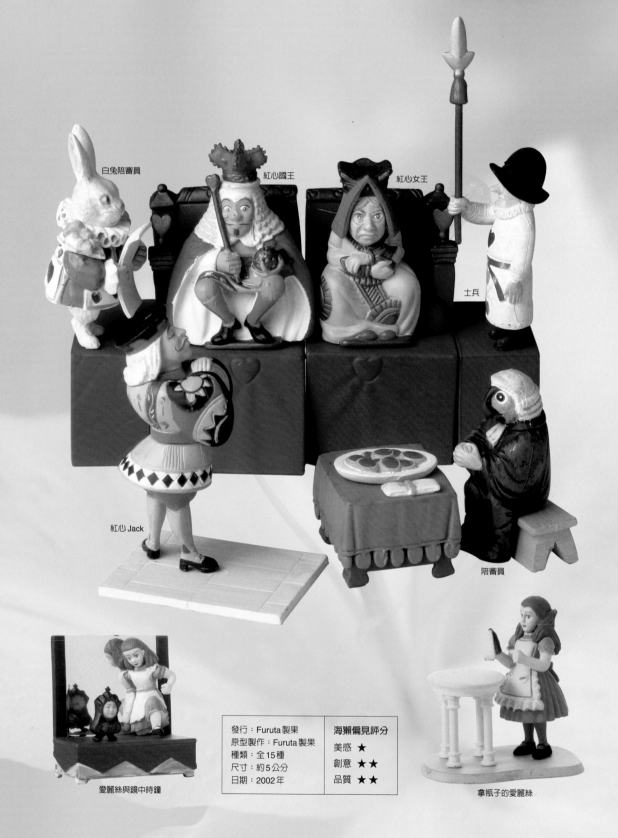

白兔陪審員

紅心國王

紅心女王

士兵

紅心 Jack

陪審員

愛麗絲與鏡中時鐘

發行：Furuta 製果	**海獺偏見評分**
原型製作：Furuta 製果	美感 ★
種類：全15種	創意 ★★
尺寸：約5公分	品質 ★★
日期：2002 年	

拿瓶子的愛麗絲

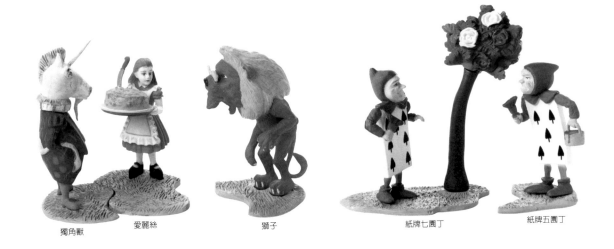

獨角獸　　　　愛麗絲　　　　　獅子　　　　　　　紙牌七園丁　　　　紙牌五園丁

6. Furuta「人形之國愛麗絲」2代

怪龍杰伯沃基

戰鬥的愛麗絲

愛麗絲的冒險暗喻著「成長」的意涵，描述了人之尋找、發展、認同自我的過程。神話傳統中的英雄角色，在這裡被置換為無稽、天真爛漫的女孩，是神話典型的「變體」。或許這也就是為何愛麗絲的故事能吸引全世界的孩童和成人——不同年齡層在閱讀中經歷了「成長」或者「逆成長」，從而獲得不同的滿足。

「人形之國愛麗絲」是 2002 年海洋堂和 Furuta 製果結束合作關係後，Furuta 獨自開發的。即使是愛麗絲愛好者，也必須承認這是令人失望的作品。唯一值得一提的，是可以組成「法院審判」的大場景，傳達出原作的氣氛，是一般食玩較少見的。而原畫的「紅心 Jack」衣袖是一朵向日葵，在中國的代工塗裝下（日本食玩一般都在中國代工），畫得像是中華民國的國旗，不知是有心還是無意？身為台灣人，看了也覺有另一種趣味性。

變大的愛麗絲

7. Furuta「人形之國愛麗絲」3代

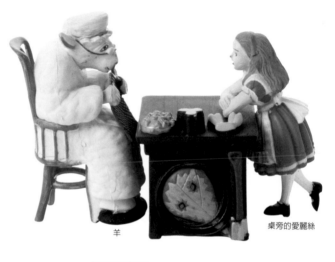

不可諱言，Furuta 的「人形之國愛麗絲」，從原型設計、色彩定調和塗裝上色，和海洋堂的品質差異，有如雲泥。海洋堂在這場商業戰爭中，以引以為傲的造型力、設計力與技術力為武器，遠遠超越了對手，打贏了漂亮的一仗！可見即使源自同一藍圖，設計、技術和品管差異，可以讓產品有天壤之別。

不過我承認，對一個愛麗絲的書迷，這些都不是問題。比較兩間公司的表現差異，以及蒐集更多的不同場景（例如「椅子上的貓與愛麗絲」）都是一大樂事，畢竟狂熱可不只如此而已……。

蛋頭人

海洋使者

公爵夫人

椅子上的貓與愛麗絲

羊

桌旁的愛麗絲

發行：Furuta 製果	海獺偏見評分	
原型製作：Furuta 製果	美感	★
種類：全16種	創意	★★
尺寸：約5公分	品質	★
日期：2004年		

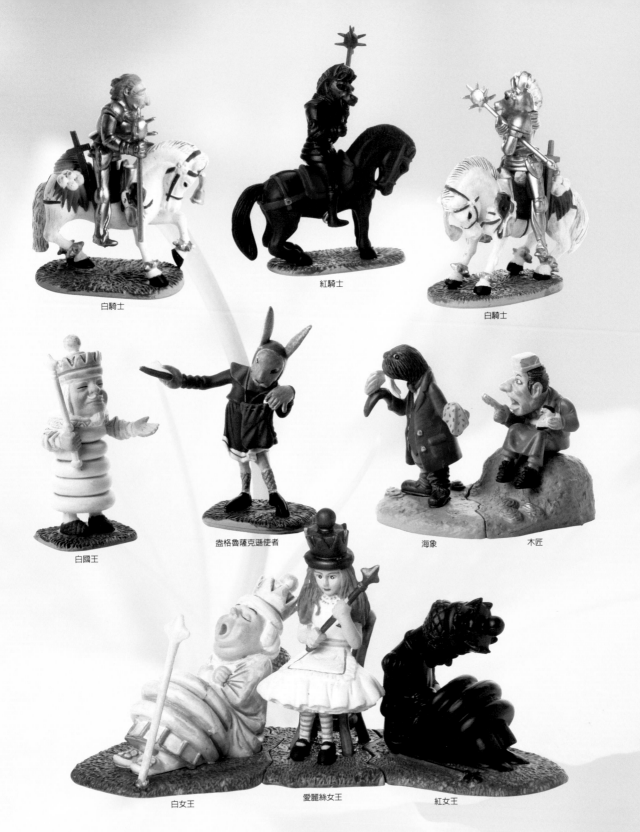

白騎士

紅騎士

白騎士

白國王

盎格魯薩克遜使者

海象

木匠

白女王

愛麗絲女王

紅女王

8. 嚕嚕米

第一次看到「嚕嚕米」(Moomin)，是在多年前志文出版社出版的「牧民谷」系列，當時覺得嚕嚕米很醜，心中有些排斥，不知道作者朵貝·楊笙(Tove Jasson)為什麼要把主人翁畫得這樣遲緩而肥軟？不過，看久了也覺得這些牧民谷的滑稽精靈調和了醜陋與可愛，另有一番憨態可掬的親切感。

後來才發現楊笙真是故意的——她第一次創造嚕嚕米的形象時才十五歲，是以弟弟為藍本，嘲笑他長得像侏儒河馬（這種兄弟姊妹間不留情的謔笑，是另一種親情特權）。楊笙的童話處女作《嚕嚕米與大洪水》出版於1945年，全套共八冊的故事風靡全球，榮獲國際安徒生大獎及瑞典學術獎章，連日本製作的104集動畫，也在近一百個國家播放過，已邁入經典童話之林。

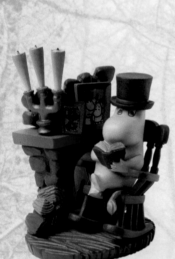

小不點與嚕嚕米媽媽

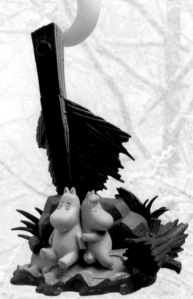

濱之夜

暖爐邊的嚕嚕米爸爸

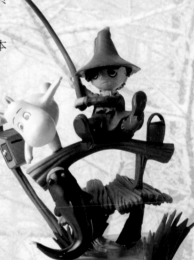

阿金吊起大魚

牧民谷之冬

發行：Movic & 海洋堂	海獺偏見評分
原型製作：海洋堂	
原型師：寺岡邦明	美感 ★★★★★
種類：全5種	創意 ★★★
尺寸：約5~9公分	品質 ★★★★
日期：2003年	

9. 牧民谷之家

這間屋子其實不是食玩轉蛋，是我在日本專賣店
購得的嚕嚕米收藏，但因為難得的呈現了牧民谷
生活場景，可以讓讀者更有臨場感，也破例將它
放在這裡。

隨著嚕嚕米爬出窗外的吊梯，我們看見四季如畫
的牧民谷，也走向另一個國度的桃花源。原作者
楊笙長住芬蘭，芬蘭全國有65%的森林、18萬
個湖泊，因此嚕嚕米故事也處處瀰漫北歐風土，
常看到嚕嚕米爸爸（Moominpappa）在暖爐邊
讀書、阿金（Snufkin）站在雪地谷邊、積雪的
杉木林與小木屋等等。在這個遼闊美麗的大自然
裡，天真善良的嚕嚕米、浪漫愛幻想的女友可兒
（Snorkmaiden）、總是在秋天獨自離開的流浪者
阿金、喜歡戴黑色禮帽的嚕嚕米爸爸，以及
好客又愛烹飪的嚕嚕米媽媽（Moomin-
mamma）……，組成了一個廣義
的大家庭，雖經歷種種歡樂
悲傷，但仍是溫馨滿懷。

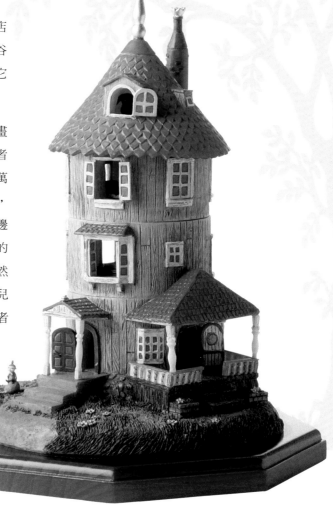

10. 嚕嚕米午餐2代

海洋堂製作過三套嚕嚕米,這裡刊出我較喜歡的兩套。整體來說,原型師寺岡邦明掌握了原作童話的場景氣氛,角色的表情神態、塗裝色彩也有水準上的表現,這幾套嚕嚕米羅列於原作之間,是毫不遜色的。

原作者朵貝·楊笙是瑞典籍的芬蘭人,據說她小時候是個喜歡開玩笑、惡作劇的頑皮少女,也因此嚕嚕米的故事中充滿了幽默與奇遇。在這個自成一格的幻想世界裡,楊笙描繪了普世共通的性情本質,例如愛、關懷、親情、友誼等等,這或許是她生長在不同民族的多元環境中,磨練出來的敏銳直覺與觀察力,也讓世界各地的人們能夠輕易進入她的奇想世界。

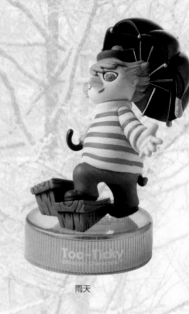

雨天

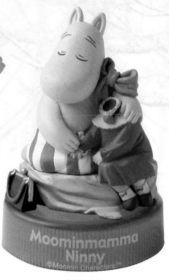

旅人阿金

嚕嚕米媽媽

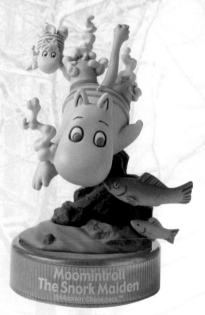

海底的嚕嚕米

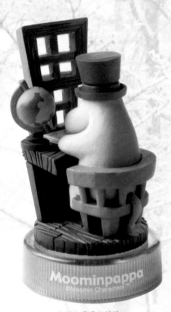

書房的嚕嚕米爸爸

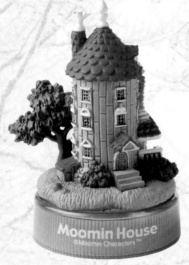

Moomin House
©Moomin Characters™

牧民谷之家

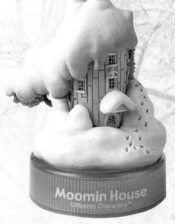

Moomin House
©Moomin Characters™

隱藏版：冬日的牧民谷

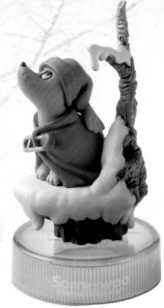

Snufkino

冬之犬

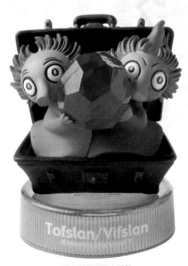

Tofslan/Vifslan
©Moomin Characters™

托夫斯藍與維夫斯藍

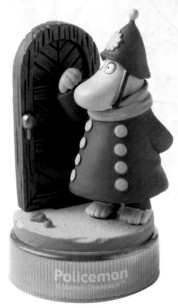

Policeman
©Moomin Characters™

牧民谷警察署長

發行：Horico／北陸製果	海獺偏見評分	
原型師：寺岡邦明	美感	★★★★
種類：全9種＋1隱藏	創意	★★★
尺寸：約4公分（不含瓶蓋）	品質	★★★★
日期：2003年10月		

11. 彼得兔的世界2代

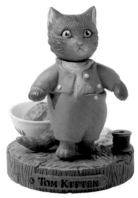
提籃子的小貓湯姆

1893年，海倫·碧雅翠絲·波特（Helen Beatrix Potter, 1866-1943）為了安慰一位生病的小男孩，創造了一個四隻小兔的故事。1902年，《小兔彼得的故事》正式付梓，從此這隻穿著藍色外套的小兔子，成為近百年來全世界最知名的兔兒。自從小兔彼得一夕成名之後，碧雅翠絲繼續以彼得和他的朋友為角色，重現了英國鄉村及湖區的迷人風光。淘氣的彼得小兔就像是每個精力充沛、活力十足的孩童化身，為一代代小讀者帶來無盡笑聲。

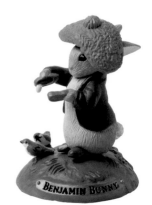
戴帽的小兔班傑明

發行：Bandi	海獺偏見評分
種類：全6種	美感 ★★★
尺寸：約5公分	創意 ★★★
	品質 ★★★★

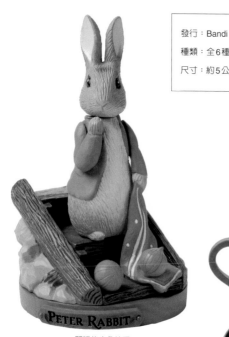
闖禍的小兔彼得

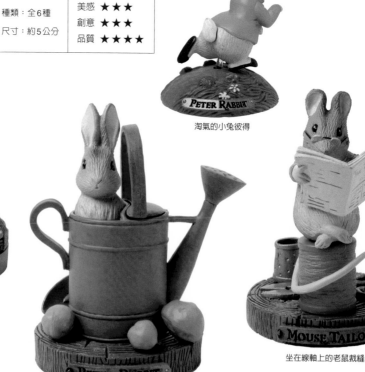
淘氣的小兔彼得

躲進水壺的小兔彼得

坐在線軸上的老鼠裁縫

12. 小熊維尼陶瓷茶具 復刻版

如果說小兔彼得是全世界最知名的童話兔子，那麼小熊維尼當然是全世界最受歡迎的童話小熊了。在最受歡迎的卡通角色票選中，小熊維尼總是居高不下，這當然要歸功於故事的創造者亞倫·米爾恩（A. A. Milne, 1882-1952）和插畫作者厄尼斯特·雪帕德（Ernest H. Shepard, 1879-1976）了。

尤其是雪帕德，承襲了英國維多利亞時期黑白纖細插畫的傳統，自然優雅的筆觸擁有高度評價，他的另一部名作是《柳林中的風聲》（*The Wind in the Willows*）。小熊維尼的產品很多，這一套是我覺得線條簡潔可愛的復古版，與維尼同好共享之。

小豬小盤

維尼小盤

維尼小罐

小碗

糖罐

牛奶罐

小茶杯（二種）

小豬小罐

水壺

發行：YUJIN	海獺偏見評分
種類：全10種	美感 ★★★★
尺寸：約2.5～	創意 ★★★
3.5公分	品質 ★★★★

13. 慕夏博物館1代

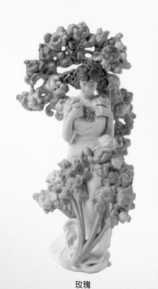

花卉

2004年底至2006年初，捷克裝飾藝術大師阿爾豐思・慕夏（Alphonse Mucha）的作品在日本巡迴展覽，配合展覽而誕生的，就是這兩套「慕夏博物館」，由海洋堂原型師村田明玄擔綱。村田本身在少年時期，就受到新藝術風格影響，決定成為原型師，因此由他來製作慕夏系列，可說是實至名歸，也算是對偶像致敬吧。

花卉【象牙色】

有人說慕夏的作品反映了一個不復返的甜美年代，或許真是如此。慕夏的創作以仕女（Mucha Woman）廣為人知，健康豐盈的肉體，楚楚動人的神情，慵懶迷離的眼神，勾引出觀者飄逸的思緒。這套作品「花卉」，是慕夏在1898年，運用自然主義風格，將女子以花卉象徵擬人化的裝飾版畫，表現出成熟歡樂的生命憧憬，為他的代表作。

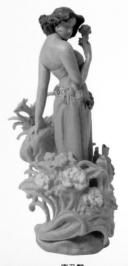

玫瑰　玫瑰【象牙色】　康乃馨　康乃馨【象牙色】

新藝術大師──阿爾豐思‧慕夏
（Alphonse Mucha, 1860-1939）

慕夏生於捷克，是一位法院的門房之子，但貧困的家境並未阻斷他的藝術之路，1887 年他受到贊助前往巴黎，並在三十五歲那年一夕成名，藝驚法國的新藝術界。他在 1904 年訪問美國，被《紐約時報》譽為「世界上最偉大的裝飾藝術家」。但是慕夏在 1910 年返回捷克後，卻受到國內惡意的詆毀與攻擊，雖然他持續創作，但盛名卻一時而衰。1939 年，德國納粹入侵捷克，慕夏因為長久主張愛國主義，被列入第一波審問名單，因為年事已高，不久後便撒手人寰。

慕夏優秀的裝飾作品，構圖縝密繁複，充滿了大量自然或花卉的元素，重複、炫麗、誇耀、交織成層層疊疊的錦繡意象，讓觀眾目不暇給，難有招架之力。慕夏利用不同國度的美學手法，大量運用在日常生活的用品上，並大量生產製造，一般百姓也可以購買、負擔得起，提升了常人的美學素養，打破了藝術的階級藩籬。他的晚年系列大作「斯拉夫史詩」，由於捷克國內的政治情勢影響，受到不同的褒貶，甚至被堆積在陰暗潮濕的地下室裡。但慕夏作品所散發的光輝，仍然受到國際及藝術史的推崇注意，樹立了一代的風格砥柱。

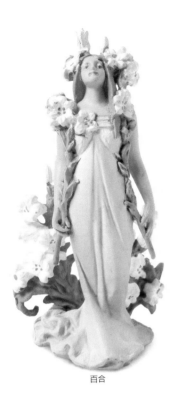

百合

百合【象牙色】

鳶尾花

鳶尾花【象牙色】

發行：TAKARA	海獺偏見評分	
原型製作：海洋堂	美感	★★★★★
原型師：村田明玄		
種類：彩色5種＋象牙色5種	創意	★★★
尺寸：約6公分		
日期：2004年11月	品質	★★★★

14. 慕夏博物館2代

1896年創作的「四季」(The Seasons)，是慕夏的第一套裝飾版連作，推出後深受歡迎，因此他在1897年、1900年又分別推出相同主題，這一套模型是根據1900年的版畫所作。

「自然女神」(La Nature)則是慕夏1899年製作的雕像，女神彷彿是聖母又儼然是美神的象徵，在寧靜無語中透露出塵世的喜樂，將宇宙的精神集於一身，讓觀者進入催眠般的沉思心情，為慕夏重要的雕像代表作。

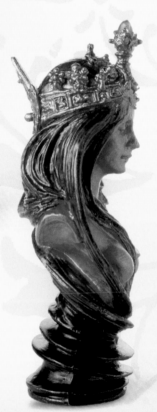

四季之冬

發行：TAKARA	海獺偏見評分
原型製作：海洋堂	美感 ★★★★★
原型師：村田明玄	創意 ★★★
種類：彩色5種＋象牙色5種	品質 ★★★★★
尺寸：約6公分	
日期：2005年8月	

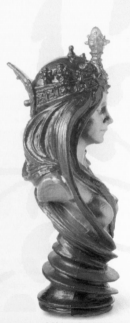

自然女神　　　　　　　　自然女神【象牙色】

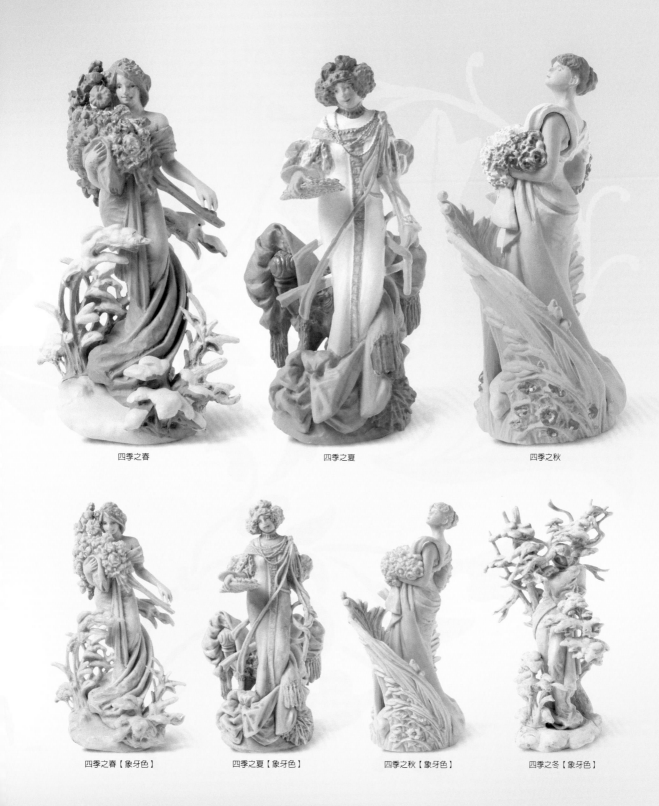

四季之春　　　　　　　　　　　四季之夏　　　　　　　　　　　四季之秋

四季之春【象牙色】　　　四季之夏【象牙色】　　　四季之秋【象牙色】　　　四季之冬【象牙色】

15. 迪士尼天堂場景 1 代

以製作迪士尼角色聞名的 YUJIN 公司，曾經推出過許多種類的迪士尼轉蛋及盒玩，其中我個人特別喜歡、也極受日本玩家稱讚的便是這兩套「迪士尼天堂場景」。雖然是以轉蛋形式發行，但是模型非常細緻，動作也很傳神，尤其瓶罐、蚱蜢、老鼠等等細節，製作得更是一點也不含糊。

兩套場景都有的收藏家，更可以比較一下原作版和復刻版之間的微妙差異……，仔細看看，你看出來了嗎？

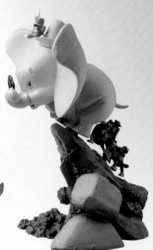

小木偶皮諾丘（1940 年公開）

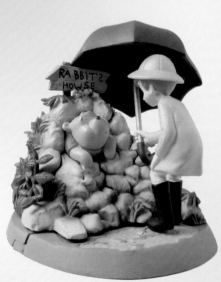

小熊維尼（1966 年公開）

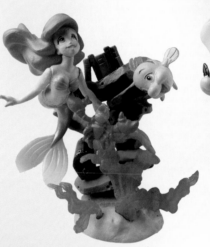

小美人魚（1989 年公開）

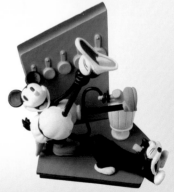

小飛象（1941 年公開）

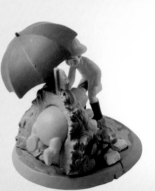

小熊維尼（背面）

蒸汽船威利（1928 年公開）

發行：YUJIN	海獺偏見評分
種類：全5種	美感 ★★★★★
尺寸：約6公分	創意 ★★★★★
	品質 ★★★★

16. 迪士尼天堂場景 1 代 復刻版

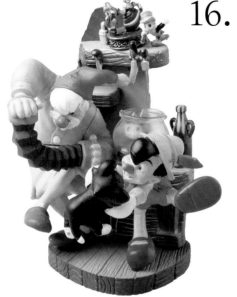

小木偶皮諾丘（1940年公開）

答案揭曉！「小熊維尼」的差異是，復刻版在維尼的屁股上畫了鬼臉（雪帕德的原始插畫上其實並沒有，所以是原型師在搞笑）。「小木偶」的差異，在架子上多了可愛的蚱蜢、微笑的金魚和小人偶。「小美人魚」則是岩石上的書本，成了銅像、寶箱及金幣。「小飛象」頭上的老鼠跑到了鼻端，揮舞著羽毛。而「蒸汽船威利」上的米老鼠，在復刻版上笑得眼睛都瞇起來了……。比對這些細緻的差別，也是藏家的樂趣之一！

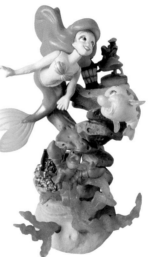

小美人魚（1989年公開）

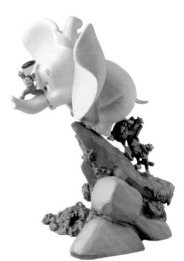

小飛象（1941年公開）

小熊維尼（背面）

小熊維尼（1966年公開）

蒸汽船威利（1928年公開）

發行：YUJIN	海獺偏見評分
種類：全5種	美感 ★★★★★
尺寸：約6公分	創意 ★★★★★
	品質 ★★★★

17. 迪士尼天堂場景 2 代

「迪士尼天堂場景 2 代」的細緻度，以及整體環境的動感，比 1 代有過之而無不及。看！米奇演奏會的旗幟飛揚，好像真有著狂風吹襲、聽到了澎湃的音樂聲；而彼得潘和溫蒂身影下的雲朵，遠近感也十分逼真。我尤其喜歡「101 忠狗」，狗爸媽看電視的專注神情、小狗坐立難安的四處攀爬，相信是所有愛狗人士熟悉溫馨的一幕。

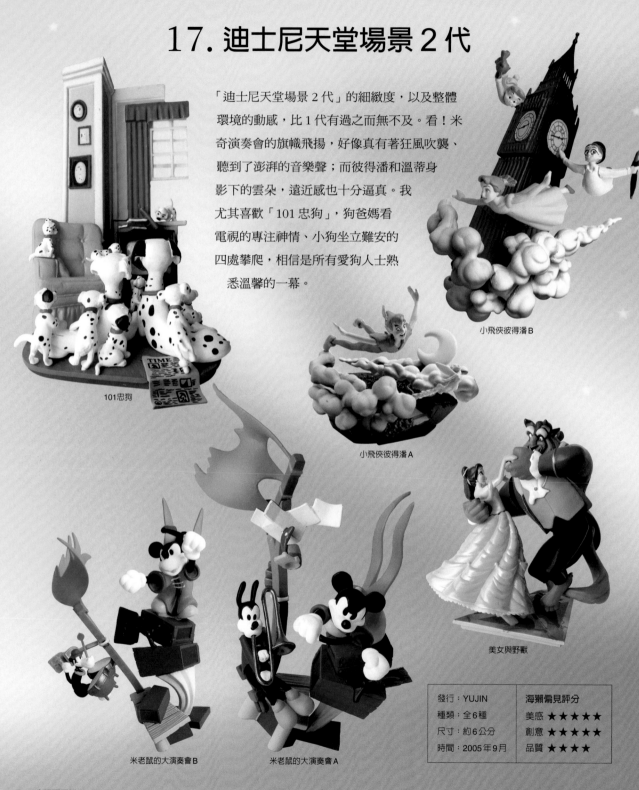

101 忠狗

小飛俠彼得潘 B

小飛俠彼得潘 A

美女與野獸

米老鼠的大演奏會 B

米老鼠的大演奏會 A

發行：YUJIN	海獺偏見評分
種類：全6種	美感 ★★★★★
尺寸：約6公分	創意 ★★★★★
時間：2005年9月	品質 ★★★★

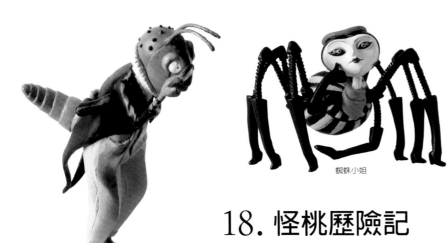

蜘蛛小姐

老青蚱蜢先生

蜈蚣先生

18. 怪桃歷險記

多次獲得「愛倫坡獎」的羅爾德・達爾（Roald Dahl, 1916-1990）是我很喜歡的幻想文學作家，但是在台灣相關產品很少。如果不是迪士尼把《怪桃歷險記》改編為動畫、好萊塢將另一部名作《巧克力工廠的秘密》改編為電影，我想台灣同好恐怕會更少。

達爾展現的人性與想像力，讓讀者目眩神迷，例如《怪桃歷險記》是描寫小男孩詹姆斯為了逃離姨媽的虐待，坐在巨桃中和一群昆蟲共同旅行，最後終於找到獨立的天地……，這是多少小孩夢想的神奇冒險！這套模型是在香港買的，但是少了說明書，所有資料全都闕如，不過能找到達爾的作品，還是很高興。

小男孩詹姆斯

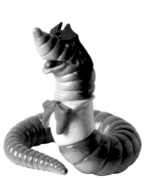

蚯蚓先生

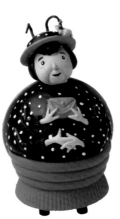

瓢蟲小姐

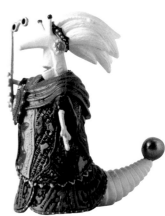

蝸牛小姐

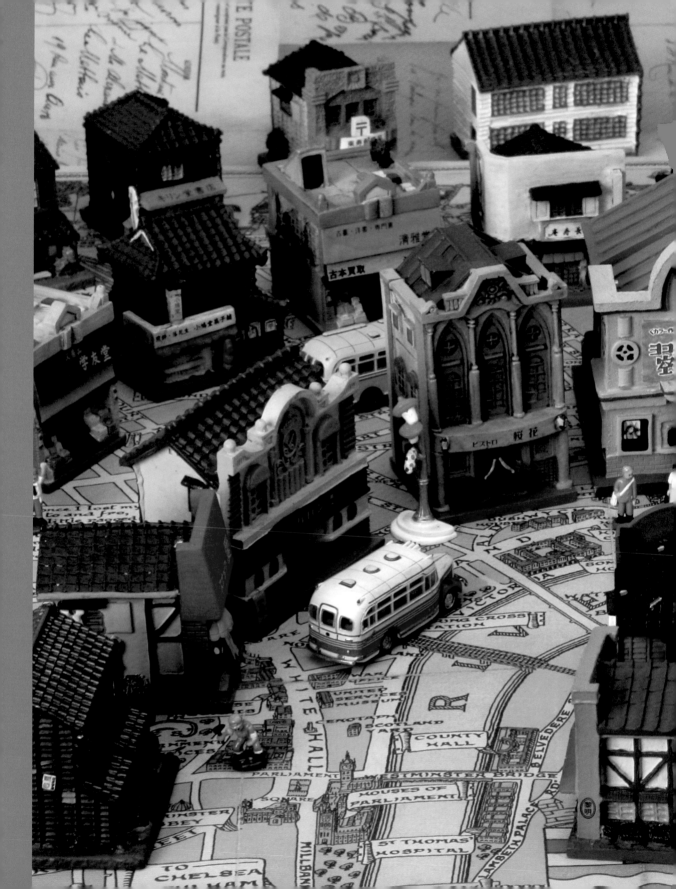

Chapter 2
建 築 生 活

心之小鎮

TOMYTEC・昭和街並 / 住宅篇

「litosu（懷舊、思鄉），它指的是一種感覺，像一個拉開的手風琴一般地無止境，是綜合了許多其他感覺：悲傷、同情、後悔、和不明確的嚮往。這個字的重音是在那長長的第一音節，唸出來之後，聽起來像一隻被遺棄的狗在哀嚎。」
——米蘭・昆德拉（Milan Kundera）

我期望著一座小鎮，只能是一座小小的鎮。

英國當代文學家格雷安・葛林（Graham Greene）談過他生長的小城：「要是我有先見之明的話，必然早就從伯肯斯特鎮上那些街道看到整個未來了。」但我卻期望穿越飄忽的過往，在越赴越遠的時光隧道裡，看見整個過去。

要有一個廣場，可以跳舞慶祝集會，一座不拘教堂或廟宇的面神之處，幾條縱橫交錯如田渠的街道，須可喊得出孩童小名，數得清耆老年紀，街坊不一定打招呼，但見面必微笑以對。

這個城鎮，放射著一種無量光，無爭無亂，自由自在。聞起來就像是烘焙出爐的麵包，舊書店裡帶點霉氣溫潤的樹幹味，嬰孩開懷時帶著笑意的奶香，以及乾淨的狗兒一無防備、衷心安眠時散發的體溫香氣。

房子是匠人手工作成，任選木頭石頭有機材質，雕工勿花俏繁複，以免失居民安詳之器秉。但庭院、屋牆、窗框等小處，盡可是摩登優雅風格，以顯妥貼細膩之用心。窗戶應半透明半毛玻璃，由街上可略窺屋內，但不能一覽無遺，若有某日路經探望，見他人圍爐之溫馨，尤可湧起一股暖意，因為自己也正在返家的路上。

煤氣光取代日光燈，達達的石板取代柏油路面，時間過得緩慢，可以聽得見樹葉的呼吸，分針刻鑄量黃永不復返的回憶。貓在街上樂呼著遊蕩，狗只在街角屋簷歇息，看地上踱步尋食的雀兒，偶有顏色鮮亮的鳥隻翩來爭食，家燕倒也不趕，各自相安啄飽。

必定要有河流，必定要有池塘。鎮外山頭雪白，森林青青，捉溪魚，撫河蝦，放石蟹，自在天地中嬉戲，沼澤濕原是動物的樂地。如葉脈的街道綿綿長長，氣息相通，鎮內之綠樹隨處皆是，一株株排列甚為齊整，但各家門前的盆景花卉，東一叢西一叢的隨興，打破行道樹的均衡，才顯得出活潑的亂意。

行人的步履將是輕盈，如同噗通划入河渠的貢多拉船，一任而行。

須有密道、小巷、窟窿、迷宮和基地，傳了好幾代的妖怪故事，等公車時遇見一起搭的龍貓，借牠一把傘不用還。還該有惡作劇的鬼屋，一些讓人毛骨悚然的角落，加深探險的執念、疑惑和妄想。更必須有光照燦然的大路，讓孩子可以整天到街上去，跳繩捉迷藏玩彈珠，父母不需擔憂人車危懼。

魔性和神性都能在此出現，善惡並非黑白分明的對立，而是光影漸層的重疊著。

昭和三丁目的夕日

必有年輪增長，四時祭儀，提醒我們年序；春花秋月，夏蟬冬雪，季節更迭如拂指翻閱的月曆。

是的，那時候站在田壟邊，看著風翻稻浪，瀰襲草香，與土地聯繫的線繩；車站的月台則是另一種起點，躍上去，晃盪著遠方與海洋的夢想，在進行曲的起落中，聽著高鳴的氣笛，恍然與港口霧笛疊為一氣。

出發吧，歸來吧，不只是個人的願望，或許也是人類的希冀之鄉，就像動畫大師宮崎駿說的：「這裡有我雙手碰觸過的回憶，一種非常令人懷念的感覺。猶如遇見了早已遺忘的童年時光……等到回過神來，才發現已經來到陌生的街角，頃刻間，莫名的不安和對家的依戀便同時湧上心頭，那種感覺現在又回來了。」

如同在飛行之島上俯瞰著這一切，時而跳進鎮裡踏步一番，閃耀著光輝，心靈和價值的，不可思議的時間感。很可以體會作家舒國治所說的，「如今，這些幼年所見的牆，竟已可以撫在我的手下，賞嘆在我的佇足中，並讓我無盡的沿著它緩緩蕩步。」

又或許，也真像他自嘲的——「難道說，我是要去尋覓一處其實從來不存在的『兒時門巷』嗎？因為若非如此，怎麼我會一趟一趟的去，去在那些門外、牆頭、水畔、橋上流連？」

總是在觀望，不忍心打擾構築的美好。那凍結的時光並不冰冷，而是柔軟的，鄉愁

一樣的東西，像面頰依偎在母親胸膛上，像
是早已靜止不動的情感，又重新被時光之鎚
敲醒一般。

　　而鎮上最重要的風景，其實是人。無人
不成鎮，雖然不知山中甲子，可能是模糊
的，一群不涉世事的化外之民，卻專注於職
責、工作、情感，勤懇、認真的生活著。對
正義有堅持，對心情有交付，對環境有關懷
，是融入了風景的，是我不該多嘴的留白，
是與那無知無涯地老天荒共存共辱的，理想
之民。

　　那是從未真實的存在，一個幸福無比的
時刻，唯有深切的靈視才能穿透。在稍縱即
逝的煙火之中，在仙女棒閃耀的光輝之中，
我點燃心中的想望，無論多麼遙遠，多麼不
切實際，懷夢的人總共享那一刻，如同日本
作家鹿野茂筆下 19 世紀的巴黎，美好年代
的殘響──過去和現在幸福地相互糾纏，是
不斷喚起「再次構築過去」的慾望的「時間
拼貼」都市……。

　　宙斯讓麗達睡著了，女巫蠱惑了美人魚
，馬可波羅對大汗忽必烈述說那一則則的傳
奇，那些看不見的都市，在虛幻的地圖集裡
找到自己的那幅，那就是屬於你的小城。

　　打開窗，我含笑的，看見了心之風景。

　　於是終於匍匐著往恆河去，面對墓地與
不得不爾的死亡，途經泰姬瑪哈陵，凝望，
那清白的，時間面頰上的一滴淚水。

　　猶可以歸去了。

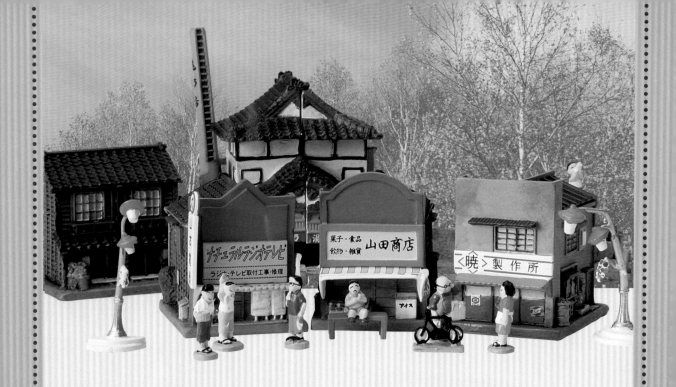

1. 我生長的街道一丁目 | 最愛的場所

能夠翻動人心的，往往是埋藏在記憶土壤裡的溫暖種籽。在新的春耕季節，喚起幸福回憶，獲得更多動力往前進，我想是大家的共同期待。在「我生長的街道」一丁目，似乎也隱含著這樣的祈願，盒玩的說明書裡，絮絮叨叨細述了昭和年代的回憶──常買零食的雜貨店、洗除一身塵埃的錢湯（還詳述男湯、女湯店員的對話）、回家途中的電器屋、町工廠的頑固老爹、長屋前東家長西家短的主婦……。當然，最難忘的就是「放學後的秘密基地」，因為大家常在那裡打棒球。許許多多瑣碎而真切的敘述，讓我們忍不住懷疑，設計者偷藏在裡面的回憶。

發行：BANDAI	海獺偏見評分
種類：全7種＋1隱藏	
（警察局）	美感 ★★★★
尺寸：約4~8公分	創意 ★★★★★
（比例尺1/150）	品質 ★★★★
日期：2003年11月	

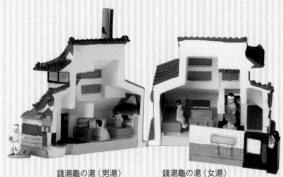

錢湯龜の湯（男湯）　　　錢湯龜の湯（女湯）

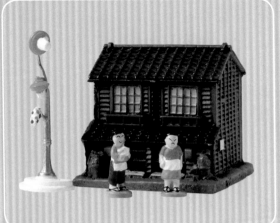

長屋（岡本千代宅）

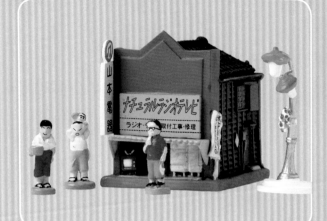

電器屋（山本電器）

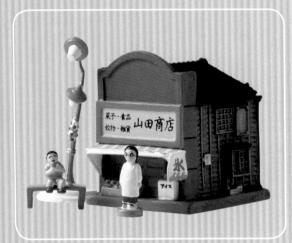

雑貨店（山田商店）

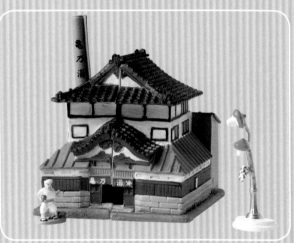

銭湯亀の湯

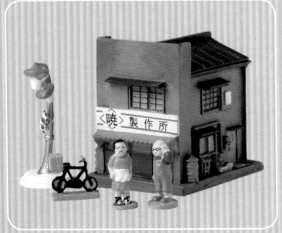

町工廠（暁製作所）

空地（秘密基地）

2. 我生長的街道一丁目 | 車輛及人物篇

鐵道模型中的「N規」，是指1/150的比例尺；場景模型全以同一比例製作，搭配起來才能完美無缺。BANDAI出品的一系列N規建築：「我生長的街道」，成功模擬了純樸懷舊的氣氛，是收藏家在流行動漫之外的其他選項，也是鐵道模型迷熱愛的素材。最早的「一丁目」（含建築、車輛及人物）大全套，在日本相當難找，偶爾出現不是價格攀升、就是馬上被買走，已經成為藏家逸品。「車輛篇」的車體輕盈，製作纖細，每個車輪都能轉動。而「人物篇」的造型較模拙，但是動作和神態卻生動的傳達了感覺與心情，可惜這樣的人物篇，之後都不再出現了。

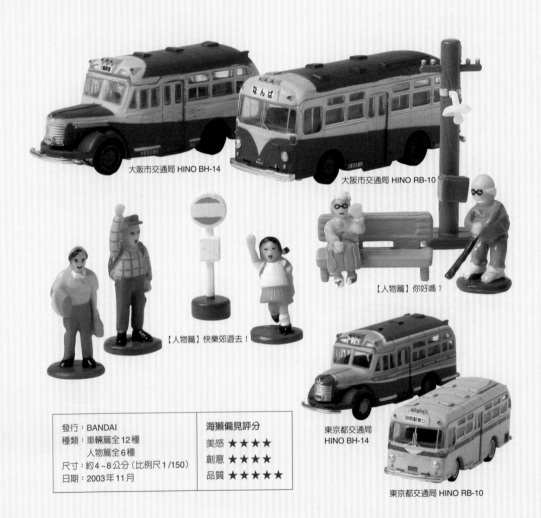

大阪市交通局 HINO BH-14

大阪市交通局 HINO RB-10

【人物篇】快樂郊遊去！

【人物篇】你好嗎？

東京都交通局
HINO BH-14

東京都交通局 HINO RB-10

發行：BANDAI 種類：車輛篇全12種 　　　人物篇全6種 尺寸：約4~8公分（比例尺1/150） 日期：2003年11月	海獺偏見評分 美感 ★★★★ 創意 ★★★★ 品質 ★★★★★

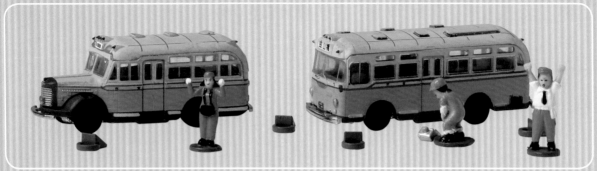

【車輛篇】名古屋市交通局 HINO BH-14、名古屋市交通局 HINO RB-10 ＋【人物篇】出發檢查

【車輛篇】京成電鐵公司 HINO BH-14、京成電鐵公司 HINO RB-10 ＋【人物篇】開心的一家

【車輛篇】東急巴士公司 HINO BH-14、東急巴士公司 HINO RB-10 ＋【人物篇】交通安全

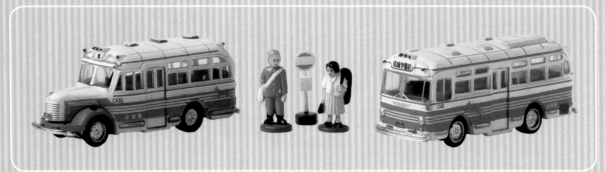

【車輛篇】小田急巴士公司 HINO BH-14、小田急巴士公司 HINO RB-10 ＋【人物篇】初戀

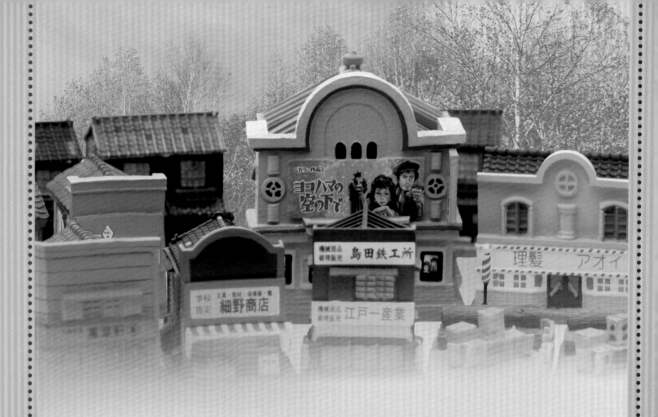

3. 我生長的街道二丁目 ｜ **懷念的地方**

街道二丁目的建物設計，延續了一代的復古表現，但增加了更多種類，更包含了老
式理容院、喫茶店、中華料理店等令人懷念的處所。其中最特別的，大概就是「電
影院」了，不但體積比其他建物大上快兩倍，逃生門和電燈也與早期一般無二，最
有趣的就是招牌及螢幕提供了不同選擇（西部片、文藝片……）。而電影畫報上濃
重的筆觸、誇張的表情、粗厚的字體，完全是邵氏武俠、二秦二林的老情調，令人
發噱。

發行：BANDAI	海獺偏見評分
種類：全12種	美感 ★★★★
尺寸：約4~8公分	創意 ★★★
（比例尺1/150）	品質 ★★★★
日期：2004年3月	

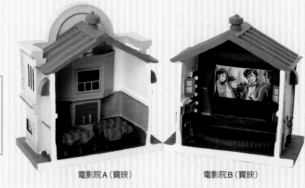

電影院A（寶映）　　　電影院B（寶映）

喫茶店（黎明）

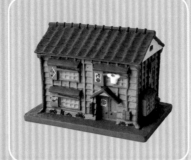

木造宿舎（希望莊）

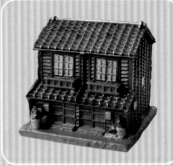

長屋B（銀色屋瓦）

理容店

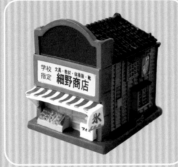

雜貨店（細野商店）

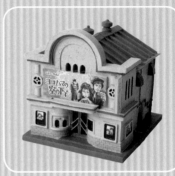

電影院A（寶映）＋ 電影院B（寶映）

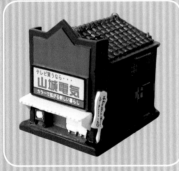

電器屋（山城電氣）

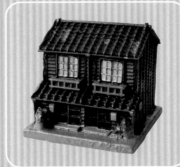

長屋A（黑色屋瓦）

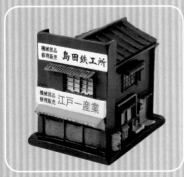

町工廠（島田鐵工所）

空地（秘密基地）

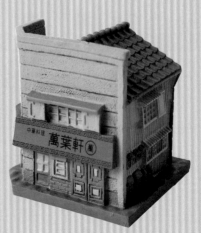

街角的中華料理（萬葉軒）

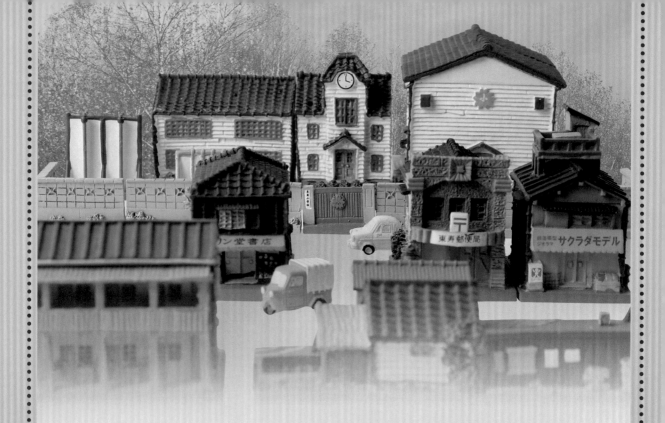

4. 我生長的街道三丁目 | 快樂通學路

談起回憶，當然就不能漏了學校，畢竟國民義務教育實施以後，每個人起碼要在那兒待九年。以前覺得學校像關住年輕的心的牢籠，看著教室的窗戶，常常一出神就飛到半天外去了。現在偶爾回母校，一切變得如此生澀，看到學生還會懷疑自己真那麼小過？日本和台灣的校舍很像，看到體育倉庫、書店、模型屋，我想會勾起許多人的笑意。尤其是大禮堂裡，深紅色的布幔、階梯講台、精神標語……有多少人在這裡打過瞌睡或是私下傳紙條？過去不總是美好，但回憶常甜蜜。

發行：BANDAI	海獺偏見評分
種類：全12種＋1隱藏（神社）	美感 ★★★
尺寸：約4~8公分（比例尺1/150）	創意 ★★★★
日期：2004年7月	品質 ★★★★

大禮堂A 大禮堂B

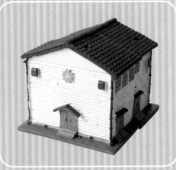

大禮堂A＋大禮堂B

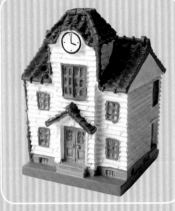

校舍A

校舍B

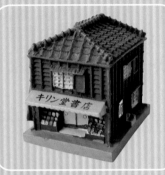

書店（麒麟堂）

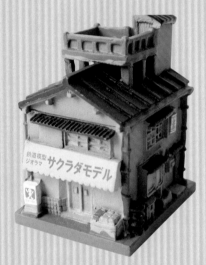

模型店

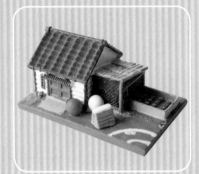

體育倉庫

學校宿舍（柏鵬莊）

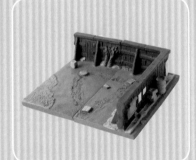

空地

學校雜物A

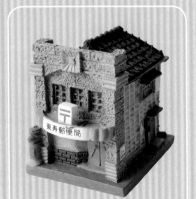

郵局（東壽郵局）

學校雜物B

5. 我生長的街道四丁目 | 銀座商店街

BANDAI 公司在「我生長的街道」系列，刻意展現溫馨的復古風情，一反平日給人財大氣粗、通包動漫版權的形象，展現了多元開發產品的能力。這一系列能出到四代，表示開發了不同市場群（應當是鐵道模型迷？），並成功在大眾玩具中塑造了舊時代的氛圍。四丁目的昭和年代銀座，是閒適、脫俗的文人雅士出沒之地，活潑的用色又帶著庶民風，算是構思成功的作品了。

發行：BANDAI	海獺偏見評分
種類：全12種＋1隱藏	美感 ★★★★★
尺寸：約4~8公分	創意 ★★★★★
（比例尺1/150）	品質 ★★★★
日期：2004年10月	

藥局（鳳凰光燐堂）

煎餅菓子屋（小鳩堂）

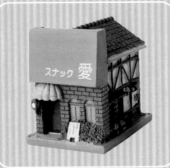

咖啡屋

壽司屋（壽司壽）

古書店（清雅堂）

西服店

拉麵店

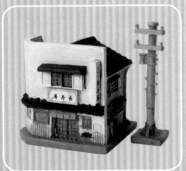

蕎麥麵店（長壽庵）

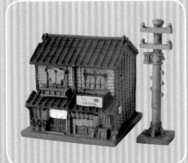

小吃店、燒鳥屋

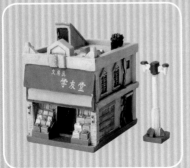

文具店（學友堂）

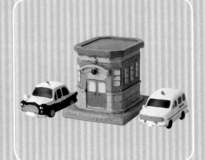

警察局、警車

櫻花餐廳

6. 茶園農家

可口可樂風行世界、歷史悠久，也是「美國風」的重要代表，想起金髮甜姐兒，總覺得她必須拿罐可口可樂，才夠典型。第一次看到「茶園農家」，很難把它跟可樂聯想在一起，但它的確是該公司在日本推出初茶「一」之味的贈品。由於飲料食玩很少這一類的企畫與製作，因此「茶園農家」大膽的創意與細緻的描繪大獲好評，得過日本飲料食玩網站評選的「5顆★」。台灣素以出產優良的綠茶聞名，此一靜謐幽雅的田園遠景和近景，讓人十分親切且熟悉，是我很喜愛的藏品。

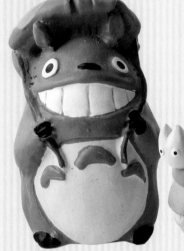

發行：可口可樂	海獺偏見評分
種類：全12種（分為「茶園風景」和「屋簷下」雙系列，各6種）	美感 ★★★★★
	創意 ★★★★★
尺寸：4公分	品質 ★★★★
日期：2005年3月	

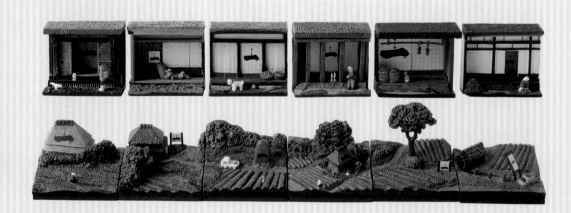

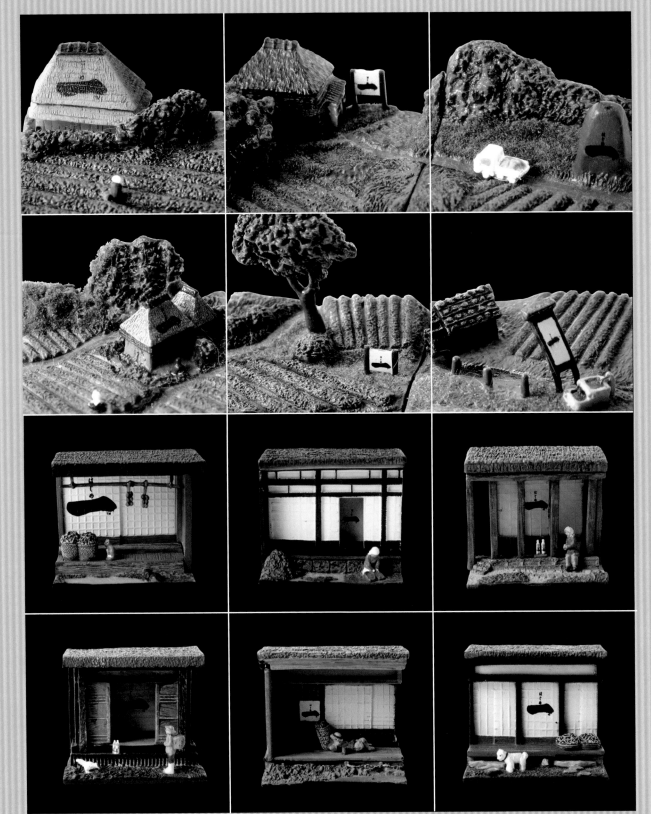

7. 日本 7-11 萬家店紀念 +黑貓宅急便車

日本的第一家 7-11 開幕於 1974 年，台灣則在 1979 年，這一年也是台灣零售通路的革命年。談起 7-11，大家會馬上聯想到「24 小時」，但很少人知道，它最早這麼做是因為鐵門壞了，只好整晚開店。但這個偶發事件，卻使台灣 7-11 決定 24 小時營業，品牌形象深入人心。如今，日本便利商店的普及率全球第一，日本 7-11 更在 2004 年慶祝第一萬家店開幕，這就是當時的紀念品。它與別的轉蛋不同的是，以陶瓷為材質，所以很有「分量」，搭配場景也展現了 7-11「無處不在」的特點。

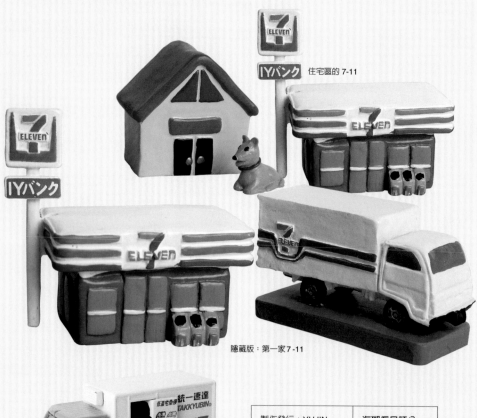

住宅區的 7-11

隱藏版：第一家 7-11

台灣 7-11 發行的紀念款

製作發行：YUJIN	海獺偏見評分
種類：全 9 種 + 1 隱藏	美感 ★★★
尺寸：約 3~4 公分	創意 ★★★★
日期：2004 年 7 月	品質 ★★★

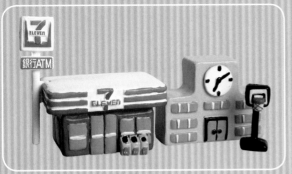

學校前的7-11

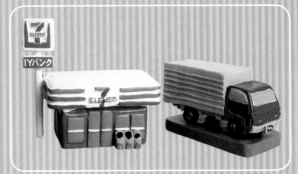

國道的7-11

辦公室前的7-11

鬧區的7-11

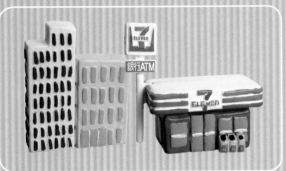

古都的7-11

車站前的7-11

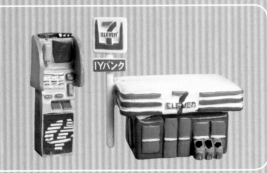

銀行ATM的7-11

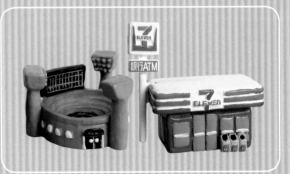

運動場的7-11

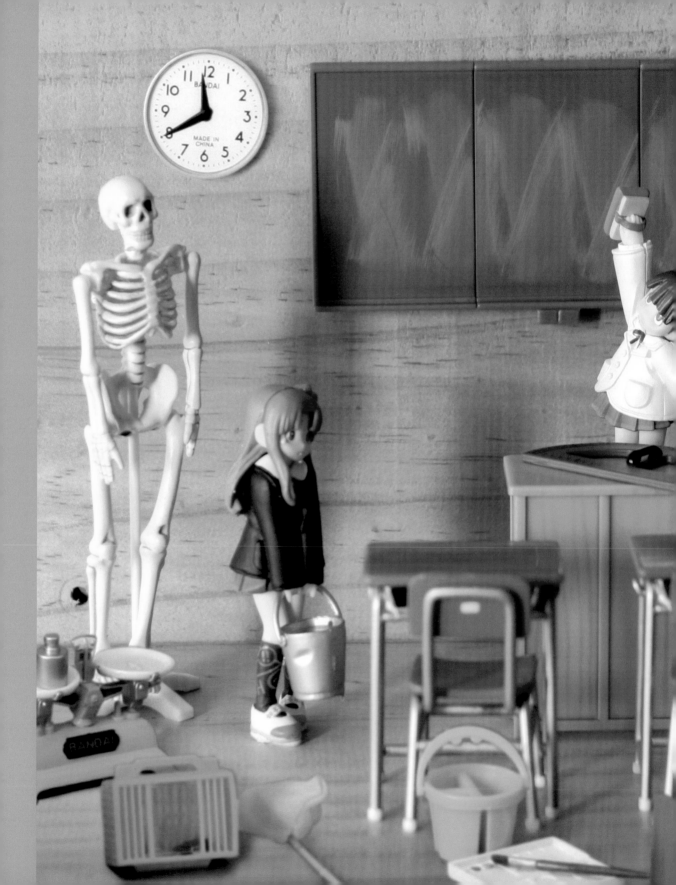

Chapter 3
學 校 時 光

收藏心事

——痴耶，非耶？

「滿紙荒唐言，一把辛酸淚；都云藏者痴，誰解其中味？」

魔法寶藏

對「收藏」的第一個記憶，大約是在讀幼稚園的時候，一個昏昏欲眠的下午，催著人去尋一個夢之鄉，在現世與幻世的間隙，牽著貘獸散步。

或許那是我特別乖巧的一天，媽媽神秘的喚我去，像解說水晶球的吉普賽女巫，嚴肅的說：「給妳看一樣東西。」她墊高了腳、伸長手，打開五斗櫃的最高層，那是我平常絕構不到之處，像啟開一個法老王密室，或要傳授一個古老的符咒。我張嘴看著阿里巴巴的洞口，第一次發現那兒藏著現實外的盟約。那是兩本郵票冊，是外公說「將來」要給我和弟弟的，當時他還壯年，離枯槁衰弱的盡頭還有

許多年，不知為何早早交代了遺願。

亞非的、美洲的、中東的、北歐的郵票，像蝴蝶一樣無依休憩在郵冊裡，首先迷住我的，不是郵票，而是頁與頁之間防塵防護的薄紙。媽媽小心翻閱，每一次翻動，紙張便傳來欷欷歔歔的呻吟聲，我忍不住擔心蟬翼般的白薄紗，染了霧的精靈翅膀，是不是不願被碰觸呢？

鋸齒的小方塊中，繽紛彩豔、纖細濃烈的線條，勾勒著各國各地的故事，那是一扇窗口，敞開對廣大未知的想像。媽媽仔細叮嚀，小心別把郵票弄髒了。不過我認為那是一本魔法書，可以改變時光的沉悶與無趣。又一個瞌睡的下午，我偷偷地實驗，慎重挑中幾張三角形、來自蘇門答臘或赤道國家的

郵票，古典纖細的寫真筆觸，描繪妖豔的熱帶植物，像是騎馬旅行北非的歐洲仕女。立正塗上漿糊，將鋸齒三角封印在媽媽的嫁妝——一個胡桃木妝台上，發亮的深褐色木板上浮凸著瑰麗花果。

這樣就會改變了吧？我滿意極了，深信對時空施魔法，就是寶物的終極意義。

這事的下場是，媽媽發現了這個「惡作劇」，我在矮腳衣櫃前罰跪了一個鐘頭，一有人走近便嚎啕大哭，不知道當時為何那麼沒有用。小孩子的溝通元素有限，無法用大人的格式辯白想法，這是魔術失敗的最大原因。但從此而後，我便對收藏懷著堅決期許——期許那是一把開啟世界的法力鑰匙，直至今日。

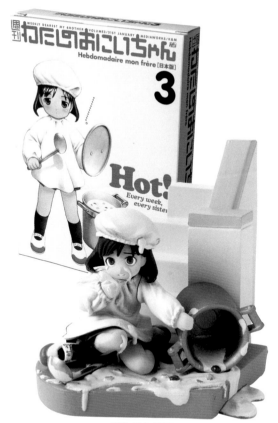

書玩：我的大哥哥

誰解其中味

～～「人無癖不可與交，以其無深情也。」[1]

一般人看玩物，很難體會那種固執求索的心境，陸昕說得好，「凡好收藏的人都有望隴得蜀，劫澤而漁的毛病。」[2]

十幾、二十年前，當時最紅的「美容院刊物」還是《時報周刊》，有個稱為「痴人列傳」的專欄，由記者走訪各地「玩物」痴人，並排列拍攝藏品。於是，收集煙盒、老歌、算盤、標本、模型、打字機、車票、薪水袋、調酒棒、織品、原住民文物等等的各式痴人一一出列。

看到當時負責採訪的夏瑞紅說：「當初的想法是，收藏不見得是王公貴族的專利，也不是只有收藏骨董、字畫、金銀珠寶的人才叫收藏者，我們想找一些特別的收藏者，單對某樣物品情有獨鍾，自己默默投注多年心血收集、研究、整理，成果斐然。」[3]收藏是一種癖性，這種癖性不止展現在痴人的嗜好上，還在他們的專業領域上，日後看來，頗有佐證。

而我自己，只是個沒有出息的嗜書玩物者。有記憶以來，醉心的首推書籍，可說是

須臾不分，一日不見，如隔百秋。書是海洋、魔境、天界、地府、宇宙、∞度空間，是生命的意義與存續的目的，無書之日就是天火焚身世界末日，有了書好比擁有全世界，它們不會遊走更不遠離，疏忽了並不記恨，每一頁都是新啟始，嫦娥靈藥亦不足比。

歷史上的書痴，我不是第一個、也不是最後一個。限於年齡及財力，我只是一個自耕小農、7 級的「疾風」[4] 級書痴而已；比起那些坐擁跨州農場、11 級的「暴風」[5] 級藏書狂，還遠遠不及（家人抗議：還不夠啊妳！）。

像染上鴉片毒癮，戀書與戀物者身上，都有終身不悔的執迷。痴狂處的呆氣與偏僻，常常會被人嘲笑，不過據我觀察，大眾給愛書人的已是最寬容忍耐的目光。比起那些戀春宮畫、戀小腳、戀內衣、戀男童的人，我們堪稱被膜拜在聖殿，俯瞰著人們對知識的瞻仰。

其實這不太公平，那種佔據的原欲，都有些陰暗而不冠冕，堂皇的都是說給別人聽的，而湧發的狂熱慾望正是——我來、我看見、我征服、我擁有！毛襪是自己的舒服，從開始有收入以後，我就不上圖書館了。就是想讀「自己的」書、就是不要借來的、別人的，因為對愛情是一種褻瀆，是我單方面在對書許諾——要兩兩相對、九死不悔、此生不渝。戀書狂的毅力，是「對事不對人」，目光不放在人身上的。

癖性之反思

最近國內出了幾本藏書家的「書架全身脫帽照」，對我來說，那跟脫光衣物站在大庭廣眾一致無二。反觀自己，像隻吝嗇的花栗鼠，寧可讓乾果發芽也不願挖出來示眾。誰叫書是戀人，所以那比《閣樓》照片更猥褻些。

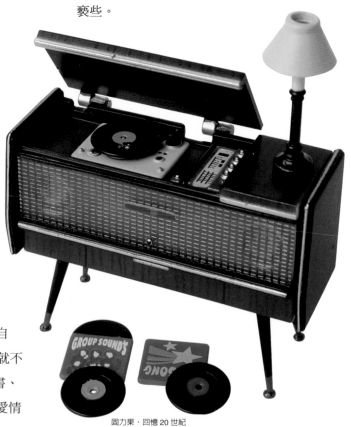

固力果‧回憶 20 世紀

星際大戰的人生守則是，不能放任無限的原欲，否則就會被黑洞吞沒，但仍不能治吾輩病根於萬一。左思右想，終歸還是決定，明智之舉乃追求眼前歡愉，反正所有的言詞都是藉口，都在解釋無理取鬧的理由。

羨慕那些輕鬆隨看隨丟，不必承受佔有苦楚的人。收藏者雖是聞名的「目中無人」，但絕對有被反噬的恐懼——每次購買都需力圖克制，心算估計爆滿的空間；每次搬家，都像老牛一樣腰酸拖犁；每次結帳，就是又多了數公斤甜蜜負擔；天搖地動，就怕會被埋沒而揣揣不安；還有存放必須分數個處所，不能隨想隨取……若是執著、貪愛，那麼家真的敗不完、坑也永遠跳不盡，變身「卡奴」是萬萬不可，更無法成天狂買倉庫，只有學習煞車的藝術，自己當個稱職的警鐘。

然而，有這些無量缺點，為什麼還像勇敢吞下毒藥的羅蜜歐呢？

——某天，一個朋友旁觀我專注組合袖珍玩具，大嘆：「這真是解壓聖品呀！」[6]一語驚醒夢中人，現在沒有浪跡天涯、復返田園的條件，只好下意識以各種方式排除治癒吧？

能夠超脫貪痴，進入無欲無求、大徹大悟之境，是一種福氣；但能夠尋找到生命的終極樂趣密鑰，也是另一種幸福。如果收藏讓你空虛，那麼就該早早放棄。因為「有所求」，也將注定「有所失」，體察無、有之

固力果．回憶 20 世紀

轉換，「離一切相、是名諸佛」，在在考驗著己身的昇華與超脫。

耽溺與超脫，是收藏者與藏品之間，永恆的對奕。

不願放任物欲橫流，只願在物我對話之中，尋找真性情之所在。深情何妨？未來，亦不妨玩物於天地呢。

註 1：語出張岱《陶庵夢憶》。
註 2：陸昕（2004）：《說部叢書》搜尋記》。出自期刊《網路與書》，2004 年 4 月，第 10 期，頁 90-95。台北：網路與書公司。
註 3：胡福財攝影、夏瑞紅撰文（1990）：《痴人列傳》。台北：時報文化。
註 4：根據國際之「蒲福風力等級」，「疾風」定義是：全樹搖動，逆風行走感困難。
註 5：根據國際之「蒲福風力等級」，「暴風」定義是：極少見，如出現必有重大災害。
註 6：辜朝明在為台灣版「田宮模型」傳記寫的序裡，提到與同是模型迷的胞弟閒聊，他在醫院攻讀精神科的弟弟說：「能讓人真正放鬆的事情不多，而這些方式往往又因人而異；而找到這能令人放鬆的事情，正是消除壓力的第一步。根據最近的學說，每個人在孩提時代快樂的事情，正是成長之後找到放鬆方式的線索。」這段話說明了解壓的源由。出自田宮俊作（2004）：《田宮模型：以態度重現完美的經營典範》，傅瑞德譯。台北：四方書城有限公司。

1. 小丸子場景1代

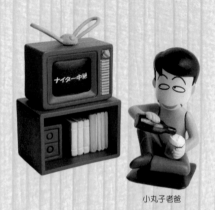

小丸子老爸

談起小丸子，就不由得想起友藏「心之徘句」（經典名句：在夏日解決蟑螂之閃亮汗水……）。小丸子是位天真浪漫、有正義感、又耍寶的小女生，永遠有夢想、永遠在搞笑；小玉、丸尾、花輪……、以及最慈祥、但疑似老人痴呆症的爺爺，也都是粉絲熟悉如家人的角色。作者櫻桃子最成功的，就是塑造了個性化的人物，描繪了無數甜蜜與酸澀的童年縮影。個人認為這套轉蛋，是小丸子主題最成功的一組，尤其是「稍等一下喔～」，簡直是小丸子的內心投射～～。

小丸子爺爺

丸尾君

濱崎

稍等一下喔～

製作發行：BANDAI	海獺偏見評分
種類：全6種	美感 ★★★
尺寸：約5公分	創意 ★★★★★
日期：2003 年	品質 ★★★★★

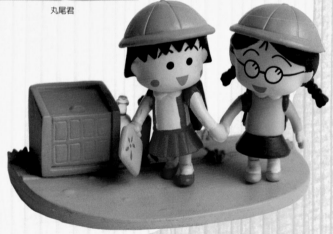

小丸子與小玉

2. 惡作劇繪日記

MegaHouse 會製作這套「惡作劇繪日記」，其實有些令人意外，不過它觀察入微、表現不俗，人物的表情更是絕妙，因此曾在食玩雜誌中被票選為「惡搞類」第二名（第一名是赤塚不二夫的漫畫食玩）。大家在小時候多少都惡作劇過，但卻不希望自己被惡作劇，不過惡搞人者必被惡搞之，真是「冤冤相報何時了」啊！

掀裙子

掉下板擦

按電鈴

塗鴉

掉進洞穴

軟腳功

製作發行：MegaHouse	海獺偏見評分
種類：全6種	美感 ★★★
尺寸：約5公分	創意 ★★★★★★
日期：2003 年	品質 ★★★★

3. 我的小學校三時間目

滾動大球編

刻畫「學校」的轉蛋食玩，由於貼近生活，令人備感親切，是暢銷且長銷型產品，BANDAI 和 MegaHouse 都曾推出過類似系列，個人認為 BANDAI 觸感較細緻、但 MegaHouse 氣氛較懷舊，各有優缺點，難分軒輊。由於篇幅關係，這裡只展示個人評價較高者，收藏家可由此觀察到，日本和台灣的學校教育，其實有很多共通點。

教室編

老師編

音樂教室編

自由研究編

游泳編

書道編

昆蟲採集編

製作發行：BANDAI	海獺偏見評分
種類：全8種	美感 ★★★
尺寸：約3~5公分	創意 ★★★★
日期：2003 年	品質 ★★★★

4. 我的小學校六時間目

小學校「六時間目」最令人震撼的，就是理科教室的人體模型了。想當年我的母校也有這種骷髏，當時大家議論紛紛，猜測它到底是真的、還是假的？由此還衍生了數則「校園傳奇」，現在想想只是不入流的鬼故事，當時大家還聞之色變，天色暗時還要刻意繞道，真是可愛的小朋友啊！

理科準備室編

音樂教室編

第二理科教室編

算數編

走廊編

第一理科教室編

家庭科編

製作發行：BANDAI	海獺偏見評分
種類：全8種	美感 ★★★
尺寸：約3～5公分	創意 ★★★★
日期：2003 年	品質 ★★★★

給食編

5. 我的小學校【特別授業編】

小學校「特別授業編」是 BANDAI 把前幾代受
歡迎的，刪選過後重新再出，不愧是聰明的搶
錢公司，不過對於沒買齊的消費者，也不失為
福音一椿。這一套由於是精選，每一種我都很
喜歡，雖然不想再回去念小學，不過回憶仍是
美好的。

教室編二

登校編（異色為紅色書包）

教室編一

圖工室編（異色為紅色筆盒）

第二理科教室編

給食編

觀察編

教室編三

製作發行：BANDAI	海獺偏見評分
種類：全8種＋2異色	美感 ★★★
尺寸：約3~5公分	創意 ★★★
日期： 2003 年	品質 ★★★★★

6. 學校的回憶2代

MegaHouse 所發行的學校系列，最大特色就是背景設定在昭和 50 年代（約 1975～1985 年），復古企圖較為強烈，有些器材我也沒見過（例如百葉箱和背筋計，不知是年代太早或是台灣沒有？）。這一套的選材是我認為最好的，或許是自己不熟悉、別間公司也沒有製作的東西，比較有新鮮感吧？

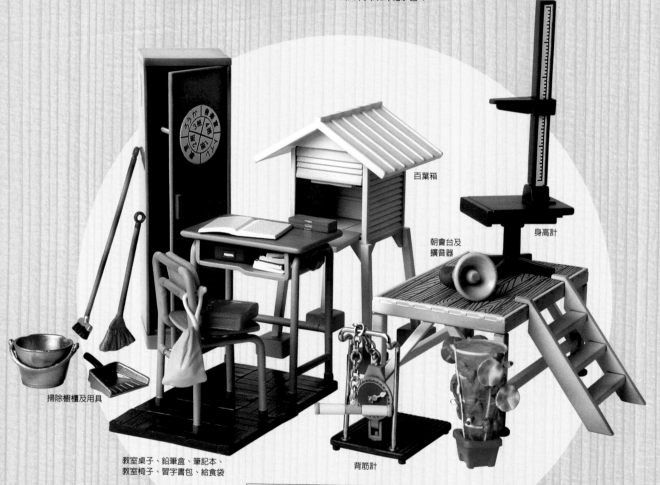

百葉箱

身高計

朝會台及擴音器

掃除櫥櫃及用具

教室桌子、鉛筆盒、筆記本、教室椅子、習字書包、給食袋

背筋計

製作發行：MegaHouse	海獺偏見評分
種類：全6種	美感 ★★★
尺寸：約4～6公分	創意 ★★★★★
日期：2003 年	品質 ★★★★

7. 學校的回憶4代

看到風琴,大家都會想起禮堂和國歌吧?那應當是個嚴肅的場合,但我們總能瞞過師長的銳眼,在台下嘻笑聊天、傳紙條,那真是學生生活不可缺的一環。運動會也是年度大事,雖然每次前一天我都祈禱下雨,但從來都是晴空高照。不過那一天,也往往是同學表現「愛與合作」最戲劇化的一天,最後總成績發表,真是標準的「一家歡樂幾家愁」啊!

儀式:演說台、看板

游泳課:浮板、洗手台

參加典禮:椅子、獎狀筒

合唱:風琴

運動會競技:繩子、鳴槍

林間學校:飯盒、咖哩飯

運動會‧鼓笛隊1

校旗

運動會‧鼓笛隊2

製作發行:MegaHouse	海獺偏見評分
種類:全9種	美感 ★★★
尺寸:約4~6公分	創意 ★★★★★
日期:2004年	品質 ★★★★

8. 森林學校

1985 年，森林家族誕生了，以自然大地、春夏秋冬為背景，描述生活在寧靜祥和的快樂村子中，許多動物家族的喜怒哀樂。森林家族系列玩具製作一向溫馨細膩，廣受消費者的喜愛，近年來也開始推出轉蛋，這套「森林學校」豐富的場景與和氣的動物，令人愛不釋手。

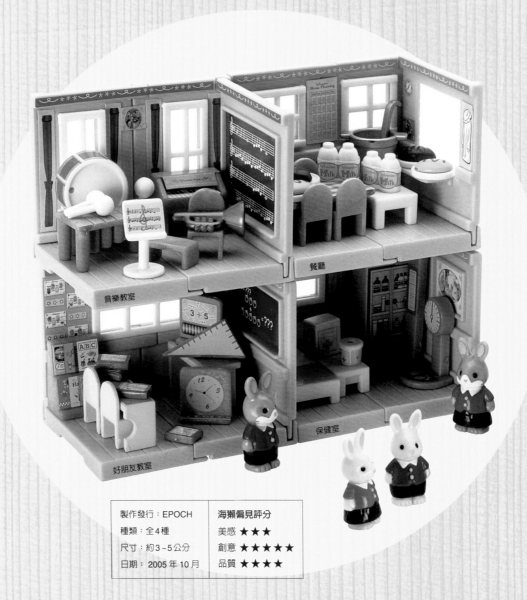

餐廳

音樂教室

保健室

好朋友教室

製作發行：EPOCH	海獺偏見評分
種類：全 4 種	美感 ★★★
尺寸：約 3~5 公分	創意 ★★★★★
日期：2005 年 10 月	品質 ★★★★

9. 福音戰士【學校篇】

「新世紀福音戰士」是 1995 年 Gainax 出品的動畫，
可說是 90 年代最重要、最具爭議性、又最令人迷惑的
作品之一。除了劇情的邏輯（或說沒有邏輯？），它
對後世的影響還有創造性角色——明日香和凌波零，
尤其是凌波零這個藍髮紅眼、面無表情的少女出現之
後，無數動漫電玩跟著學習，現在已經是常見的女主
角典型。這幾組其實不算食玩，而是 PVC，但是因為
兩位美麗的女生以及學校場景，讓我決定收入這一系
列，算是滿足自己、並饗讀者，皆大歡喜？

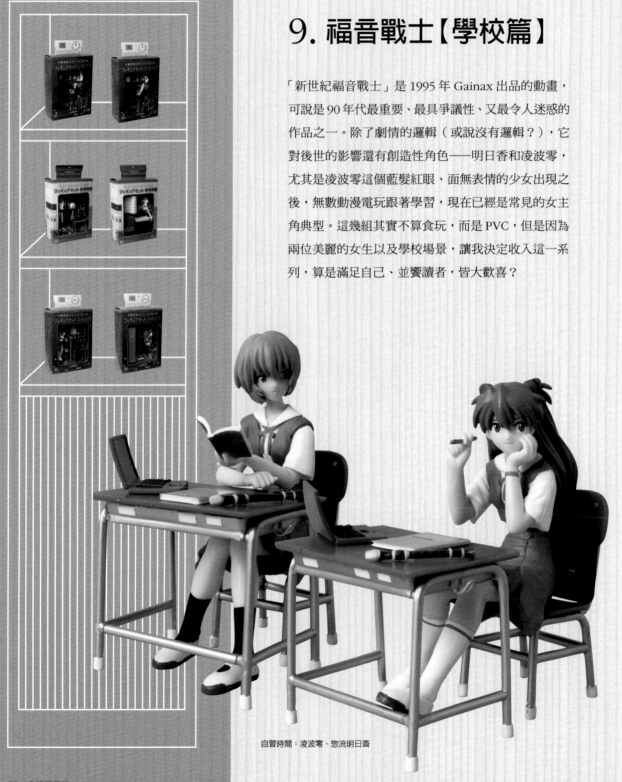

自習時間：凌波零、惣流明日香

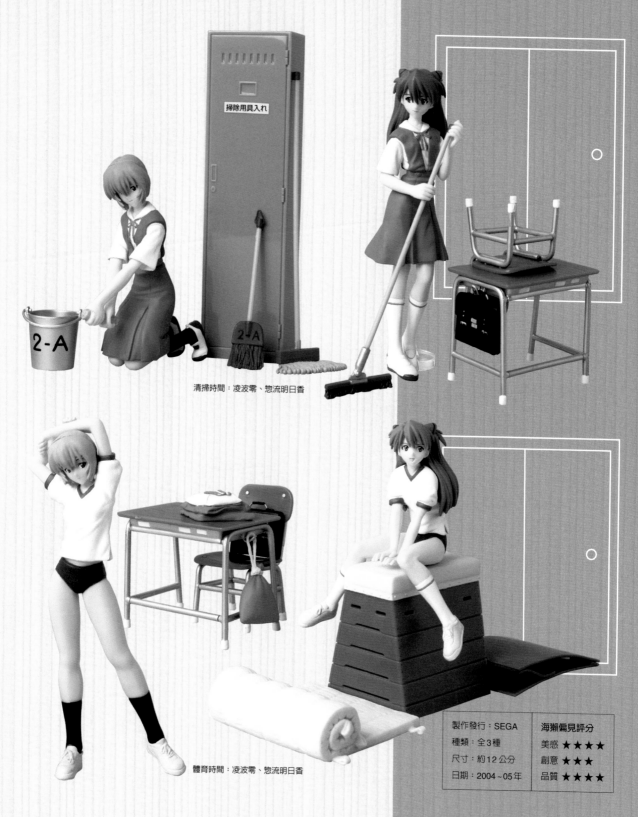

清掃時間：凌波零、惣流明日香

體育時間：凌波零、惣流明日香

製作發行：SEGA	海獺偏見評分	
種類：全3種	美感	★★★★
尺寸：約12公分	創意	★★★
日期：2004～05年	品質	★★★★

10.「萌」美少女教室

「萌」這個字,是近年日本御宅族及動漫玩具界最 IN 的字眼,有著迷、狂熱、火熱的意思,用以形容人類對這些符號人物的心理狀態。這些大眼睛、嬰兒臉、五短身材的萌版女娃,有的笑容可掬、有的一本正經,搭配附屬的桌椅、書包、便當,走的是標準可愛路線,是最受轉蛋族歡迎的類型之一。因為沒看過這套動漫電玩,所以人物我一個都不認識,不過看到這個小小教室的袖珍場景,還是把它納為收藏的一環,這就是蒐集癖的恐怖之處啊!

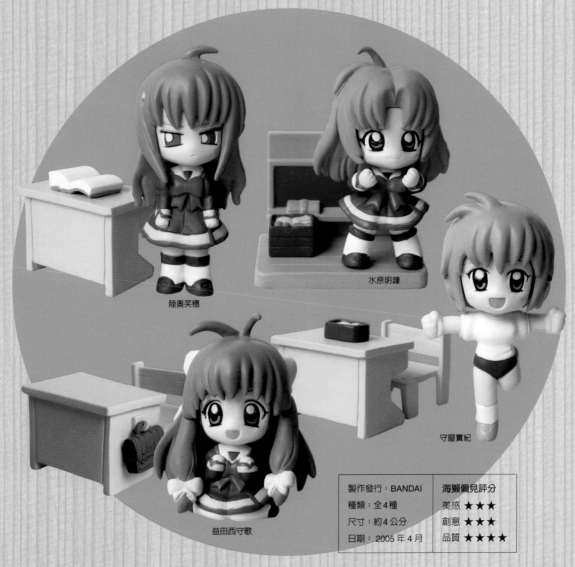

陸奧笑穗

水原明鐘

守屋實紀

益田西守歌

製作發行:BANDAI	海獺偏見評分
種類:全4種	美感 ★★★
尺寸:約4公分	創意 ★★★
日期:2005 年 4 月	品質 ★★★★

11. 笑園漫畫大王【教室版】

一群高中女生笑鬧又帶點傻氣的校園生活，就是「笑園漫畫大王」的主軸。無論是又酷又帥卻深愛動物的「神」、才十歲就跳級念高中的「知世」（典型的蘿莉女～）、超級喧鬧有活力的「小智」、冷靜又怕胖的眼鏡女「阿曆」，還有不可思議的「知世爸爸」（褐色扁貓）……都各有支持者，只是很好奇，那位很「機車」的由佳里老師怎麼沒出現？就因為她不是學生？還是太討人厭？

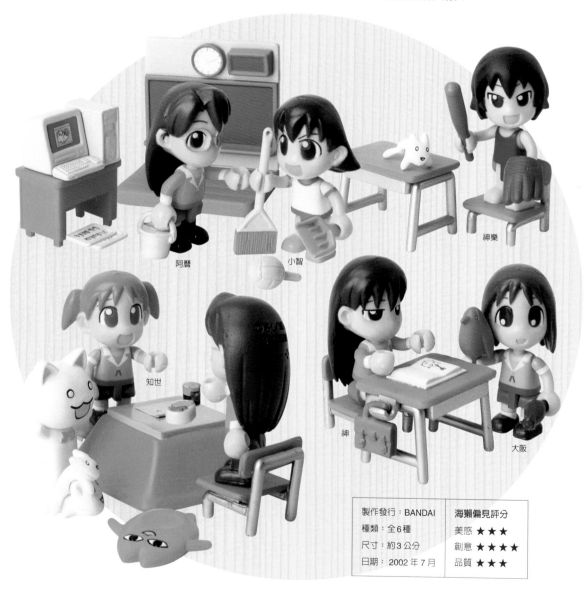

阿曆

小智

神樂

知世

神

大阪

製作發行：BANDAI	海獺偏見評分
種類：全6種	美感 ★★★
尺寸：約3公分	創意 ★★★★
日期：2002年7月	品質 ★★★

12. Kitty 迷你生活用品

Kitty 誕生於 1974 年，第一個商品在 1975 年問世，就是「小皮包」組的這個透明貝殼形小錢包，售價還不到當時的一塊美金，但是推出後馬上銷售一空，此後 Kitty 被印刷及授權在各種商品上，尤其是兒童用品。許多人的童年回憶，大概都包含了這些各種紅色或粉紅色的 Kitty 文具、午餐組、小錢包⋯⋯。三麗鷗（Sanrio）重新推出這些用具的縮小版，瞄準了小女生的回憶，因此小朋友和國父們（千元和百元紙鈔）便斷然離開了我。不過這套製作得維妙維肖，令人驚喜，也算是所費不虛了。

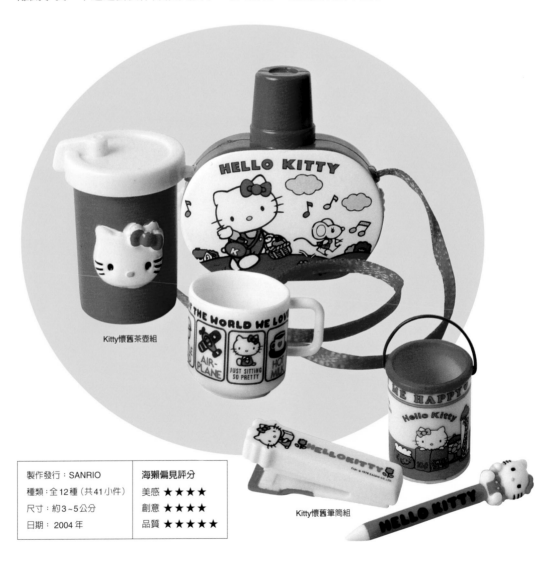

Kitty懷舊茶壺組

Kitty懷舊筆筒組

製作發行：SANRIO	海獺偏見評分
種類：全12種（共41小件）	美感 ★★★★
尺寸：約3～5公分	創意 ★★★★
日期：2004 年	品質 ★★★★★

Kitty 懷舊提袋組

Kitty 懷舊鉛筆盒組

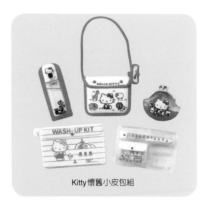

Kitty 懷舊小皮包組

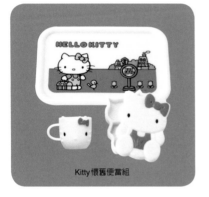

Kitty 懷舊便當組

HELLO KITTY

Kitty 懷舊文件夾組

Kiki & Lala 餐具組

Patty & Jimmy 提袋組

Patty & Jimmy 雜物架組

Kitty 懷舊拖鞋組

Kiki & Lala 小皮包組

13. Kitty 迷你生活用品2代

很少人知道，Kitty 的初代設計者清水侑子，對這隻貓咪的發想其實來自「愛麗絲夢遊仙境」中的可愛貓咪。三麗鷗是日本最大的角色造型公司，除了 Kitty，Patty & Jimmy、Kiki & Lala 都曾是當紅角色，不過該公司一半營收來自 Kitty，所以她仍是三麗鷗王朝的女王。延續1代的水準，2代也十分精良，尤其電視、電話等更優異，單抽的人如果抽到了，應該會很高興吧。

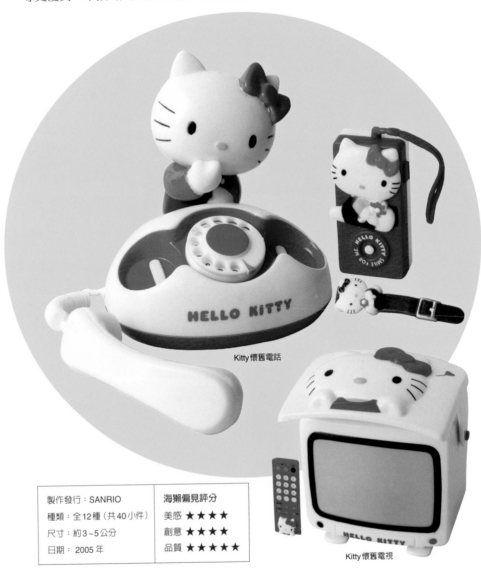

Kitty懷舊電話

Kitty懷舊電視

製作發行：SANRIO	海獺偏見評分
種類：全12種（共40小件）	美感 ★★★★
尺寸：約3~5公分	創意 ★★★★
日期：2005年	品質 ★★★★★

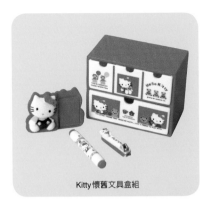

Kitty 懷舊文具盒組

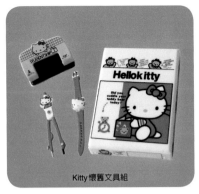

Kitty 懷舊文具組

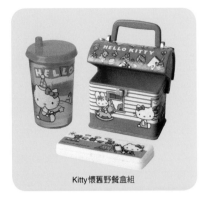

Kitty 懷舊野餐盒組

Kiki & Lala 文具盒組

HELLO
KITTY

Patty & Jimmy 提袋組

Patty & Jimmy 球鞋組

Kiki & Lala 提袋組

Kiki & Lala 茶杯組

Patty & Jimmy 便當組

Kitty 懷舊衣架組

14. Kitty 的世界

Kitty 曾經在台灣創造過麥當勞和 7-11 的銷售奇蹟，這隻風行世界的無嘴貓，是日本「可愛文化」與感性心靈的反映，她所領銜的美學經濟與流行狂潮，不但榮登前一世紀寶座，還很有潛力在本世紀延續下去。這套 Kitty 盒玩，以泰迪熊、新娘和禮物為主要意象，符合了主消費群女性對幸福的潛在想像，細節處的表現也很優異，是一套充分彰顯了 Kitty 特色的產品。

Kitty與泰迪熊【紅色版】

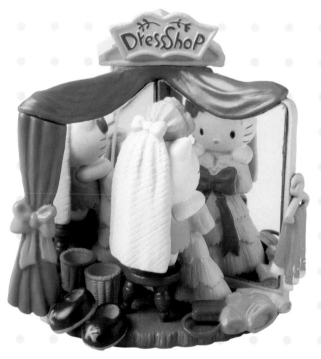

照鏡子的新娘Kitty【紅色版】

樓梯上的Kitty【紅色版】

製作發行：TAKARA	海獺偏見評分
種類：全9種	美感 ★★★★
尺寸：約5~6公分	創意 ★★★
日期：2005 年 3 月	品質 ★★★★★

Kitty與泰迪熊【粉色版】

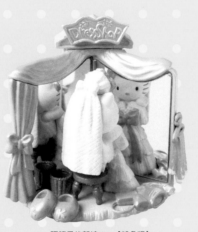
照鏡子的新娘Kitty【粉色版】

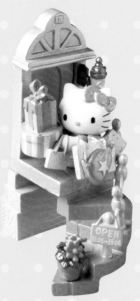
樓梯上的Kitty【粉色版】

Kitty's World

Kitty與泰迪熊【復古版】

照鏡子的新娘Kitty【復古版】

樓梯上的Kitty【復古版】

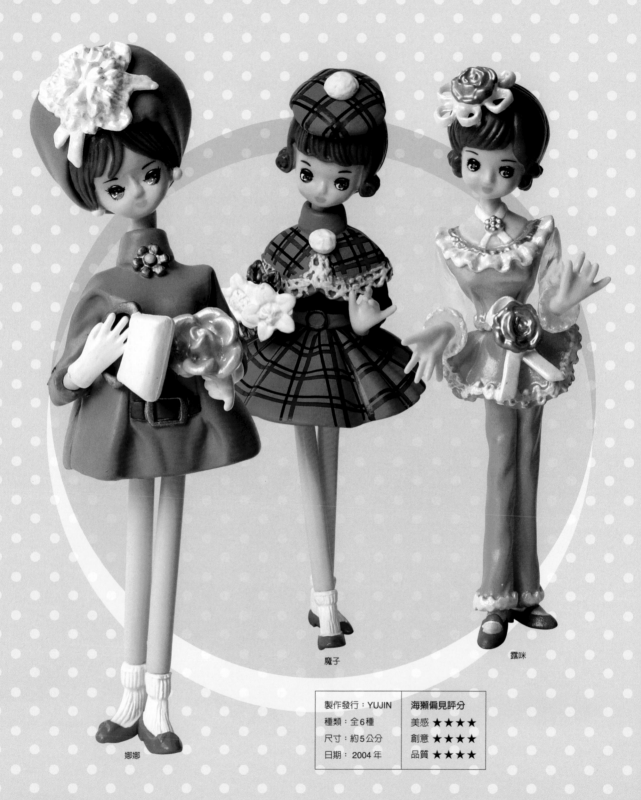

娜娜

魔子

露咪

製作發行：YUJIN	海獺偏見評分
種類：全6種	美感 ★★★★
尺寸：約5公分	創意 ★★★★
日期：2004 年	品質 ★★★★

15. 宇山復古娃娃

宇山步是日本頗為活躍的人形娃娃師，她的風格相當容易辨認，就是少女漫畫式的閃亮星星大眼睛、平直蓬鬆尾端略帶捲曲的頭髮、復古典雅的衣著設計（或西式多層次波浪寬裙），呈現了昭和早年的仕女風情。第一次看到她的作品時，我想這若是在講求「酷與帥勁」的 80、90 年代，必定滯銷無疑，不過從她在玩具雜誌發表作品的頻繁度來看，現在顯然無此問題。這一套轉蛋是宇山步的設計風格縮小版，因為那樣的眼睛令人懷念，所以編入這個單元。

愛瑪

真

愛

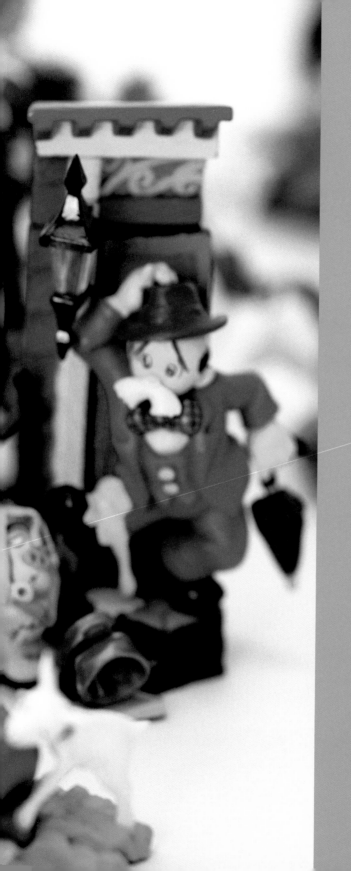

Chapter 4
懷 舊 動 畫

最後的夏日

玩具不總是歡樂，即使在亮燦的夏日，
有時召喚的，反而是悲傷微暗的回憶……

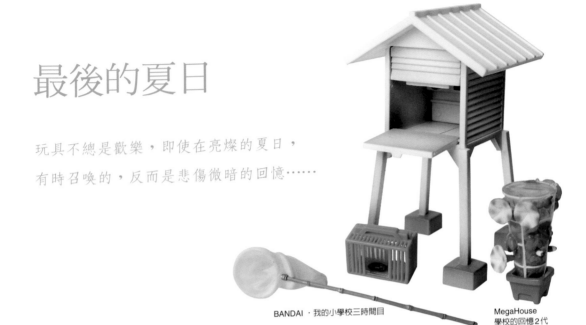

BANDAI · 我的小學校三時間目

MegaHouse
學校的回憶2代

我生長在西太平洋一個島嶼之南方小城。

兒時，從書上讀到，地球的季節分為四種。以為溫暖些的就是春、涼爽許的就是秋、寒冷點的就是冬。第一次學到「赤道」，知道那是太陽高掛、炎熱紅通的地方，聽說那裡住著神烤焦了的麵包小黑人；而我們是麵包小黃人，比起小白人，烘得恰到好處，是最美觀又聰明的一群。

當時以為赤道距離小城，有天方夜譚那樣遙遠。後來在自然課上，才知道小城也位在北回歸線之南，也被劃入「熱帶」的經緯區域。恍然大悟之後好不悵然，原以為熱帶都住小黑人，沒想到自己也是！現在重看寓言，知道當然是種族歧視，但是誰叫小孩只記掛著麵包美味，其餘都次要了些。

夏天它都記得

小城四季皆夏，所以我的四季體驗，其實，其實只有夏。

西瓜、刨冰、涼扇、風鈴……伴隨成長的所有呼息，夏日意象都太熟旋。

遠在童年後，去查了日治時期《台灣地理風俗大系》，提到：「台南州跨熱帶、亞熱帶這二個氣候帶，受到光與熱的恩惠遠比台灣北部要來得多，有如『台灣島胸腹』一般，有廣大的資源地。……」如果我是井底

之蛙，那也是特別驕傲的一隻。多麼得意，故鄉燦爛的陽光，是不分貧富、無遠弗屆的公平照射，沒有人會在寒風中凍綏哭泣，平原上廣袤的稻子甘蔗田，老是那麼油綠綠的在葉尖閃耀著波平的點點金光，如此豐碩而輝麗，夢想的烏托邦之地。

或許看懂了島嶼在地球上的相對位置，世界觀更形清晰，畢竟這裡的氣候溫度濕度雨量，都與北方或大陸迥然不同罷。風土影響了性格，而性格決定了命運，你活的就是你選的。許多年後，我有這樣的感觸。

就這樣夏天陪我醒來睡去，在每一個尋常人間裡，然而有一日，看見了盒玩「夏天的回憶」、聽見了槙原敬之的「夏天它都記得」[1]⋯⋯

撥開夏天的長草
躲開河邊的石頭
為了尋找著什麼的孩子們
夏天延長了它的白晝

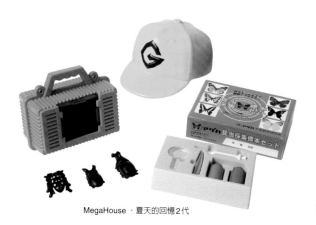

MegaHouse · 夏天的回憶2代

竟不由得想起了那段倒數計時的日子，記憶的蜘蛛線被隱隱牽動，聯繫到血管網絡裡，牽著心臟怦怦地跳動。多年前的那個孩子，從時光裡趴蹐趴蹐直跑出來，還來不及看清，透明的身軀迅速穿過我的身體，消失在螢火飛舞的氤暗中⋯⋯。還在光陰裡旋轉嗎？那一個和這一個，哪一個配稱真實呢？遙遠得不能追尋的盡頭，孩子停步露出了笑容，那是夏季涼棚下的西瓜切口，裂到了頰邊的紅色笑顏。

無論在怎樣的地方
都必須尋找自我
只因為我什麼都沒找到
所以才會把它忘掉
無論到了哪個年紀那個孩子的臉
夏天它都記得

魔咒的召喚

那是國小畢業前一兩年。每逢炎熱的三伏天，我總是著了魔似的出門徘徊。像被遠方下了異教降頭，悶熱的氣溫蒸出毛孔水分，蟬兒單調的擊鼓高鳴「嘰呀呀呀⋯⋯」，在刺破耳膜的喧囂中一次次跨出門檻，整整一日疲倦又無所獲的返回，彷彿重複著咒語的召喚，陷進了循環的鬼打牆。

那時我都不知緣由，只是恐懼、害怕、尋覓、並脫走著。是中暑了嗎？或者被魔住

了？自己都察覺異樣，卻不瞭解被什麼所驅動。當鳳凰花燒紅了半邊天，蟬兒爭執著躍上舞台，這一年夏天與以往相同，也與千百年來的邊緣逐漸疊合，但是我看見暗巷投射出的鬼影，正在伺機而動。

> 螢火蟲群集的河川
> 或是通草作響的場所
> 當我找到了不禁心跳加快
> 跑著回家去
> 在琉璃色的暮色夕陽中

電擊大王書玩：草莓棉花糖

為什麼呢？誰在牆壁中，嘻嘻地竊竊私語？夜色將降，手掌卻是空無一物，因為螢火是冷光，抓住了本來就會熄滅吧？像被驅光性催迫的蒼蠅，在玻璃上無目標的撞擊，嗡嗡狂亂地尋找出口；像正對著前方的跳箱，持續流汗助跑著。是踩在跑步機上嗎？怎麼還是原地前進呢？究竟想前進，或是想後退呢？我一直想不起這個問題，所以沒有答案。

小學生的我，還處在年齡階級的最低層，還對權威的壓制無能為力──難道兒童對這種深刻的束縛、血蛭的吸骨，只能被動等待衰老？難道奔赴大人的五惑世界，最後仍只有死之盡頭？人的成長，難道只是和彼此的蟬蛻交談，然後在暗裡流失體液，薄翅一日日衰敗下去？

陷在焦慮的泥沼中，我即將畢業，迎接十二歲的生日。那是一種不悅的提醒，狂流而去的光陰，對於抗拒童稚、又不想跨進未來的人，有什麼意義可言呢？

我想要的禮物？

某一天，班上的男同學Ｗ，突然悄悄來問我：「你生日快到了吧？我送你禮物，好不好？」Ｗ是班上最頑皮的男孩，是馬克吐溫筆下的湯姆或哈克，各種挑釁捉弄都來，彷彿有成堆壞主意發洩不盡。以前覺得他像獼猴，不是五官像，是那種和全天下開玩笑

的神情。雖然都是無傷大雅的小玩笑，但是被捉弄的人還是會覺得很沒面子，尤其女生全避之唯恐不及。

「咦？……不用了，我不需要禮物。」從小到大我都沒能真正改掉彆扭的性情。何況以W過去的紀錄，他可是女生公敵，誰知道會不會有黏膠或蟾蜍？

W說：「讓我送啦！你到底喜歡什麼？」……什麼呢？我想要自立，現在還沒辦法，不可能像《苦兒流浪記》的咪咪一樣賣藝走天涯；況且咪咪在找媽媽，但遠方卻沒有誰在等著我。

他見我不答話，又繼續說：「女孩子都喜歡瓊瑤小說吧？瓊瑤小說好不好？」這更不是好提議。「不好。」我乾脆的說。他聽了不再多說，轉身的是讓我內疚的背影。

因為這件插曲，我反倒注意起他來。一顆黑暗丟過來的手毯，滾呀滾的滾到我腳邊……。畢業紀念冊發下來，全班都是一臉轉大人的稚氣，唯有W的大頭照，讓我耿耿於懷，他那憂愁如魅的眼神，和孫猴子是多麼不搭！我故意大聲說：「W這張照片拍得一點都不像嘛！平常像隻猴子，現在居然像少年維特！」冰涼的觸感讓我的背脊發冷，愚蠢，老是講些言不及義的東西，但那是因為我不懂。知道他聽著，也期待他回打回罵、甚至來抓辮子都沒關係，但是他卻一反常態的微微笑，顯得老成多了。

有什麼不對勁了……是小動物的本能嗎

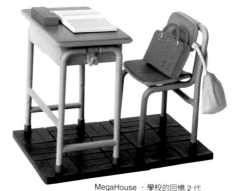

MegaHouse ‧ 學校的回憶 2 代

？嗅見了恐怖的氣味分子，但是對於發散味道的本體卻一無所知，身為人的原罪，是喪失了動物的靈犀。如果可以，真應該早點發出警訊，但我卻選擇了迴避和欺騙自己。每次打開紀念冊，總固執的故意不看W那個角落，那張遠離的表情。

畢業典禮時，全班唱了驪歌，留下輕率而且不負責任的諾言，沒想太多，沒想過不可能實踐。九年國民義務教育，我們一舉被推上升義務教育的階梯，那個暑假的日程排得滿滿，必須補習才能成為好國民，水泥重的課業惹人焦慮，再也沒空蒼蠅亂走，何況……什麼都沒發生，平安畢業了不是嗎？我長久的煩惱，在一無白雲的藍天下，顯得可笑而且無稽。

童年的消逝

想太多了，我告訴自己。是畢業一個多月吧，我趁著下課十分鐘，和新同學抄小巷去買參考書。經過一間偏僻的小照相館，本

來都沒注意，有個扛著黑緞帶黑框相片的男子，速速鑽出了相館，厚重的黑衣拂過我身邊，像蝙蝠不祥的翼。

在那一秒的間歇之中，我回頭看了看相片。那是時光停格裡不斷的回眸，在十分之百分之千分之萬分之一秒必定要揭示的；那是晴天打下十個霹靂，也不能讓我更加震驚的；那是私下端詳了許久，想要找出懷疑的預言的奧秘的……W 悲傷的眼神，像飽漲以致裂開的紅石榴，墨色地溢滿了傾訴。

而男子快速上了車，就像白日下倏乎來去的幽靈，來不及攔人反應，我煞青的臉色嚇著了朋友，喘了好一會，才能夠艱難的說（艱難的開口承認）：「那張照片是，我小學同學。」她大吃一驚，「什麼？那不是遺照嗎？！！」

想把黑暗收束在袋口中，但它卻像火車從後方鳴笛追撞過來。蹺課回家狂打電話，但是竟沒人知道 W 的消息，可笑的大夥的諾言。高溫 38 度的豔陽天，我躲進棉被裡，忽冷忽熱地渾身顫抖，第一次面對死亡，就顯出懦弱的本性——那間窄巷中的照相館，離我家、W 家或學校，幾乎是個遠距離的大三角形。為什麼會在這種違常的地點、千鈞一髮的時刻看到 W？

那是精心設計嗎？又或是熟悉的惡作劇？不能像過去一樣去逼問：「W 你壞蛋，故意嚇我！」因為晚上，同學慌慌張張的回電：「W 死了，是真的！昨天他和鄰居出去游泳，找到的時候，已經沒氣了……。」

入選的，祭品，本來以為那是我。

那是一種必然嗎？或是一種預告？分不清是失望（被搶先了？）、哀傷、或是僥倖，在最終的夏日空隙，死神趁我們不注意，把同伴齧咬打倒在地。

夏天它不會忘掉

而我又是在哪個夏天，一直重複的想起太平洋戰爭，三島由紀夫《金閣寺》中的小僧，「最後的夏日，最後的暑假，最後的一天……我們的青春，佇立於炫目的尖端，金閣也一樣地佇立於尖端，面對著，對話著。……前此這建築不朽的時光壓迫著、隔離著我，但不久將被燒夷彈火焰燒毀的命運，此刻卻慢慢地挪近我們的命運。」[2]

發燒了數天，炎熱的火燙滾著，燒夷彈投下來了，W 沒躲過。昏沉囈語時，數次夢見 W 消失的港灣、以及我們的小學校。同學們一如往日，上課下課、用餐嬉戲……，只是，W 離我們而去；或說，是唯一被留下來的人。

不是在夢裡。秋天來了，又走了，南方延長的夏季繼續長著。隨著一次次夢之洗滌，我的恐懼逐漸消散；一年比一年的，離童稚越來越遠，變成衰老、遲鈍而無感的大人……而 W 呢？他擁有永凝的凍結時空，來不及表達幸與不幸。

小僧觀想的金閣是美與無常；而我在鳳凰紅下迴避、尋覓的，就是夏吧。就是殘酷而美麗的夏本身吧。

　　把捕蟲籠掛在腰邊的你
　　把毛巾搭在脖子上
　　喝著可樂的你
　　夏天它不會忘掉

　　W，放心，即使最後只剩我，也沒有忘掉啊。
　　你聽，那蟬兒又齊齊嘈雜的，旁若無人的叫了呢。

遙傳說：君望永遠

註1：槙原敬之（2004）:「發現幸福」專輯。
　　台灣，科藝百代股份有限公司發行。以
　　下引用詞同。
註2：引自三島由紀夫（1956）:《金閣寺》。
　　鍾肇政、張良澤譯（2000）。台北市，
　　大地出版社。

1. 世界名作劇場

「世界名作劇場」是日本在 1970 ～ 1990 年代，週日晚上播映的動畫。包含「龍龍與忠狗」、「小浣熊」、「小天使」、「萬里尋母」、「清秀佳人」（這五部為動畫大師宮崎駿和高畑勳合作之作品）、「小英的故事」、「湯姆歷險記」、「小公主」、「小公子」、「小婦人」、「長腿叔叔」、「名犬萊西」等等，改編自西方兒童文學經典。

這一系列許多主人翁多半際遇坎坷、歷經艱險，最後突破萬難，創造美好的人生（只有「龍龍與忠狗」例外）。由於故事曲折、場面溫馨、甚至刻畫了人性與社會的陰暗，在日趨暴力色情的動漫界堪稱清流，即使大人也不會阻止小孩看。或許因為「意識正確」，它被譽為日本「動畫的金字塔」，成為無數孩童的動畫啟蒙，許多台灣的五、六、七年級生，也都是「看這個長大的」，標誌了童年的夢想、希望與勇氣，相關商品多如牛毛。

這套食玩因尺寸稍大，精緻度比不上海洋堂的產品，本來可能會被淘汰，但它擁有一個無敵特點——收錄了「小英的故事」中，印度媽媽、驢子小皮、小狗小黃、以及攝影車的全套場景，現在台灣或日本都難以尋見，擁有的人可要好好珍惜。

馬可爬上屋頂探望菲莉娜

草原上的馬可

製作發行：Kabaya	海獺偏見評分
種類：全8種	美感 ★★★★
尺寸：高約6～10公分	創意 ★★★★
日期：2002年8月	品質 ★★★★

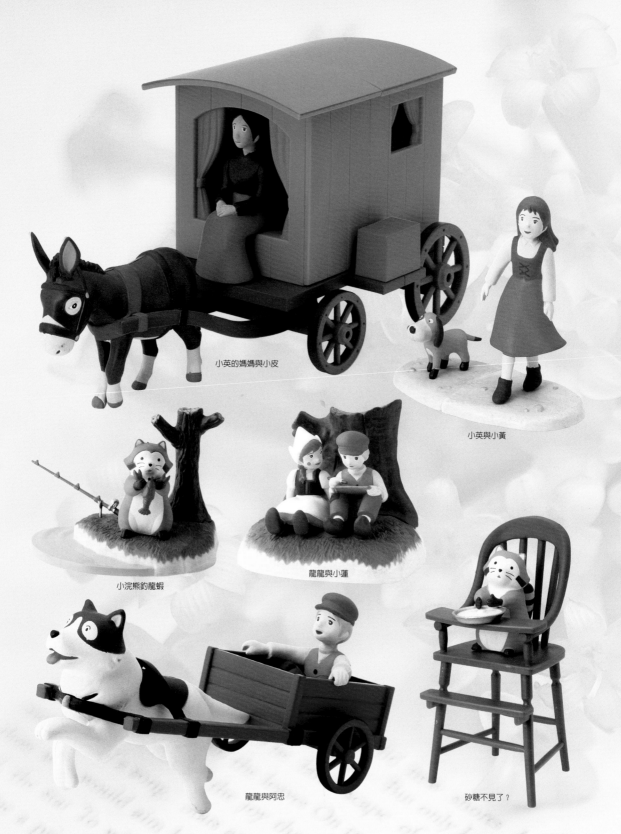

小英的媽媽與小皮

小英與小黃

小浣熊釣龍蝦

龍龍與小蓮

龍龍與阿忠

砂糖不見了？

2. 小天使1代

原名「海蒂」（Heidi）的「阿爾卑斯山少女」（台灣譯名「小天使」），原作者是瑞士作家喬漢娜・史畢莉（Johanna Spyri, 1827-1901）。很難想像，喬漢娜是強忍著晚年失去兒子與丈夫的傷痛，以寫作療傷、化小愛為大愛，才完成了「海蒂」的創作。故事中，老爺爺孤高閉世的生活方式，和小蓮率真樂觀的特質，兩種強烈的對比，也或許是作者內心掙扎的寫照。喬漢娜樸素的筆觸，描繪了發生在清爽美麗的阿爾卑斯山上，混雜著天真與希望、孤獨與悲傷、意外與重生的故事。然後，在激勵別人的同時，自己也獲得了昇華的力量吧。

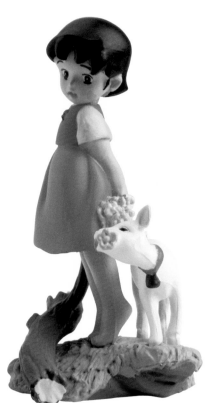

小豆子與小羊

小蓮與小羊

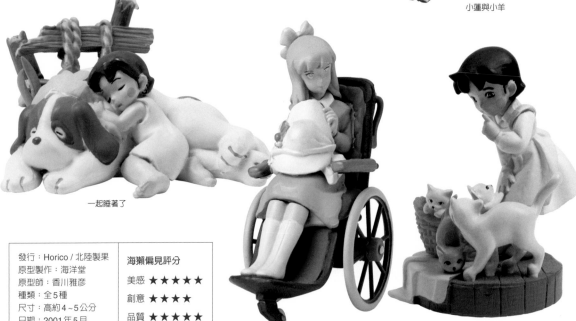

一起睡著了

輪椅上的小芬

小蓮與小貓

發行：Horico／北陸製果	海獺偏見評分
原型製作：海洋堂	美感 ★★★★★
原型師：香川雅彥	創意 ★★★★
種類：全5種	品質 ★★★★★
尺寸：高約4~5公分	
日期：2001年5月	

3. 小天使2代

「小天使」是動畫大師宮崎駿和高畑勳合作的代表作，當年製作團隊為了編繪這部卡通，還親自探訪阿爾卑斯山小村，在日本動漫界創下先例。

故事描繪海蒂（小蓮）的天真熱情，像春日暖陽照射在高冷的阿爾卑斯山上，改變了周遭每個人——冷漠的爺爺、殘疾的小芬、失明的奶奶、以及調皮的小豆子。也因此，當小蓮因為脫離自然，壓力大到罹患夢遊症時，大家比什麼都擔心。其實不只劇中人物，我想所有看過這部卡通的小朋友，也都被小蓮深深吸引及撼動，「小天使」可說是影響了一代人的卡通。

小豆子與小羊

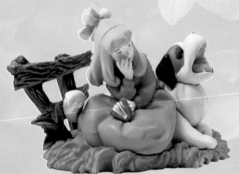

小芬與來福

小蓮收麵包

爺爺　　　小蓮與狗

發行：Horico／北陸製果	海獺偏見評分
原型製作：海洋堂	美感 ★★★★★
原型師：香川雅彥	
種類：全5種	創意 ★★★★
尺寸：高約4～6公分	
日期：2003年9月	品質 ★★★★★

4. 小天使3代

溫馴騰的小蓮

「小天使」不只是宮崎駿的早期代表作，也是日本知名原型師——香川雅彥的名作。香川雅彥於1970年生於香川縣，學生時代就立志當造型師，大阪設計學校畢業後，進入日本的造型集團海洋堂，拜在著名原型師BOME門下，他後來成立了個人工作室，不過仍常與海洋堂合作。

香川的出師作是「五星物語」，成名作是「小天使」，奠定地位的則是「世界名作劇場」。相當於台灣「5年9班」的香川，是看著「世界名作劇場」卡通成長的一代，他說：「想把動畫給我的感動，傳達給更多人」、「我不只是想做人型，而是想表現出人物的內心。」或許也因為他注入的深情，使得他的作品充滿了溫情與觸動人心的力量，廣受歡迎。

小豆子背小蓮

小貓騷動

山崖上的小豆子
＋小蓮上山

小芬與小羊

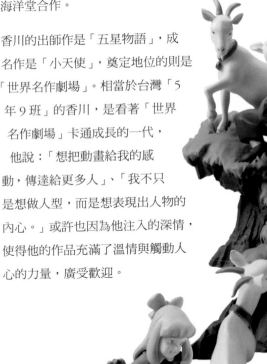

發行：Horico / 北陸製果
原型製作：海洋堂
原型師：香川雅彥
種類：全5種
尺寸：高約4~5公分
日期：2004年4月

海獺偏見評分
美感 ★★★★★★
創意 ★★★★
品質 ★★★★★

5. 清秀佳人

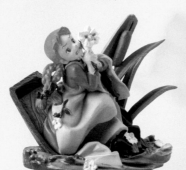

清晨的青翠莊園

「清秀佳人」（紅髮的安）在台灣最紅的並不是動畫，而是真人飾演的電視影集，以前影集播映第二天，處處都能聽到討論之聲，該系列小說更是一出多本，人手一冊，令人傻眼。原型師香川雅彥在此，依舊展現出非凡的人物情感和場景描繪能力，看那「窗邊的安」，不就像故事中躍出來的多感少女？黛安娜喝醉時的嫣紅臉頰、安雪莉翻船時的驚慌失措……，比某些粗製濫造的產品好太多了。

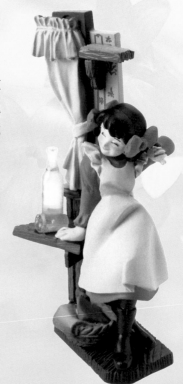

悲慘的下午

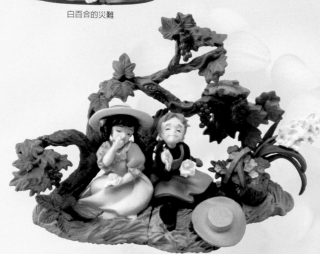

白百合的災難

知心好友黛安娜 + 午餐時光

發行：Horico / 北陸製果	海獺偏見評分
原型製作：海洋堂	美感 ★★★★★
原型師：香川雅彥	創意 ★★★★
種類：全6種	品質 ★★★★★
尺寸：高約5~6公分	
日期：2003年12月	

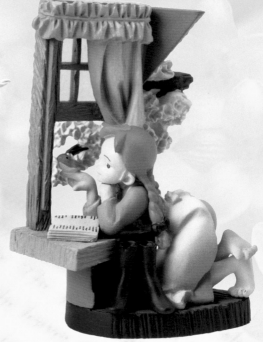

窗邊的安

6. 小蜜蜂

哈奇與蝶之舞

踏上旅途的哈奇

有人說，「小蜜蜂，其實就是昆蟲版的尋母三千里」，此言不虛。小時候聽到它的主題曲「有一隻小蜜蜂，飛到西又飛到東……不怕風不怕雨，自立自強有信心……消滅敵人最英勇，有恆一定會成功。」總覺得這隻小蟲怎麼這麼命苦，尤其牠常流著眼淚想媽媽，常感到心有戚戚焉，誰不希望有個美麗的媽媽呢？而那真是隻高雅的女王蜂啊！後來台灣時興社會寫實片，陸一嬋主演「女王蜂」，看到那一身火辣黑衣，有幻想破滅的感覺，不過那才接近蜜蜂社會的真相吧。香川在處理這套食玩的配色與設計，技術又更成熟了，雖然它已不是當紅漫畫，但絕對值得推薦。

永別了！朋友～

與媽媽的擁抱

別輸啊！哈奇！

發行：TAKARA	海獺偏見評分	
原型製作：海洋堂	美感	★★★★★
原型師：香川雅彥	創意	★★★★
種類：全5種	品質	★★★★★
尺寸：高約6~9公分（含背景）		
日期：2005年1月		

7. 世界名作劇場火柴盒

有段時間，玩具公司競相推出「火柴盒」的轉蛋食玩，打開小小的盒子，彷彿會出現不同的驚奇，像藏寶箱一樣，是很討喜的產品。其中我最喜歡的就是這套「世界名作劇場」，它有盒、有蓋，展開後就是個立體袖珍風景，闔起來又回復為平凡無奇的火柴盒，就像在變魔術一樣。這套產品選取了觀眾難忘的劇情，以微小細緻的巧思呈現，色彩搭配也很恰宜，更不佔空間，真是優點不怕多。

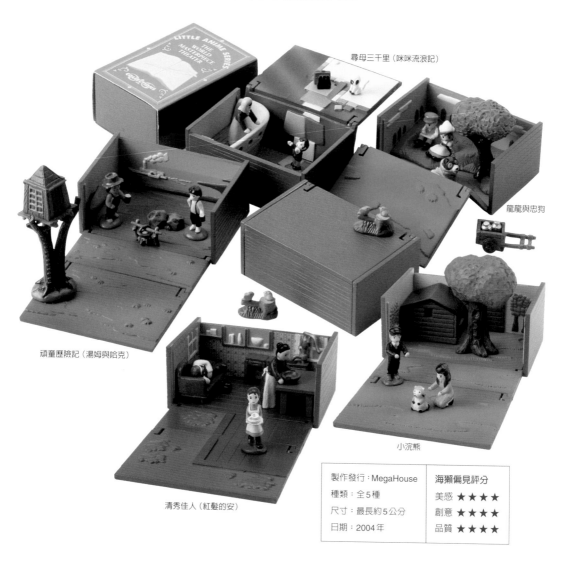

尋母三千里（咪咪流浪記）

龍龍與忠狗

頑童歷險記（湯姆與哈克）

小浣熊

清秀佳人（紅髮的安）

製作發行：MegaHouse	海獺偏見評分
種類：全5種	美感 ★★★★
尺寸：最長約5公分	創意 ★★★★
日期：2004年	品質 ★★★★

8. 凡爾賽玫瑰 ｜20世紀漫畫家系列

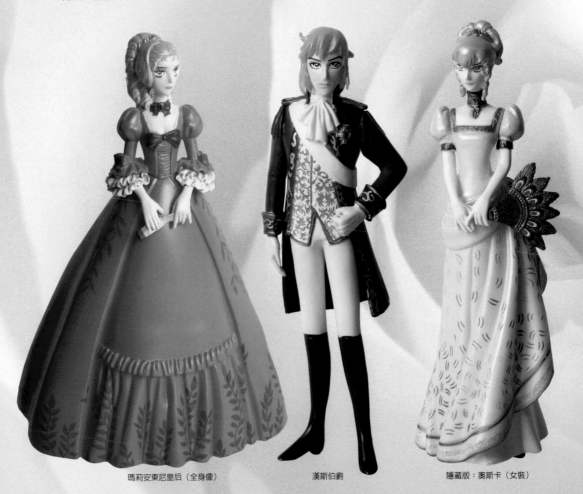

奧斯卡（金髮胸像）

「凡爾賽玫瑰」（原譯「玉女英豪」）初次連載於 1972 年，是少女漫畫的代表名作，我很好奇究竟有多少人，是透過本書來認識法國大革命？在那個槍砲、理想與火焰的狂熱年代，女扮男裝的主角奧斯卡（Oscar），實現了每個女生對偶像的華麗幻想，像夢一般的閃耀生輝。奧斯卡英俊（美麗）、溫柔、體貼、善良、有理想，無怪乎劇中的羅莎莉情不自禁的迷上她，她死去那一刻，不知有多少少女流下眼淚。個人認為奧斯卡是少女漫畫史上，最具原創性的角色之一，作者池田理代子因本作品而入選為 Furuta 食玩的「20 世紀漫畫家」，實至名歸。

瑪莉安東尼皇后（全身像）　　　　漢斯伯爵　　　　隱藏版：奧斯卡（女裝）

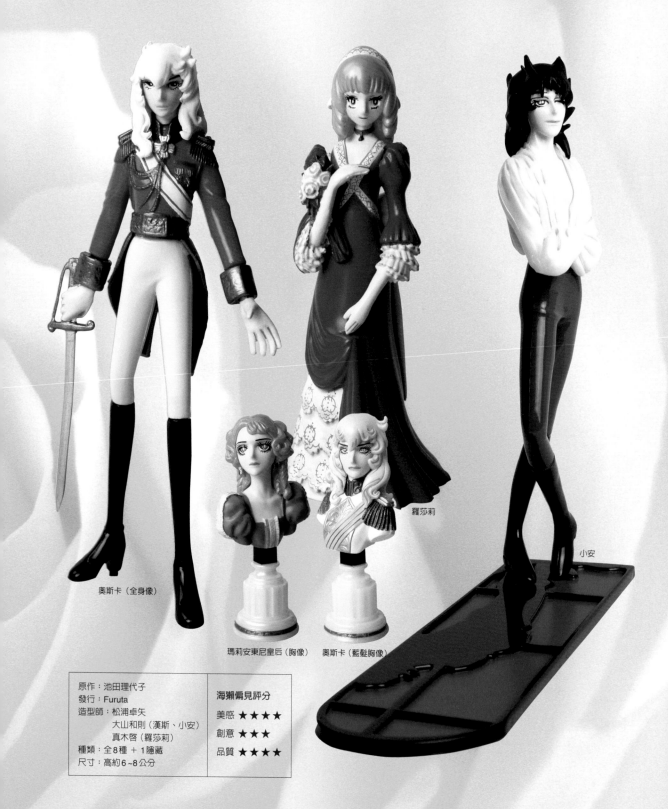

奧斯卡（全身像）

瑪莉安東尼皇后（胸像）　奧斯卡（藍髮胸像）

羅莎莉

小安

原作：池田理代子
發行：Furuta
造型師：松浦卓矢
　　　大山和則（漢斯、小安）
　　　真木啓（羅莎莉）
種類：全8種 ＋ 1隱藏
尺寸：高約6~8公分

海獺偏見評分

美感 ★★★★
創意 ★★★
品質 ★★★★

9. 可口可樂‧凡爾賽玫瑰

在文化論述流行性別錯置、扮裝表演、及認同歷史的那陣子，常看到評論者拿奧斯卡當例子，一部漫畫及角色能有諸多引用，實在是種了不起的成就。論品質，這套可口可樂的產品不算太好，但它卻是所有凡爾賽玫瑰商品中，唯一呈現故事場景、並製作多位人物的一組。由於發行量不大，現在市場上流通的數量很少，價格波動極大，如果真的喜歡，大概就要有心理準備了。

瑪莉安東尼皇后B　　　　漢斯伯爵

奧斯卡（軍裝A）　　　　黑騎士

法國第一王子　　　　奧斯卡（軍裝B）

瑪莉安東尼皇后A　　　法國國王路易十六

羅莎莉　　　　　　奧斯卡（便服）

小安　　　　　　露露

原作：池田理代子	海獺偏見評分
發行：可口可樂	美感 ★★★
種類：全12種	創意 ★★★★★
尺寸：底邊長約4公分	品質 ★★★

10. 千面女郎

麻雅與亞弓（背面）

「千面女郎」是日本漫畫大師美內鈴惠 1976 年起在白泉社連載的漫畫，雖然中斷過一段時期，但 2006 年就堂堂邁入三十年了。主角譚寶蓮（北島麻雅）是除了演戲之外一無長處的女生，這個人物設定突破了傳統，多少年來，無數讀者和她一起成長，也跟著精彩的劇中劇一起經歷書中人生。而「紅天女」的發展和譚寶蓮的戀情，也成為不同世代的關注焦點。美內鈴惠實現了每個創作者的夢想，那就是「歷久不衰」，與讀者長久共存，大師桂冠當之無愧。

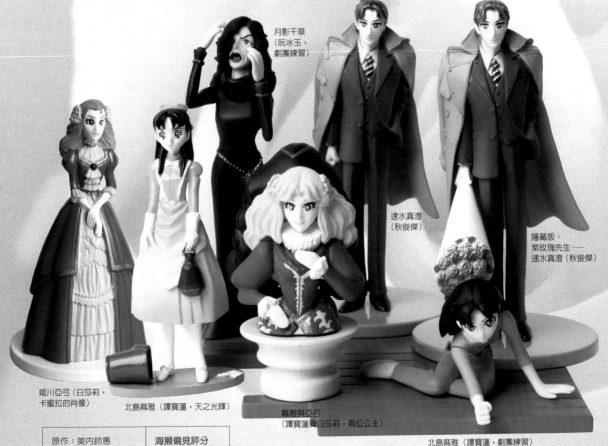

月影千草
（阮冰玉，
劇團練習）

速水真澄
（秋俊傑）

隱藏版：
紫玫瑰先生—
速水真澄（秋俊傑）

姬川亞弓（白莎莉，
卡蜜拉的肖像）

北島麻雅（譚寶蓮，天之光輝）

麻雅與亞弓
（譚寶蓮與白莎莉，兩位公主）

北島麻雅（譚寶蓮，劇團練習）

原作：美內鈴惠	海獺偏見評分	
發行：TAKARA	美感 ★★★★	
種類：全6種＋1隱藏	創意 ★★★★	
尺寸：高約4~6公分	品質 ★★★★	

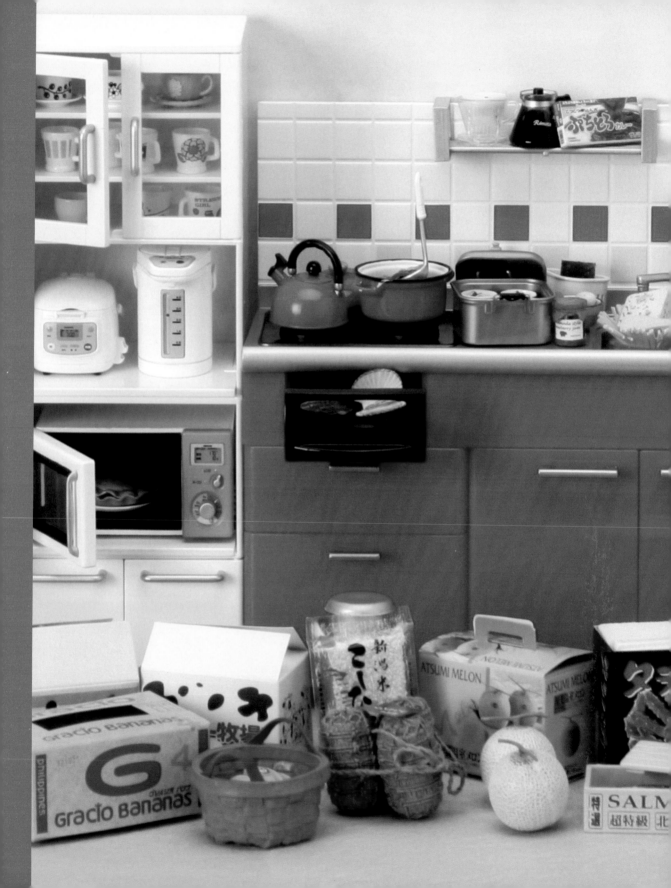

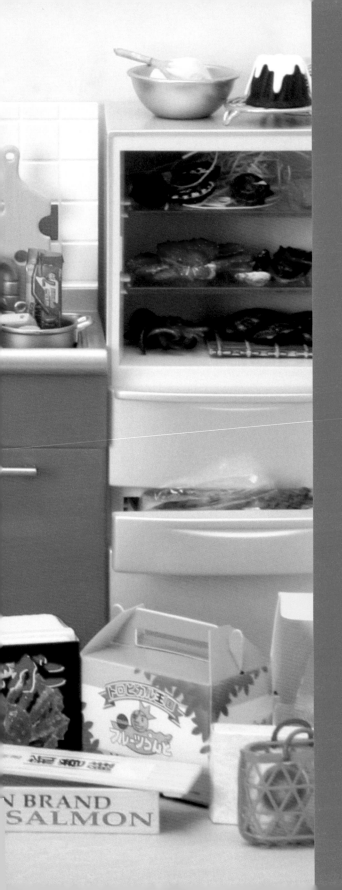

Chapter 5
飲 食 雜 貨

娃娃屋之愛

「沒有任何使用價值，也就解救
了物品，因為它不再是實現
某種目的的手段，而是具有
內在的價值。」

——漢娜‧鄂蘭（Hannah Arendt）

YUJIN‧備長炭娃娃 2 代

以前除了書籍，並沒有特別痴戀的物品，對玩具更不感興趣，除了買過一些柑仔店小玩意（目的是吃零食），相關庫藏少得可憐，有一隻芭比娃娃，但並不是自己玩，是拿來招待同學用的；也買過一二火柴盒小汽車、樂高積木和 BB 槍，但是上國中之後全告佚失。因為做過廣告，不相信虛擬可以帶來多少幸福，沒想到數年後，從娃娃屋書籍開始接觸的袖珍天地，竟會成為另一個敗家起點，與宇宙之夢的實踐。

後來才發現，不是討厭玩具，只是覺得「不能戰勝歲月」就沒有魅力。過去台灣的兒童玩具品質粗糙（那時當然沒法接觸到古董玩具），很難想像有人願意保存，對我來說，會被光陰淘汰的東西，好比東施無鹽，食之無味。

書中玩具

對玩具最早、最深的印象，還是來自書。小學三年級讀了安徒生（Hans Christian Andersen, 1805-1875）的童話「堅強的錫兵」（The Steadfast Tin Soldier）：描述命運多舛的單腳錫兵，與單戀的芭蕾女伶一起融化為一顆錫心……。從此對安式悲戀留下深刻印象，對那隻錫兵亦耿耿於懷。安徒生撰寫這個故事時，正是錫製模型、馬口鐵玩具的鼎盛期，除了這些玩具，當時西方還流行著名的袖珍藝術——娃娃屋。

它起源於 16 世紀的德國皇家貴族，起初僅是上流社會仕女教育、遊戲及炫耀的焦點，早期娃娃屋由手工藝大師製作，豪華精巧、美輪美奐，由於通婚、旅行及貿易流傳

至全歐洲，因價格昂貴，晚期才逐漸流入民間，更在 19 世紀的英國發揚光大。

那些古董娃娃屋讓我想起，小時候讀過一系列繪作細膩華麗的童話書。當時台灣書局裡尋常販賣著「睡美人」、「人魚公主」、「白雪公主」的圖畫書和塗色本，書後附送可拆玩的紙娃娃（那讓我在數年七夕裡，作了好幾次娃娃變活變大、起身走動的惡夢），畫風獨出一幟，雖然並未標識出畫家的名字（因為是盜版），但是看過的人往往都有印象，也是一代國小女生的共同回憶。

當時正是跟男生爭強比拼的年紀，覺得這些用色與線條太甜蜜，對這種小女兒態感到羞恥，丟得連一本都沒留下，多年後看見「高橋真琴」的畫冊，才猛然認出那是他的作品，創作者的努力，竟被曾是海盜王國的台灣，如此掩蓋了數十年。或許出於一種贖罪彌補心情，我忙不迭的買下保存，也算是

紀念生命中，第一件來自書中的玩具。

台灣民眾最接近娃娃屋的袖珍記憶，可能是位於北部的「小人國」遊樂區了。它將世界各地的名勝縮小在一個園區之中，常見「大人」遊歷其中，頗有「小天下」之睥睨得意。除此之外，真正的娃娃屋由於價格昂貴、耗費心力，因此台灣只流行在小眾收藏圈中，但是仍有收藏家情為所鍾，例如位於台北市的「袖珍博物館」，就是亞洲第一座收藏袖珍藝術的主題博物館，1997 年開館，規模在全世界排名第二，僅次於美國。

1990 年代，日本娃娃屋一度聲勢頗盛，更出現了許多優異的工藝家，當時我在書店發現相關日文書籍，雖然還是阮囊羞澀的學生，仍然掏腰包買了好幾本，百般翻閱、撫之望之、思戀不已，不過因為不知道怎麼買真品，對娃娃屋的愛戀便一直停留在非寫實的憧憬情境。

其實從「南柯一夢」到「格列佛遊記」，古今遊歷小人國的幻想屢有不絕，而娃娃屋正是聯繫現實與夢想空間的介面。過去台灣購買袖珍玩具的管道稀少、價格昂貴、品質良莠不齊，常買並不容易。1990 年代之後，擅長設計、企畫、品管的日本，開發了中國的量產線，不但在價格上更有競爭力，種類與品質更是超越水

高橋真琴畫集書影

個人風格房間

意識的認為，那是可以溝通的有靈物？對於物體灌注愛意，在旁人眼中多少有些理智喪失，然而吸引我的是什麼呢？——對著吹笛人舞動的眼鏡蛇，並不像大眾以為的受到音樂鼓舞，而是受到揮舞樂器的刺激，科學家在千百年後才發現這個事實，而我也像偵探獵犬一樣的尋跡。

開始留意有著相同癖好的人，發現文學家沈從文（1902-1988）和文化批評家華特　班雅明（Walter Benjamin, 1892-1940）也都收藏小東西。兩人都帶著憂鬱的氣質，都有過相關病史，班雅明說過，「患憂鬱症的人，與外部世界的媒介常常是物而不是人，這是一種真正有具體意義的媒介。」是這樣嗎？

沈從文喜歡不太費錢的「小東小西」，例如小罐小碗、瓶子和漆盒一類。他曾經在作品中提到，那是「追想一件遺忘在記憶後的東西」。他最大的樂趣，是懷想朦朧的事物和影影綽綽的久遠印象，收藏文物能給他慰藉，可以回到過去，但也令他不勝欷噓。就算沈從文自嘲，這些小玩意成了「壓他性靈的沙袋」，但對求索還是樂此不疲。[1]

而華特　班雅明則是不惜賣掉家產的藏書家。他的好友阿多諾（Theodor Adorno, 1903-1969）認為，班雅明的批評基礎主要來自他那種「顯微鏡式的觀察」。另一個好友

準、大幅提升。1999 年，日本發生「巧克力蛋革命」，轉蛋食玩受到媒體大眾注意，在亞洲玩具史上產生了質變與量變。台灣由於位置鄰近，取得資訊很容易，也造就了相關的伏流。

同為袖珍癖——沈從文與班雅明

個人收藏的魔玩，主要是尺寸 3 到 8 公分之間的小物。起初的購買既不認真、也沒有計畫，更無特定的方向，等到收藏達到可以統計分類的數量，才發現那些多半都是「縮小的東西」。

為了什麼？是為了攜帶一個世界、或是邀遊千萬光陰的可能？

與物品溝通，或許也有點萬物皆靈的巫術味道？不一定喃喃自語，但收藏者不都下

傑若姆·舍萊姆（Gershom Scholem）回憶，吸引班雅明的主要是「微小的事物」，包括舊玩具、郵票、甚至玻璃球裡微縮的冬景。[2]

蘇珊·桑塔格（Susan Sontag, 1933-2004）說：「班雅明既是一個漂泊者，總是在四處遊蕩；又是一個收藏者，常被佔有物所累。」桑塔格認為，「縮小的東西」便於攜帶，對漂泊者是再理想不過的佔有方式；而班雅明受到小東西吸引，就像他被所有需要解釋的東西吸引一樣，因為小是「全」、又是「殘片」（fragment），不正常與過小的規格，使得它變成了沉思與冥想的對象。[3]

看著批評家評論同好，真有領看病例報告的恐怖。是啊，之所以喜歡「書」和「縮小物」，不就因為它們是世界的異化與變形？是自成一體的避難所、地圖、夢境、迷宮和荒原？可以讓我們孤獨的棲身其中、縮在井底？是游牧民族的心性，厭惡被固定在一個地方，但這和懶惰搬動又互相矛盾，自己都解不開這種詭異的結。

縮小物沒有實用價值，喜歡它，就是因為只能想、不能用。就像漢娜·鄂蘭（Hannah Arendt, 1906-1975）所說的：「沒有任何使用價值，也就解救了物品，因為它不再是實現某種目的的手段，而是具有內在的價值。」

不想用約定俗成的方式來界定價值，莊子不也說嗎？「人皆知有用之用，而莫知無用之用也」、「知無用而始可與言用矣。」

收藏者希望解放，並企圖用物品來拯救一切的壓抑、貧乏與空虛。

但若沒有瘋狂、淪陷與昇華，哪裡還有夢、藝術、還有詩呢？

因之，我們以收藏標誌之。

Re-ment·蛋糕天堂

註1：出自金安平（2005）：《合肥四姊妹——一段歷史》，頁209。台北：時報文化。
註2：出自華特·班雅明（2003）：《班雅明作品選》，李士勛、徐小青譯，頁3-25。台北，允晨文化。
註3：同上。

1. 摯愛的文具

近年日本出品「飲食雜貨」食玩的公司中，最受稱譽的可說是 Re-ment 了。它的產品豐富、細緻而美麗，不但在日本打響了名號，在韓、港、台也各有死忠擁護者。Re-ment 近年加快產品汰換與生產週期，令收藏者目不暇給，也開創了一個迷人的快樂天地，這裡展示的只是我的部分收藏，其實 Re-ment 從 2003 年 6 月至 2006 年 3 月，已經推出了 40 套以上，速度不可謂不快。

這一套懷念的文具，是日本 2006 年 3 月將發售的產品，本書出版時尚未正式上市，之所以能搶先在這裡展示，是因為 Re-ment 逐漸重視海外市場，2005 年 12 月底和 2006 年 1 月底，分別在香港與台灣百貨公司，舉辦第一次正式展覽，在台灣更優先公開了數盒未販售產品以及特別贈品，這就是其中之一。

明天要帶的

這套迷你文具的品質相當優良，承繼了 Re-ment 一向的優點，不但鉛筆盒蓋可以打開、筆架可以掀起、地球儀能夠翻滾、削鉛筆機能轉動、也少有小器具容易脫色溢色的問題。尤其令人感動的，在「繪日記」和「漢字學習帳」中，翻開筆記本，真的有小而歪斜的初學筆跡，以及童稚筆觸的畫圖日記，可以用放大鏡觀看其中的內容。小處用足心，大處不馬虎，這是能從這個產品中，深深感受到的。

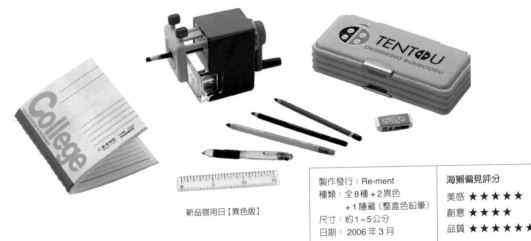

新品啟用日【異色版】

製作發行：Re-ment 種類：全8種＋2異色 　　　＋1隱藏（整盒色色鉛筆） 尺寸：約1~5公分 日期：2006年3月	海獺偏見評分 美感 ★★★★★ 創意 ★★★★ 品質 ★★★★★★

祝賀的禮物

新品啓用日

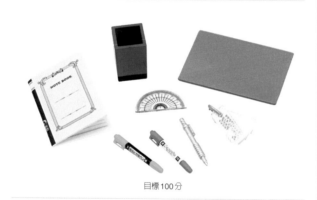

下課10分鐘

快樂的課堂

目標100分

工作必備品

文具盒之內

文具盒之內【異色版】

2. 百貨公司

這一套「百貨公司」早在販售前就備受期待，Re-ment 將百貨商品縮小立體化，精確瞄準了自家目標消費群──女生，畢竟幾乎 3～99 歲的女人，全都熱中愛百貨公司、購物天堂。

為了引起話題、滿足消費者對名牌的喜愛（或者還為了原型師個人的喜好？），Re-ment 刻意將部分商品設計得神似經典名品（但仍經過改造，避免侵權）：例如 3 樓的金鍊條皮包和刺繡馬靴像「香奈兒」（Chanel）；4 樓的橘色紙盒和鴕鳥皮皮包像「愛瑪仕」（Hermès）；5 樓的皮箱、皮夾的花紋像路易斯　威登（Louis Vuitton）的 Monogram 等。

總體來說，「百貨公司」的選材別緻、配色素雅大方、製作細膩、又具話題性，隱藏版「福袋」的構想也很有趣，算是成功的作品。

仕女服飾雜貨【3F】

化妝品商場【1F】

製作發行：Re-ment	海獺偏見評分
種類：全9種＋3異色＋1隱藏	美感 ★★★
尺寸：約2~4公分	創意 ★★★
日期：2004 年 3 月 21 日	品質 ★★★★★

仕女服飾雜貨【3Ｆ‧異色版】

少女服飾雜貨【2Ｆ】

地下街商場【B1Ｆ】

婦女服飾雜貨【4Ｆ‧異色版】

關於 Re-ment

Re-ment 公司創立於 1998 年，社長為大竹廣和，第一套食玩是 2002 年 6 月發售的「和食處」，這套產品以日本國民熟悉的日常料理為主體，可愛的縮小模型獲得極大的迴響。此後，Re-ment 推出一系列袖珍玩具，主打的「飲食」系列，至 2005 年 12 月，已多達 33 種（篇幅所限，本書只能選擇刊登），某些銷售量可達一般食玩的十倍以上。另外，Re-ment 還推出了「生活風格」、「家電館」系列，也都創下了很好的成績，確立了「食玩諸侯」的地位。

婦女服飾雜貨【4Ｆ】

紳士雜貨【5Ｆ‧異色版】

和風食器賣場【6Ｆ】

紳士雜貨【5Ｆ】

西洋食器賣場【7Ｆ】

禮品商場【8Ｆ】

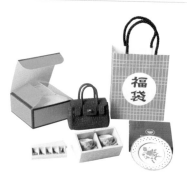

隱藏版：百貨公司【福袋】

3. 化妝品與化妝箱

繼「百貨公司」之後，Re-ment 乘勝推出了「化妝品」，同樣有知名廠牌的影子，不過顏色有些雜亂，感覺不夠大器；小零件較多，品管也容易出問題。雖然化妝品的蓋子都能打開，但是在邊角、框線旁偶有瑕疵，是讓人惋惜之處。不過，此一系列的「化妝箱」（分開販售）倒是新穎有趣，箱座可以活動掀起三層之多，看得出製作並不容易，小飾品搭配擺放後也很可愛，算是扳回一城。

LA PLUME DE PARIS

JUICY GLOSS

LA PLUME

LOTION

SWEET

製作發行：Re-ment	海獺偏見評分	
種類：化妝品全5種＋1異色；化妝箱全3種	美感	★★★★
尺寸：化妝品約2～3公分；化妝箱約5公分	創意	★★★
日期：2005年7月25日	品質	★★★★

MODERN

PRINCESS

NATURAL

ACTRESS

4. 藥妝店

除了「產地直送」，Re-ment 另一套令人擊節再三的「實物擬真縮小立體版」，就是這組「藥妝店」了。

每當我從寬口透明的大玻璃瓶中，倒出這堆零零總總的小藥瓶、洗衣粉、尿布包、蚊香罐……，總是會聽見朋友們抑制不住的驚嘆聲。尤其當我們興致勃勃的翻開瓶蓋、拆開藥盒、組裝拖把，發現一個又一個驚異時（因為內有玄機），大家更是嘖嘖稱奇。因為這些都是習見的廠牌和生活用品，我們對它的型態、用處和標誌，再也清楚不過了，如果哪天不小心，被小叮噹縮小燈照到，好像也不用擔心生活不便囉～～

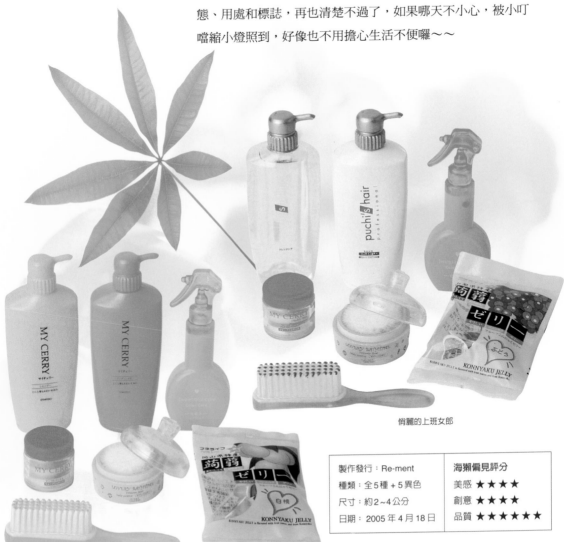

俏麗的上班女郎

俏麗的上班女郎【異色版】

製作發行：Re-ment	海獺偏見評分
種類：全5種＋5異色	美感 ★★★★
尺寸：約2~4公分	創意 ★★★★
日期：2005 年 4 月 18 日	品質 ★★★★★

疲倦的企業戰士

疲倦的企業戰士【異色版】

活力十足的老太太

購買嬰兒用品的媽媽【異色版】

活力十足的老太太【異色版】

忙於清潔的主婦

購買嬰兒用品的媽媽

忙於清潔的主婦【異色版】

5. 上班族仕女

這套食玩，為「認真的女人最美麗」下了註腳。或許多年後，歷史學者研究 21 世紀初的都會上班仕女，在這裡可以看出端倪──各式文具、事務用品、約會裝扮及禮物（Tiffany?）、海外旅行、進修補習（法文！現在流行的就是這個！）、美容放鬆……。當然，隱藏版的掃除用具，也提醒了無數上班族～～外表光鮮亮麗當然很好，但是可不能忽略心房與家屋的整潔啊！

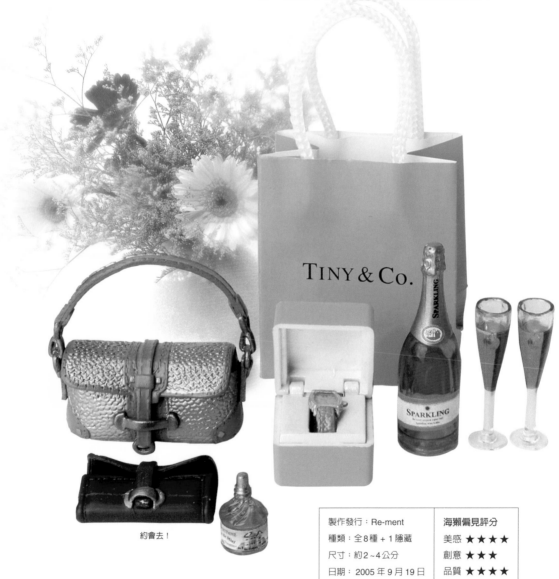

約會去！

製作發行：Re-ment	海獺偏見評分
種類：全8種＋1隱藏	美感 ★★★★
尺寸：約2～4公分	創意 ★★★
日期：2005 年 9 月 19 日	品質 ★★★★

專業工作組合

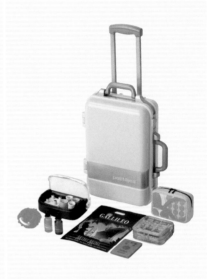

海外旅行

聯誼去！

假日休閒

隱藏版：加把勁吧！打掃洗滌組合

新人OL辦公用品

OL辦公用品

學習用品（書法課及法文課）

6. 和雜貨

源於風土民情、緣由時光淬鍊，每個國家或地區各自演繹出不同的情調、文化、以至美學體系，沁沁融入居民的生活百態，形成與其他地方不同的印記。「日本風」，謂之「和風」，這一套「和雜貨」，展現了日本居民（女子）生活的隨身小物，從正月以至春、夏、秋、冬，各種風情遞嬗流轉，流露了愉悅歡樂、閒情逸致。雖然這裡看不見任何一個「人」，但是卻能感受到四季流金、回憶點滴、以及活動的軌跡……。

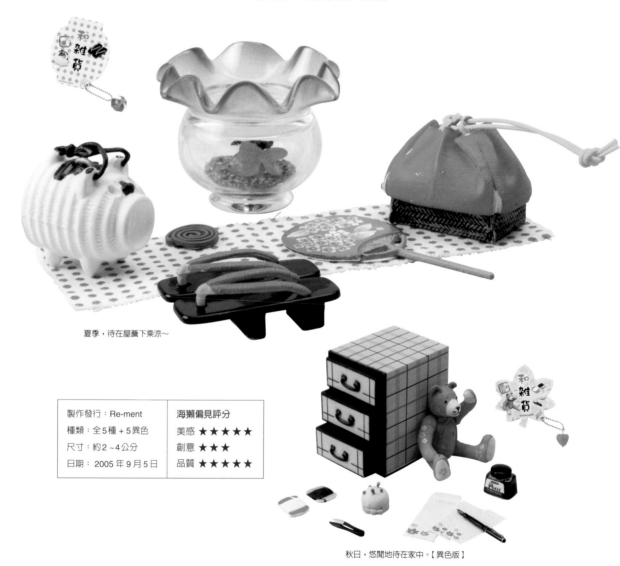

夏季，待在屋簷下乘涼～

製作發行：Re-ment	海獺偏見評分
種類：全 5 種 + 5 異色	美感 ★★★★★
尺寸：約 2~4 公分	創意 ★★★
日期：2005 年 9 月 5 日	品質 ★★★★★

秋日，悠閒地待在家中。【異色版】

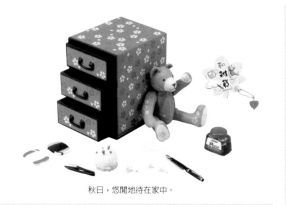

秋日，悠閒地待在家中。

夏季，待在屋簷下乘涼～【異色版】

春天，穿著和服出門吧！

春天，穿著和服出門吧！【異色版】

冬季，對鏡裝扮美嬌娘。

冬季，對鏡裝扮美嬌娘。【異色版】

正月，乘著新春玩遊戲！

正月，乘著新春玩遊戲！【異色版】

7. 和食日和

日本製造食品模型，已有五十年以上的歷史，早年經過日本料理店，總覺得店前擺設的（假）天婦羅、生魚片活跳生鮮，引人垂涎，沒想到邁入 21 世紀，Re-ment 將此技術發揚光大，讓人拍案叫絕。

要觀察大和民族的完美主義，Re-ment 是很恐怖的例子，吹毛求疵到令人髮指的地步，看著 Re-ment 的產品，常讓我反躬自省，舞蹈家林懷民之前說過台灣有一種「隨便文化」，這種文化滲透的確是無孔不入，也難怪 Re-ment 會讓我感慨不已。

其實 Re-ment 的量產地位在中國，可見華人擁有優異的手工，但為什麼「台灣製造」或「中國製造」的設計品管遠遠落後？我想看了 Re-ment 就會瞭解，是在「態度」的差異吧！

鮭魚卵丼

年菜（紅盒）

製作發行：Re-ment	海獺偏見評分
種類：全10種＋2隱藏（黑盒年菜、章魚燒）	美感 ★★★★
尺寸：約2~6公分	創意 ★★★
日期：2004年5月24日	品質 ★★★★★

生魚片船

握壽司

鍋燒烏龍

牛丼

可樂餅定食

壽喜燒

鯛魚茶漬飯

湯豆腐

8. 和菓子

「和菓子」指的是日本風味的茶食點心，以呈現精細的手藝、遞嬗的四季、天然的風物聞名於世。根據考證，日本最早的菓子，可能是奈良時期自中國唐朝傳入，享用者局限於貴族階級。鎌倉時代後，隨著日本茶道的普及風行，搭配飲茶的甜點應運而生，進入了所謂的「菓子時代」。

演變到當代，和菓子不但具備了京都貴族雅致、恬靜的文藝風；也融合了江戶庶民對菓子要「大、甜、飽」的需求，成為日本風土民情、四季情趣的飲食代表。Re-ment 製作的這一套「和菓子」，纖細得似乎每顆都能入口品嚐，形狀與色彩的絕妙搭配，堪稱食玩世界的五感藝術。

茶會

製作發行：Re-ment	海獺偏見評分
種類：全10種＋1隱藏	美感 ★★★★★
尺寸：約2~4公分	創意 ★★★
日期：2005年6月27日	品質 ★★★★★

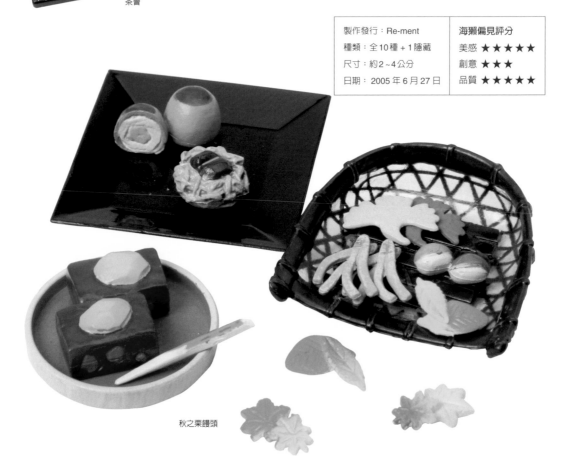

秋之栗饅頭

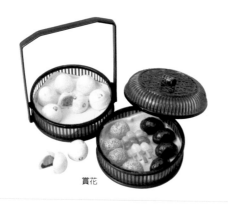

賞花

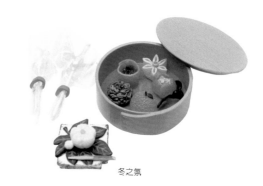

冬之氛

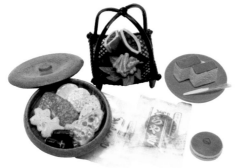

銅鑼燒、蜂蜜蛋糕

兔饅頭、金平糖

羊羹、涼菓

涼粉、葛菓子

最中、人形燒

賀壽

9. 產地直送 1 代

如果，如果有人拿出手槍，逼我一定要選出一套最喜歡的 Re-ment，我搔白了頭髮、多長出十條皺紋，最後苦惱舉牌的，應該會是這套「產地直送 1 代」吧？

第一次拿到「產地直送」，感動得幾乎要掉下淚來，這系列是個人對玩具定義與評價的轉捩點。「產地直送」系列是 Re-ment 和日本各地老舖，合作規劃的「實品」縮小版（說明書均附老舖的訂購方式），因為不是「架空商品」、也為了表示對老舖的尊重，外從包裝、裡到內容，Re-ment 都將擬真度做到了幾乎百分百。

從每個小細節，都能看出 Re-ment 把「兒童玩物」認真當作大事來看待，並致力量產的一片誠意。這麼細緻的製作，背後必定投注諸多心力，但是價格卻是一般消費者能負擔，確實做到了普羅又精緻的產品最高理想。

Re-ment 不但以實戰作品立下了超高標竿，是食玩業界的一大步，也讓粗製濫造的業者沒有藉口，稱為「品質里程碑」，並非虛名。

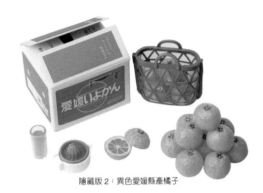

隱藏版 2：異色愛媛縣產橘子

隱藏版 1：愛情便

製作發行：Re-ment	海獺偏見評分
種類：全 12 種 + 2 隱藏	美感 ★★★★★
尺寸：約 2~5 公分	創意 ★★★★★
日期：2003 年 9 月 29 日	品質 ★★★★★★

北海道產螃蟹

廣島縣產松茸

青森縣產扇貝

鹿兒島產番薯

福岡縣產明太子

北海道產新卷鮭

愛媛縣產橘子

愛知縣產哈密瓜

熊本縣產西瓜

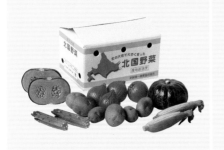

北海道產北國野菜

山梨縣產葡萄

靜岡縣產茶

10. 產地直送2代

「產地直送2代」延續了1代的高品質，Re-ment 對於產品的盡心用力，顛覆了傳統對玩具「不登大雅之堂」的刻板印象，傳達了日本的「職人之心」！不相信嗎？看實品就知道了。尤其是「岡山縣產桃子」和「北海道產海膽」上的絨毛，色澤觸感都肖似到令人起雞皮疙瘩。

每當我起了邪惡的打混心，常常會拿出這兩套食玩，提醒自己「世界上還有這種精神」，雖然是有點蠢的呆伯特激勵法，不過對「職人」和創作者來說，「一生懸命」確實是重要的價值評斷。希望未來，Re-ment 所秉持的精神，也能永遠持續下去！

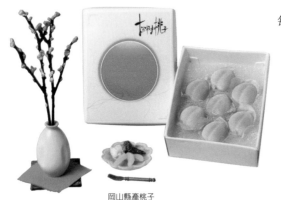

岡山縣產桃子

隱藏版1：溫泉愛情便

製作發行：Re-ment
種類：全12種＋2隱藏
　　　（隱藏版2：異色青森縣產蘋果）
尺寸：約2~5公分
日期：2004年9月27日

海獺偏見評分
美感 ★★★★
創意 ★★★★
品質 ★★★★★

中國河北省進口栗子

北海道產海膽、昆布

三重縣產松阪牛

新潟縣產稻米

千葉縣產牧場食品

青森縣產蘋果

菲律賓進口香蕉

沖繩縣產南國水果

北海道產烏賊

三重縣產伊勢蝦、貝

京都府產京野菜

11. 產地直送【市場篇】

自從「黑貓宅急便」在全國奔馳，各地名產可以即時、即購、即通，讓遊子思念就能享用家鄉小吃，各地農漁產品零距離，「產地直送」成為大家都溫暖熟悉的名詞，安慰了老饕的胃和出外人的心。

或許是1、2代大受好評，Re-ment 一年內又推出第3代，整體表現不錯，但有「續集魔咒」、後繼無力的隱憂。技術層面沒話說，但創新意念就弱了些，可見藏家胃納已經被養大了，未來推出4代必須更有突破。不過，這一套的「海之幸三味」和「高知縣土佐雞蛋」是我特別喜歡的，顏色和外型都超可愛呢～～。

高知縣土佐雞蛋

靜岡縣沼津魚乾貨

製作發行：Re-ment	海獺偏見評分
種類：全10種＋1隱藏	美感 ★★★★
（有機水果）	創意 ★★★
尺寸：約2~5公分	品質 ★★★★★
日期：2004年4月25日	

荷蘭進口甜椒

兵庫縣產明石章魚

山形縣櫻桃＆梨子

長崎茂木琵琶

長野縣信州香菇

紐西蘭進口奇異果

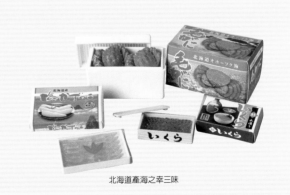

千葉縣八街落花生

北海道產海之幸三昧

12. 開飯了

Re-ment 的每套產品，擺放之後平均長寬不超過 5 公分，卻具體而微重現了各種細節，在色澤、形狀、標籤及透明感上，令人無法置信這只是塑膠玩具而已。尤其越晚發表的產品完成度越高，而且價格便宜合理，這也拜中國大陸「世界工廠」之賜，造福了大眾。

這一套也是小零件極多，講究到不但鉆板的正反面分成「切魚」或「切菜」；炸天婦羅的油鍋和麵粉盤裡，也有擺放的凹痕。或許藉由 Re-ment 產品，我們對日本人「小處，更要謹慎」的哲學，將更有體會、也更求進步。

隱藏版：紅色烤箱

炸蝦

製作發行：Re-ment	海獺偏見評分
種類：全10種 + 1隱藏	美感 ★★★
尺寸：約2~4公分	創意 ★★★
日期：2004 年 5 月 24 日	品質 ★★★★★

乾淨的廚房

梅酒

披薩

味噌湯

烤魚

咖哩

高麗菜捲

煎餃

厚煎蛋

13. 媽媽的廚房

「媽媽的家常菜」，應該是很多人味蕾的 DNA 吧？孩子就是喜歡吃「習慣的那一味」，回家後總要衝進廚房，聞聞那久違香氣，才覺得「啊～真的到家了！」圍爐團圓，除了全家相聚歡笑，更實際的還有吃媽媽的拿手菜！小孩的「壞心眼」，母親都看在眼裡，但還是會問那一句：「這次回來，你想吃什麼？」我想，這就是家人吧？

看到茶碗蒸上小巧的蝦子、玉米、香菇和青菜；麵條投入水的動感；可樂餅油炸鍋旁的溫度計；上色擬真到噴香的馬鈴薯肉；說明書做成「媽媽的家計簿」，將菜色價格說分明（例如「炒飯」就是媽媽為了節約餐費，拿冰箱裡的剩飯炒成的，所以這一組才會多了一張千元大鈔），各種巧思，展現了 Re-ment 一等一的強項，別人沒得比！

手捲壽司

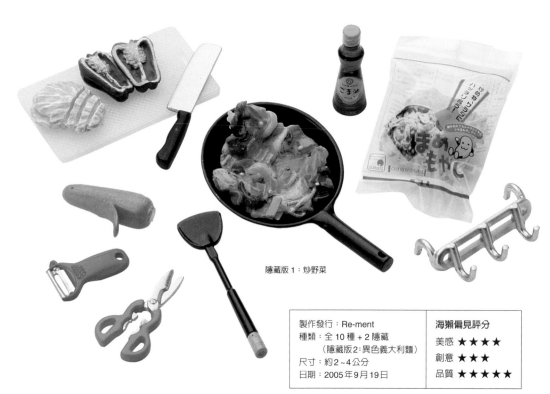
隱藏版 1：炒野菜

製作發行：Re-ment	海獺偏見評分
種類：全 10 種＋2 隱藏 （隱藏版 2：異色義大利麵） 尺寸：約 2~4 公分 日期：2005 年 9 月 19 日	美感 ★★★★ 創意 ★★★ 品質 ★★★★★

番茄義大利麵

茶碗蒸

▶ 開發靈魂人物：關智子

Re-ment 的產品以纖細寫實日常生活為主，由於該公司的設計開發團隊少見的都是女性，成功攻陷了女性市場，有 90% 的客戶都是粉領族。這一系列商品的靈魂人物，可以說是 1976 年生的年輕女性關智子，內部戲稱她就像是「媽媽」一樣，為「孩子」注入了最多愛心。關智子畢業於專校的產品設計科，當 Re-ment 決定進軍食玩、並開發原創設計時，她想起了從小熱愛的食品模型，是這一系列袖珍玩物的由來。關智子很意外產品可以大賣，發現社會上還有許多同好，她本人也很高興。

豬肉飯和漬菜

胡麻山芋、鵪鶉蛋與青菜

可樂餅

餐後時光

馬鈴薯沙拉

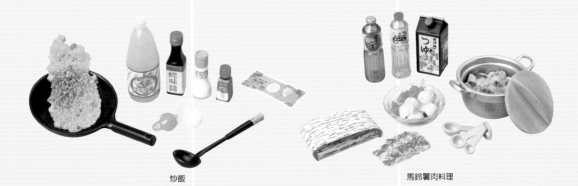

炒飯

馬鈴薯肉料理

14. 夢之美國生活

冷戰時期、美援年代，許多國家走過了「美國夢」的憧憬、實踐與幻滅。在世界第一強國也遭受911攻擊的不敗破滅後，這一套「夢之美國生活」，反而讓人回憶起那個單純而粗獷的幻想時期。那是好萊塢、迪士尼、麥當勞、月球登陸、汽車與公路，共同組構、一起圓謊的攀天巨網，曾經讓多少未開發、開發中國家人民相信：樂園，就在那裡！

如今美國夢殘存幾多？Re-ment透過食物，忠實的再現那景致，配色刻畫絲絲入扣。夢見吧！那曾經也是日本人的集體之夢，從萬惡敵人、戰後之手到奇特的盟友……在新東亞局勢中，美國仍是各方不能忽視之重。

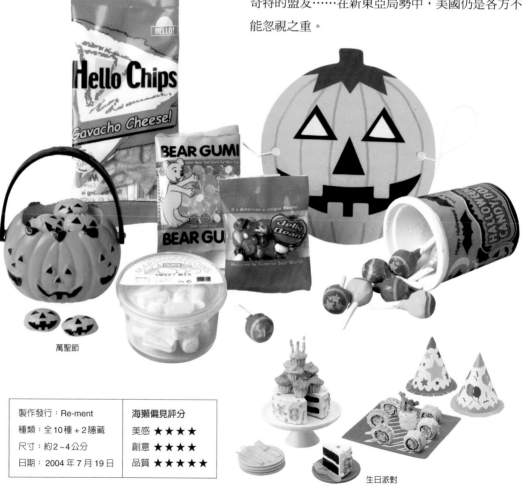

萬聖節

生日派對

製作發行：Re-ment	海獺偏見評分
種類：全10種＋2隱藏	美感 ★★★★
尺寸：約2～4公分	創意 ★★★★
日期：2004年7月19日	品質 ★★★★★

隱藏版2：成人牛排

紐約的咖啡茶點

飛機餐點

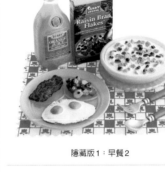
隱藏版1：早餐2

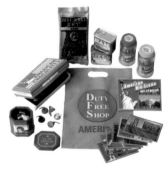
電影院點心

巨無霸牛排

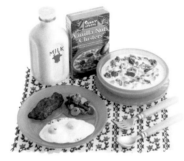
早餐1

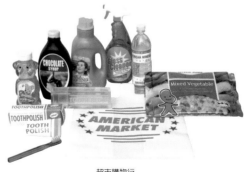
帶回日本的土產

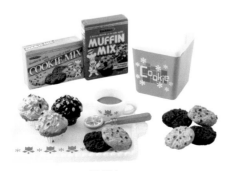
鄉村點心

超市購物行

15. 夢見食器

石器時代，人類已開始製作「食器」；從貴族時代到市民社會，各式各類的細瓷、陶器、琉璃，是許多人喜愛收藏的項目。「夢見食器」的構想立意頗佳，但如果製作方向不是「大眾生活」，或許會有更好的表現。收錄的器皿過於普羅，減低了新鮮感；而且塑膠材質有其先天局限，整體質感無法提升，比其他系列都更像家家酒玩具（少數單品如琉球琉璃、水晶琉璃等較佳），如果規劃的是「精緻藏品」，應當比較不會有上述缺點。還好，Re-ment 在推出同時也發表了「食器櫃」，擺設之後頗為典雅，彌補了質感不足的缺憾。

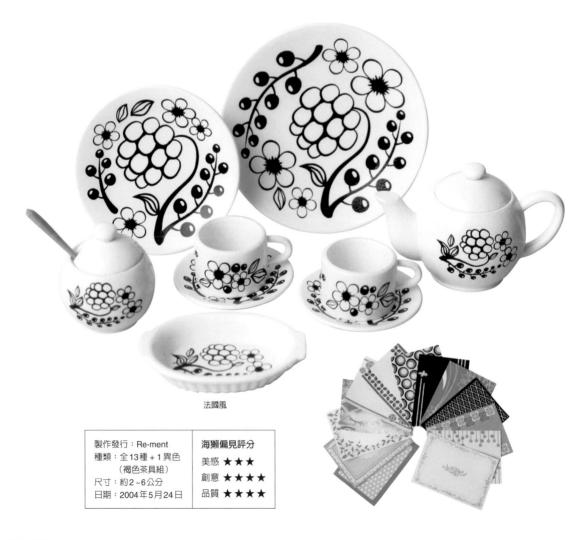

法國風

製作發行：Re-ment	海獺偏見評分
種類：全13種＋1異色 （褐色茶具組） 尺寸：約2~6公分 日期：2004年5月24日	美感 ★★★ 創意 ★★★★ 品質 ★★★★

琉球琉璃

和風琉璃

綠色茶具組

水晶琉璃

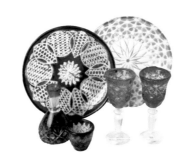

江戶風

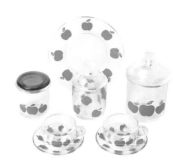

透明蘋果食器

和風食器

花田風

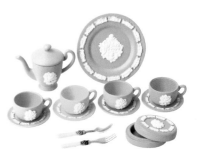

歐洲風

懷念食器

美國馬克杯

美國風

16. 家電館

拆開「家電館」包裝盒時，我想這些小小電鍋、熱水瓶、微波爐，應該是用小叮噹的「縮小燈」加上「複製鏡」做出來的吧？不是嗎？微波爐的指針可以轉動、電鍋的內鍋可以活動（還配上一個小小飯匙）、熱水瓶的蓋子可以掀開、每一種按鈕邊都有纖細的文字標示……，雖然不能真的運轉電力，但是外型、材質的考究肖似，還是讓人感嘆不已。……或許 Re-ment 公司內，真的有個小叮噹吧？

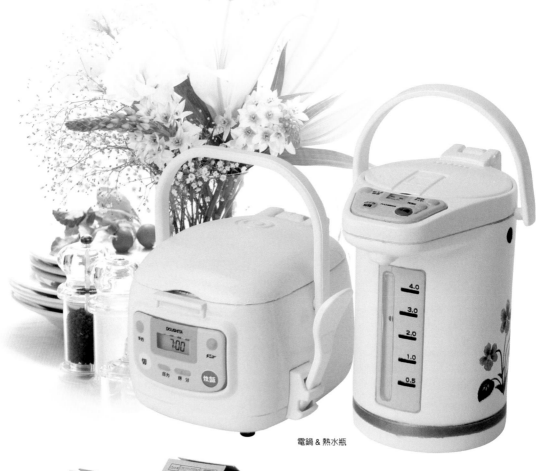

電鍋 & 熱水瓶

製作發行：Re-ment	海獺偏見評分
種類：全5種＋5異色	美感 ★★★★
尺寸：約2~5公分	創意 ★★★★
日期：2005 年 9 月 5 日	品質 ★★★★★

電熨斗 & 熨衣板

電熨斗&熨衣板【異色版】

傳真機 & 子機

傳真機&子機【異色版】

體脂肪計 & 吹風機

體脂肪計 & 吹風機【異色版】

微波爐

電鍋&熱水瓶【異色版】

微波爐【異色版】

17. 香港飲茶・海洋樓

雖然 Re-ment 的表現不俗，但在日本食玩造型界引領浪潮的「海洋堂」，也不甘示弱。除了在北海道等系列「物產展」展現實力；更與 7-11 獨家合作，推出這套「香港飲茶・海洋樓」，展現分庭抗禮的力道。

比起 Re-ment 經常設定的繽紛彩色，「海洋樓」顯得樸素簡潔許多，但是對細節的掌握卻十分講究。俏皮可愛的「女服務員」，據說是最受歡迎的單件；而蒸籠外型、蒸點湯汁、春捲外皮等仿真度都很高；整體素淨雅致的質感，是這類食玩少見的，頗有收藏價值。

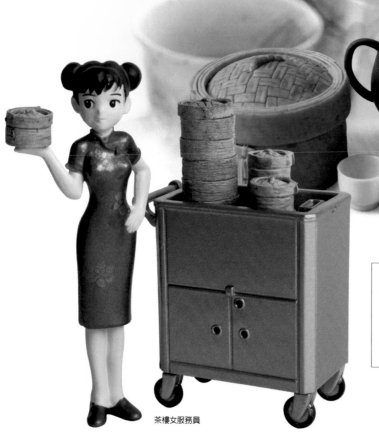

中國茶

茶樓女服務員

發行：7-11
種類：全12種
原型製作：海洋堂
原型師：木下隆志、田熊勝夫、
　　　　寺岡邦明、松本榮一郎
尺寸：約2~4公分
日期：2004年4月

海獺偏見評分
美感 ★★★★
創意 ★★★
品質 ★★★★★

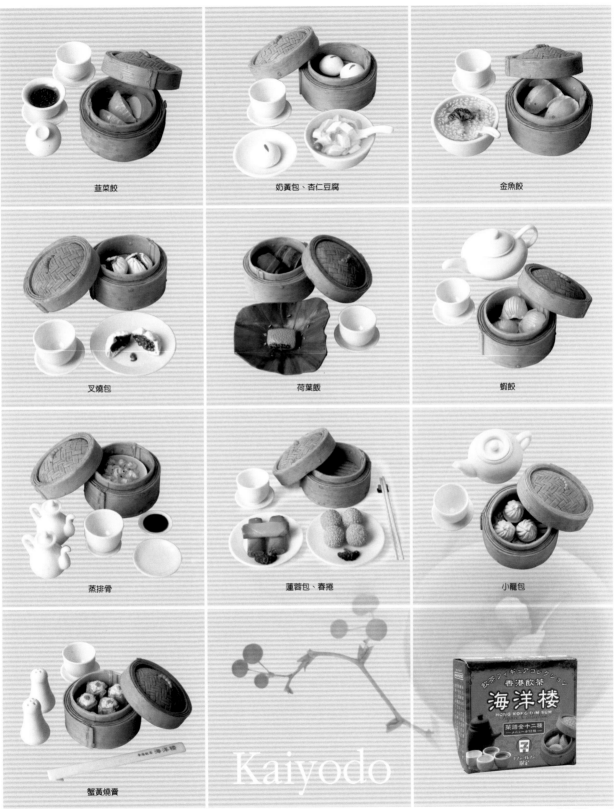

韭菜餃

奶黃包、杏仁豆腐

金魚餃

叉燒包

荷葉飯

蝦餃

蒸排骨

蓮蓉包、春捲

小籠包

蟹黃燒賣

Kaiyodo

18. 夏天的回憶2代

除了 Re-ment 公司，MegaHouse 在「飲食雜貨」類食玩也常有驚喜之作，只是產品線較多元，分散了打擊火力。一般「飲食雜貨」食玩均有很明確的內容指涉，如西餐、中餐、日本料理……，但是這一套「夏天的回憶」卻是以「季節」為發想，引發了不同的想像空間，跳躍出日常的局限，是極好的產品創意範例。這一套的1代包含了西瓜、製冰機、可樂、蚊香……，但我認為2代的色彩和外型更豐富且細緻，是個人非常喜歡的一套迷你玩具。

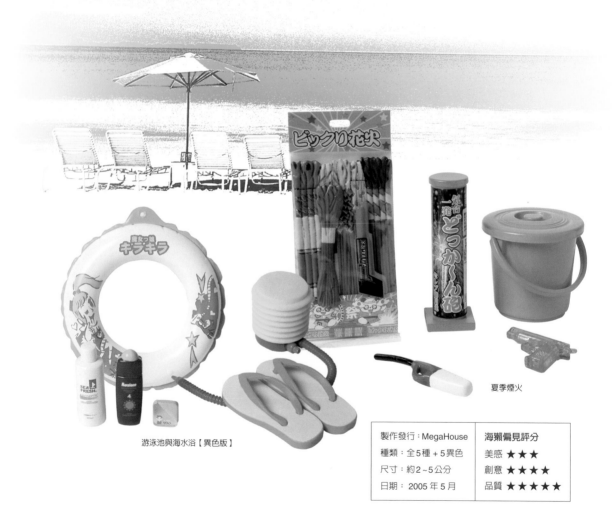

游泳池與海水浴【異色版】

夏季煙火

製作發行：MegaHouse	海獺偏見評分
種類：全5種＋5異色	美感 ★★★
尺寸：約2~5公分	創意 ★★★★
日期：2005年5月	品質 ★★★★★

夏季煙火【異色版】

游泳池與海水浴

自由研究——昆蟲採集【異色版】

夏季野菜【異色版】

夏季防蟲【異色版】

夏季防蟲

MegaHouse

自由研究——昆蟲採集

夏季野菜

19. 緣日的誘惑2代

日本的「緣日」，也就是所謂的「廟會」，就像台灣，也聚集了許多小吃及攤販，日本人愛在涼爽的夜晚，三三兩兩穿著「浴衣」（夏季和服）攜家帶眷逛廟會，所以章魚燒、思樂冰、撈金魚、打靶子、烤章魚、烤玉米……都成為「緣日的誘惑1代」的主題。MegaHouse推出2代後，又加上賣面具、烤小鳥、紅豆餅（大判燒）、熱狗和爆米花等，更提高了精緻度，讓人也想趕快穿上涼鞋，到夜市去走走逛逛，好好打場牙祭。

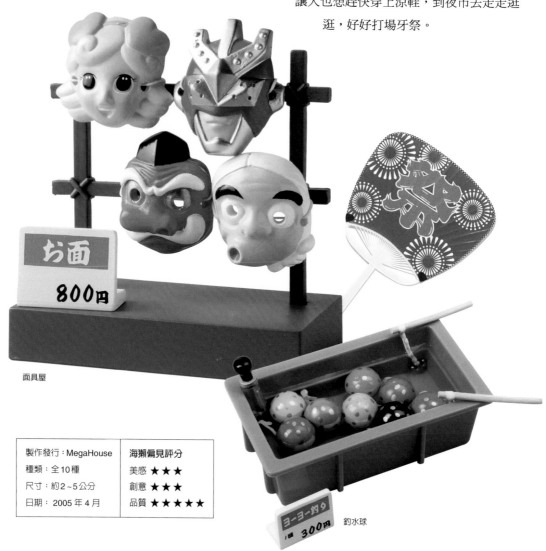

面具屋

釣水球

製作發行：MegaHouse	海獺偏見評分	
種類：全10種	美感	★★★
尺寸：約2~5公分	創意	★★★
日期：2005年4月	品質	★★★★★

ジュース
200円　飲料屋

べっこう飴　200円

爆米花

大判焼
150円　紅豆餅

フランクフルト
1本　250円　烤熱狗

たこ焼
400円　章魚燒

炒麵屋　焼きそば　400円

クレープ
400円　可麗餅

焼き鳥
1本　150円　燒鳥屋

Chapter 6

寵 物 動 物

閒談收藏一二事
——關於價值，關於台灣

「如果你在產品上添加附加價值或設計，
它們將以完全不同的原因賣出。」
——日本三麗鷗公司創辦人，辻信太郎

幾米盒玩

價格，或是價值？

談到收藏，許多人免不了問起價格與價值，既然無可迴避，寧可敞開來談。魔玩是當代的新產品、新收藏潮流，根據經濟學供需法則，所有收藏都免不了增值或貶值。絕大部分收藏（包括魔玩）並非民生必需品，生產數量及消費市場都有其限度，因此某些產品短時間內價格飆漲，或許是人為炒作，但也不少的確是自由市場供需的結果——若需求大於供給，自然有人願意競價，這也是必然現象。

類似情形時有所聞，有些到了很誇張的地步。例如在日本引起轟動的海洋堂「巧克力蛋·日本動物系列」，由於第1～3代的數量較少，原價一顆150日圓的小模型，有些在數年內竟飛漲為3000日圓以上，超越了二十倍！第1～3代如果不計特別或隱藏版，總共有96隻動物，現在在日本想收集大全套，恐怕是困難、昂貴的任務。其中有些受歡迎的動物，價格更高，其他則較低，但市場交易仍然保持暢通，有人買有人賣，也可見蒐集的狂熱度了。

日本的玩具雜誌曾經報導，巧克力蛋的日本動物系列中，在巴而可限定販售的「拿核果的鼠兒」，如果鼠兒的核果上有愛心圖案（出現機率為1/80），市場價格可飆高到25,000日圓！（想想看，那畢竟是個小小的塑膠玩具而已～～）但即使有人幕後炒作，「立體物」的魅力確實不容小覷，不同魔玩各有其死忠支持者，在各國的拍賣市場，價格

熱滾並非新鮮事，這裡只是略舉巧克力蛋的例子而已。

收藏品的快速增值，究竟是好是壞？這是一個兩面刃的問題，如果很少增值或增值幅度有限，可能減低一般人的購買意願與吸引力，縮減了市場規模。但是如果價格不合理的炒作飆高，距離大眾也將漸形漸遠，成為少數人的娛樂與禁臠。雖然對真正的愛好者來說，喜歡就是喜歡，價格高低不是問題，但是這兩種情形都將導致生產種類與數量的減少，對藏家來說並不是個好消息。個人還是希望，藏品生產源源不絕，並維持多元的選擇及暢通的交流，這才是怡人興趣的強大後盾。

剛才談到增值，不過當然也有貶值的例子，廠商或店家若是生產、囤貨過量，也會出現心痛的灑狗血價格，那時候收藏者好比啞巴吃黃連。但是我認為，「價格」是別人決定的，而「價值」卻是由自己決定。有多少能力、願意付出多少代價，心中其實都該有個衡量的天平，如果能夠確認好惡，堅持想法和標準，即使看到攀天價或跳樓價，也不會輕易動搖，更不是為了獲利而買貨攢貨，那就純屬

海洋堂・巧克力蛋

投資損益的商業行為，而不是本書討論的收藏範圍了。

台灣的魔玩市場

至於台灣目前自製魔玩的情形，也是國人關心的焦點。由於台日之間的地理鄰近、交流密切，台灣對日本的流行趨勢一向敏感，可以說是強力的測候風向球。

90年代末期，台灣進口的魔玩變多了，2003年之後，轉蛋食玩更加流行，以目前北台灣最大魔玩集散地——台北地下街來說，2000年開幕之後，人潮不如預期；直到2005年，多間轉蛋食玩店進駐當地，該處轉型為「玩具街」，才引來大批愛好者。目前台北地下街假日人潮高達5、6萬人次，平日有2、3萬人次，比以往多了十倍以上，玩具店是人潮洶湧的主因，帶動了整體買氣。其中被暱稱為「小黃」的「印第安」，是早期開設的玩具店，店員認為，雖然商店一多難免競爭，但也引來集市人潮，全家大小共同蒐集的情形，時有所見。[1]

不過台灣的魔玩市場，仍以青少年族群為主，不像日本的30世代，已經茁壯為購買主力。台灣的銷售成長雖快，但也出現削價競爭、價格混亂、囤貨壓力等問題，曾經耳聞店家關門，但是新店也進入市場，網路拍賣仍然熱絡，因此未來應當會持續一段戰國時期，在天下未定前持續

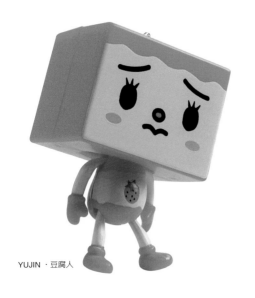

YUJIN · 豆腐人

對陣,考驗著收藏者的恆心與毅力。

畢竟真正的愛好者,不因為一時跟風而迷惑,也不因為哄抬漲跌而亂心,應該重視的,是長期而非短線的情勢。何況,在這個壓力四伏的現代社會中,如果有更多人能夠在真心的樂趣中,尋找到生命的歡喜,豈不有益於整體的幸福?

品牌的期許與建言

過去,我國有過「玩具王國」的美名,但那並不是台灣自創的品牌,國人製造的精緻水準,也在外商的盛名下隱而不見。但是無可否認,不管玩具是台製、中製或日製,是掛或不掛廠牌名,日本的商業設計、品質管制,都有我們可以借鏡之處。

目前,筆者蒐藏雖以日本魔玩為主,但也期待能購買更多「台灣玩具」,增加個人

的蒐藏的種類與品項。在我的兩種主要蒐藏之中,書籍在國內的產業發展成熟,雖然常須遷就市場面向,但是在眾多愛書人的支持下,還是能架構眾樂樂的天堂。然而魔玩的歷史還短,該走的路還很長,如何發展出更成熟而茁壯的市場,有賴於大家的努力。

以鄰近的香港來說,近年以「設計師公仔」在國際玩具界打響名號。我國的商業設計、創意發想能力不輸香港,但是由於生產數量少(多半只有百兒上千),國內廠商不願意接訂單,設計師只得轉向中國量產,無形中加重了製造及溝通的成本。反觀香港,緊鄰玩具的大型生產地廣東東莞,在距離、運輸、語言(廣東話)、國際通路上都比台灣有利,這是他們能夠打入歐美及日本的主因。總而言之,香港擁有生產及製造的優勢,日本則擁有廣大的動漫產業和人力規模,台灣業者卻只能單打獨鬥,在生產及通路面都遠遠不及,難怪有心人走得如此辛苦。

此外,如果希望延長玩具的生命週期,不能只有商業設計能力。以台灣動漫畫來說,最弱的不是角色設計,而是腳本故事、分鏡呈現的能力。須知唯有「說故事」才能凝聚消費者的認同、加強記憶與注意力、激發共同的想像和價值觀。一個「沒有故事」的產品,即使流行也往往只是曇花一現,無法融入消費者的心靈,帶來身歷其境的共同體驗,成為情感認同的一部分。「故事」能加強品牌的信仰與忠誠度,創造恆久的價值,

這些例子在許多世界名牌如 LV、香奈兒上比比皆是，動漫玩具當然也脫不了這個行銷定律。

在自由經濟環境下，用「民族主義」的大纛來呼喚消費者，很難收到具體長效。台灣早已走過代工之路，不需要、也不可能重回過往的產業型態，應當塑造自己的品牌魅力。如果希望改善台灣魔玩情勢，必須先從角色企畫、故事構思設計的上游培育人才；然後與代工品質和管制的中游加強合作；以至下游的產品宣傳包裝行銷廣告，通盤性的政策培育、輔助、協調，才可能新創台灣的品牌傳奇。

雖然我們沒有強大的動漫產業，但是不要忘記，曾經在日本創下銷售奇蹟的「巧克力蛋·日本動物系列」，以及固力果公司的「回憶 20 世紀」，卻都與動漫電玩無關，而是從自然環境、人民生活的面向切入，創意讓人一新耳目，更締造了驚人的銷售佳績。

這可以是我們的啟示，畢竟玩具的迷人之處，正是它蘊含無限可能。希望未來，我們也能與更多人分享生命中的夢想與歡樂。

註 1：出自林諭林報導：「玩具扭轉地下街」，
中國時報 2005 年 8 月 31 日。

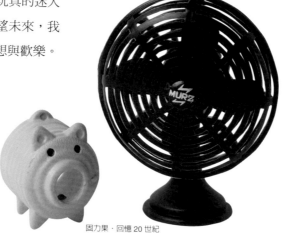

固力果·回憶 20 世紀

1. TORO 貓場景 1 代

TORO 貓誕生於 1999 年，原本是 PS 掌上電玩養成遊戲「到哪裡都在一起」，因為主角和朋友都太可愛了，所以大受歡迎。在 TORO 貓的轉蛋食玩中，個人認為這套無論在場景完成度、或角色搭配感上，都是最值得收藏的。第一次發現，是在台北地下街已消失的「有元氣的屋子」，但是老闆不肯割愛，後來才輾轉購得，每個看過實品的朋友，都給了大好評！

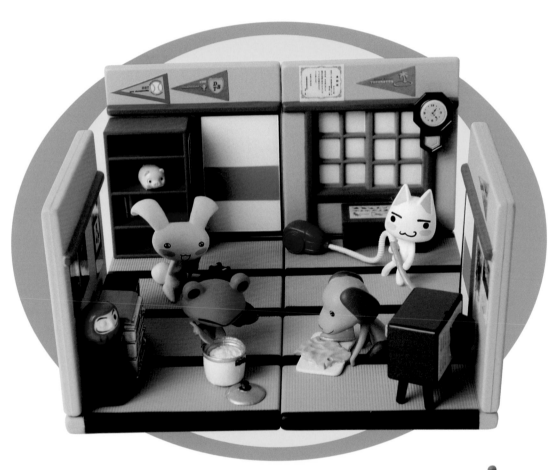

	海獺偏見評分
製作發行：TAKARA	美感 ★★★★★
種類：全6種＋1隱藏	創意 ★★★★
尺寸：全高約5公分	品質 ★★★★★
日期：2004 年	

TORO貓（吸塵器）

隱藏版：喝醉的TORO貓

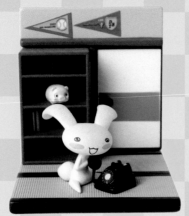

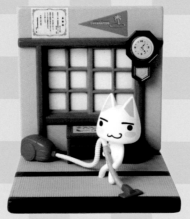

兔子（電話）

青蛙（電鍋）

小狗（熨衣機）

TORO貓（竹掃把）

機器人（滑板）

2. 昭和貓1代

過去很少購買 YUJIN 的產品，因為它以迪士尼動畫和轉蛋產品為大宗，而且有些轉蛋帶著濃重塑膠味，讓我更敬而遠之（抱歉了，喜歡 YUJIN 的玩家～～）。

但是讓我改觀的，就是這套「昭和貓」。它是 YUJIN 與 7-11 合作的店舖限定版，最初上市價是 200 日圓，但是纖毛刻畫的細膩程度，一點也不輸價格較高的玩具。消費者的眼睛是雪亮的，昭和貓現在一「蛋」難求，即使有錢也很難入手。昭和貓的出現，提醒我們，「品質」才是產品的硬道理！

凝望池中鯉魚

好想舔西瓜

來看紙風船

最愛玩蝴蝶

隱藏版：母貓與小貓

白天睡覺的兩隻貓

想抓獨角仙

製作發行：YUJIN	海獺偏見評分
種類：全6種＋1隱藏	美感 ★★★★★
尺寸：場景約6公分	創意 ★★★★
日期：2002年4月	品質 ★★★★★

3. 昭和貓2代

1代以戶外、自然場景為主，第2代則多了家具、家電的搭配，顯得更
生活化。當我們看到被棄的小貓，在木箱中無助叫著，每個人都會掀
起不忍之心吧？而香菸亭的公共電話邊，睡著賣煙阿婆飼養的
貓兒，以及覬覦毛豆和魚兒的小貓，都是大家熟悉的景
象，這正是昭和貓的成功之處，將貓的動態和人
的生活結合起來，才能引起這麼多共鳴。

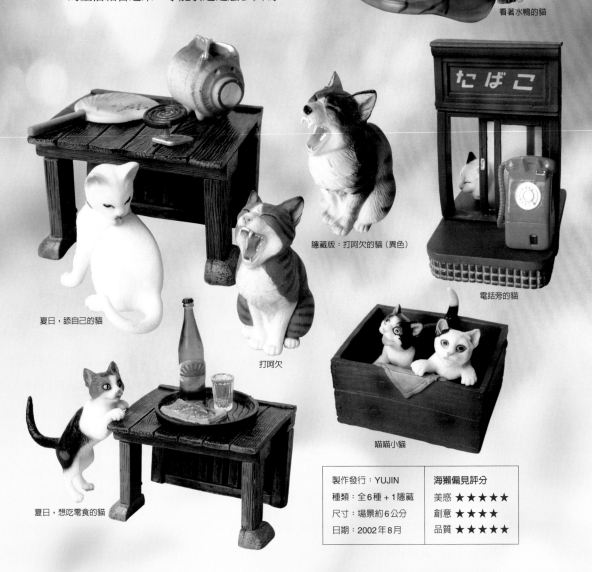

看著水鴨的貓

隱藏版：打阿欠的貓（異色）

電話旁的貓

夏日，舔自己的貓

打阿欠

喵喵小貓

夏日，想吃零食的貓

製作發行：YUJIN	海獺偏見評分
種類：全6種＋1隱藏	美感 ★★★★★
尺寸：場景約6公分	創意 ★★★★
日期：2002年8月	品質 ★★★★★

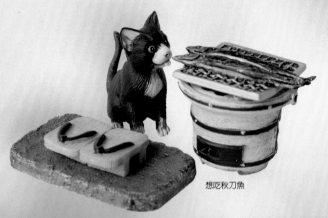

想吃秋刀魚

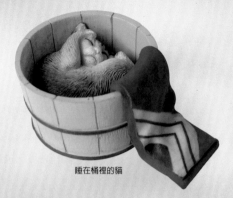

睡在桶裡的貓

4. 昭和貓3代

招財貓

第3代昭和貓的製作品質有些下滑，觸感比不上1、2代，然而設計者對貓咪的敏銳觀察，還是成功擄獲了收藏者注意力。看著這些酣睡在電視上的、鑽進提籃偷吃的、留著口水看秋刀魚的、蜷縮在木盆中睡成圓球的貓兒們，不禁覺得街貓多了份自由自在的野生猛氣，是家貓比不上的，雖說如此，所有的貓全各有魅力。

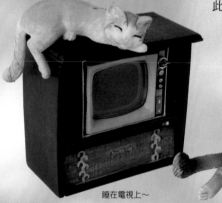

睡在電視上～

玩電話線

菜藍貓

製作發行：YUJIN	海獺偏見評分
種類：全6種＋1隱藏	美感 ★★★★
尺寸：場景約6公分	創意 ★★★
日期：2003年2月	品質 ★★★★

隱藏版：招財貓（異色）

5. SR 貓

YUJIN 在 3 代昭和貓之後，又出過一套「平成貓」，另外就是這套「SR 貓」了。平成貓的場景比較現代化，而 SR 貓則是介於兩者之間。這一套貓的神態、動作、場景承襲了前幾代的優點，開發了新的觀察；但是配色和接榫不夠優美、精確，是可惜之處。不過對於養食玩貓，過過貓癮的現代人如我，也就差可慰藉了。

坐在車頂上

在玄關等

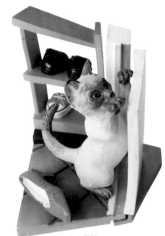

水中月

爬出塑膠袋

母貓小貓看麻雀

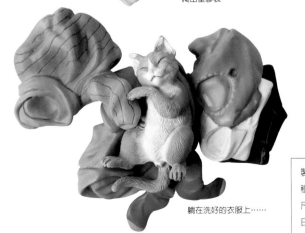

躺在洗好的衣服上……

隱藏版：小貓躺在洗好的衣服上……

製作發行：YUJIN	海獺偏見評分
種類：全6種＋1 隱藏	美感 ★★★★
尺寸：場景約6公分	創意 ★★★
日期：2004年	品質 ★★★★

6. 飼養日記2代

一般小動物商品總是強調「可愛」，但是「飼養日記」卻是反其道而行，製作了飼養環境的迷你真實版，忠實複製了鳥籠、蟲籠、魚缸，而不只是其中的小動物而已。因為它只在日本的 7-11 專賣，又是早期產品，產量很少、市面難尋，「物以稀為貴」，也只好任憑別人喊價。我把它擺在家中的收藏箱中，箱中有箱，感覺很超現實，好像起床就會變成卡夫卡小說裡的蟑螂一樣，這算是收藏的唯一後遺症吧。

養蛤貝

製作發行：YUJIN	海獺偏見評分
種類：全6種＋2隱藏	美感 ★★★
尺寸：長度約5公分	創意 ★★★★
	品質 ★★★★★

養松鼠

隱藏版：養紅龍（異色）

養小鸚鵡

養日本大鍬形蟲
與長戟大兜蟲

隱藏版：養九官鳥

養蠑螈

養紅龍

7. 飼養日記3代

「飼養日記2代」裡，我最喜歡「養松鼠」和「養昆蟲」（日本大鍬
和長戟大兜可是很具代表性的種類），而3代塑造的生物生態又更進
一步：養田鱉一定要放浮木；怕熱的鳥兒正在愉快戲水；
而兔子伸長了身體的姿勢更是一絕，那正是牠們最常
擺的懶狀……這些都顯示了，能夠打動親身飼養者的
心，才能顯現設計師的功力。

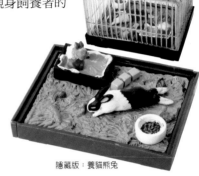

製作發行：YUJIN	海獺偏見評分
種類：全6種＋1隱藏	美感 ★★★
尺寸：長度約5公分	創意 ★★★★
	品質 ★★★★★

隱藏版：養貓熊兔

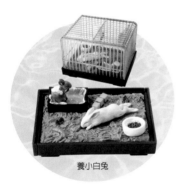

養小白兔

養小鳥

養螃蟹、寄居蟹和田螺

養金魚

養田鱉

養烏龜

8. 哈姆太郎 1 代

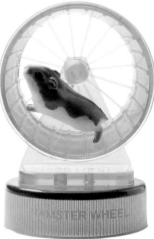

拜「哈姆太郎」動畫之賜，國內外有段時間掀起了倉鼠熱潮。真實的哈姆太郎（倉鼠），可愛的模樣一點也不輸卡通，尤其是柔軟的身體和毛茸茸的外表，令人愛不釋手（但請不要常抓牠）。倉鼠算是飼養門檻低的寵物，我跟楓葉鼠曾經有過非常美好的情誼（不過牠們恐怕只把我當作巨大餵食器而已）。

因為養過真實倉鼠，所以我對這套抱持觀望的態度。直到某天，在日本海洋堂看見木屑中的實品，和我家「大膽」（倉鼠名）簡直一模一樣，尤其是四個小巧的隱藏版「滾輪倉鼠」（這四隻也是特別難收集的），更是我見猶憐、可愛到令人起雞皮疙瘩，才決心收藏。

隱藏版‧灰滾輪‧一般色叢林倉鼠

隱藏版‧青滾輪‧一般色叢林倉鼠

隱藏版‧青滾輪‧珍珠色叢林倉鼠

製作發行：Horico／北陸製果	海獺偏見評分
原型製作：海洋堂	
種類：全12種＋4隱藏	美感 ★★★★
尺寸：全高約3～4公分	創意 ★★★
滾輪直徑3公分	品質 ★★★★★
日期：2002年3月	

隱藏版‧灰滾輪‧珍珠色叢林倉鼠

坎貝爾倉鼠（黑白色）‧原長 7～12 cm

黃金鼠（一般色，滿頰）‧原長 15～19 cm

中國倉鼠（褐灰色）‧原長 9～12 cm

中國倉鼠（灰白色）‧原長 9～12 cm

黑腹倉鼠‧原長 25～35 cm

羅波洛夫斯基倉鼠‧原長 6～8 cm

黃金鼠（一般色，睡覺）‧原長 15～19 cm

黃金鼠（黃白色，睡覺）‧原長 15～19 cm

叢林倉鼠（珍珠色）‧原長 7～11 cm

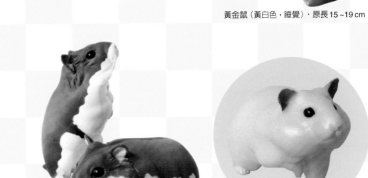

坎貝爾倉鼠（褐色）
原長 7～12 cm

叢林倉鼠（一般色）‧原長 7～11 cm

黃金鼠（黃金色，滿頰）‧原長 15～19 cm

黃金鼠（花色，睡覺）‧原長 15～19 cm

隱藏版：黃金滾輪‧叢林倉鼠（野生種）

中國倉鼠‧原長 9～12 cm

黃金鼠（白子，滿頰）‧原長 15～19 cm

9. 哈姆太郎 1.5 代

卡通和真實動物哪個可愛？我想是各有擁護者，但是像海洋堂這種擬真迷你動物，應該也是很好的選擇，畢竟不是每個人都有心、有力豢養真實動物，有了動物的陪伴也很好，更有助於破除「大人類主義」的迷思呢。

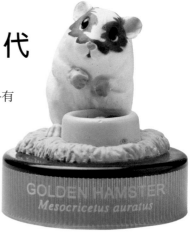

吃葵花子的黃金鼠（黑白色）

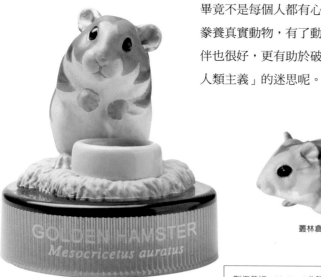

吃葵花子的黃金鼠（黃白色）

叢林倉鼠‧原長 7～11 cm

坎貝爾倉鼠‧原長 7～12 cm

製作發行：Horico／北陸製果	海獺偏見評分
原型製作：海洋堂	美感 ★★★★
種類：全7種＋1隱藏	創意 ★★★★
尺寸：全高約 3～4 公分	品質 ★★★★★
日期：2002 年 8 月	

10. 小圓貓六角盒

小圓貓（Chibi 喵）本來是日本插畫家 Bonboya-zyu，於 2002 年 12 月發售的繪本，因為可愛的動物角色、發人深省的雋語（有點像「一休和尚」加上「友藏心之俳句」的綜合體），引爆了小圓貓流行。BANDAI 於 2003 年 12 月發行「動物小畫廊」場景，兩年內發售 5 代，熱潮不減。這套「六角盒」不同於動物小畫廊，以透明蜂巢狀的外型呈現，可愛新奇倍增。

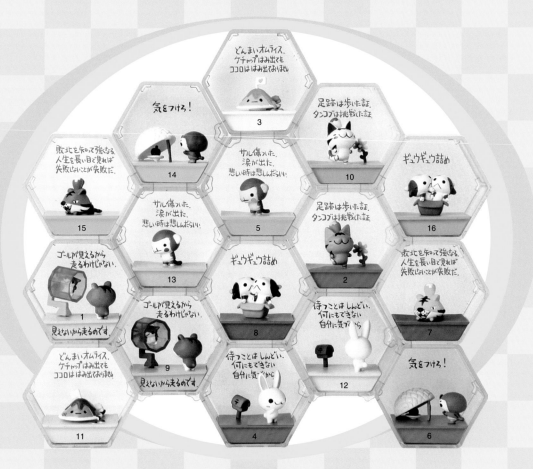

製作發行：BANDAI	海獺偏見評分
種類：全8種＋彩色8種＋	美感 ★★★★★
1隱藏（等信的紅眼兔）	創意 ★★★★★
尺寸：盒高約4公分	品質 ★★★★★
日期：2005年10月	

1. 哈姆太郎【彩色版】
 （小哈姆：因為終點就在前面，所以必須衝刺下去！
 大哈姆：……因為看不到，所以才一直跑呀？）
2. 小圓貓【彩色版】（足跡是前進的證明。腫包是挑戰的證明。）
3. 蛋包飯【彩色版】（大碗蛋包飯。雖然番茄醬溢出來，但是心意還是在裡面。）
4. 兔子【彩色版】（等待真煩惱！什麼都不能做！）
5. 猴子【彩色版】（猴子受傷了。流淚了。悲傷時就表現出來吧。）
6. 麻雀【彩色版】（小心啊！）
7. 小老虎【彩色版】（失敗為成功之母，人生漫漫，沒失敗就是一種失敗。）
8. 小牛【彩色版】（緊緊的包起來吧！）

9. 哈姆太郎【黑白版】
10. 小圓貓【黑白版】
11. 蛋包飯【黑白版】
12. 兔子【黑白版】
13. 猴子【黑白版】
14. 麻雀【黑白版】
15. 小老虎【黑白版】
16. 小牛【黑白版】

11. 寵物屋小狗 Cubic Room

廣告的「不敗守則」就是：「要吸引消費者，就用小狗和小孩」，但最難搞的也是他們。現在看到「寵物屋小狗」，我們大可放心了，牠不像電子狗 i-dog 那麼冰冷科技，牠是有毛的（這是吸引人的一大要素，也是爬蟲類不受青睞的主因）！這些小狗稚氣、可愛、又帶點寂寞的表情，正是引人憐愛的原力～～。

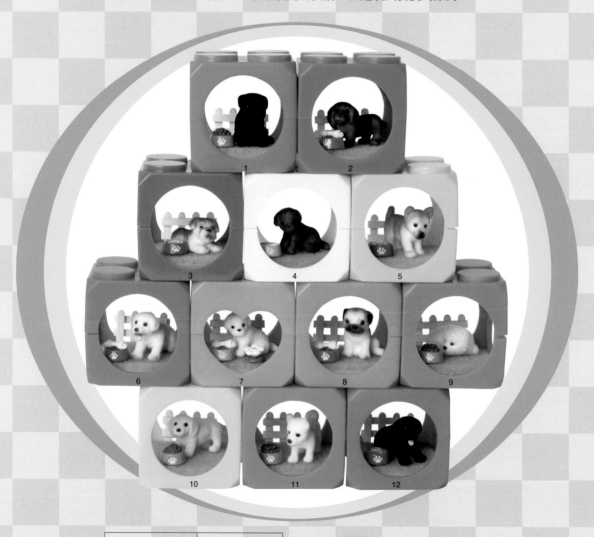

製作發行：GMC	海獺偏見評分
種類：全12種	美感 ★★★★
尺寸：積木高4公分	創意 ★★★★
日期：2005年4月	品質 ★★★★

1. 拳師狗【異色版】
2. 黃金獵犬【異色版】
3. 迷你雪納瑞
4. 玩具貴賓狗
5. 柴犬
6. 拉不拉多犬
7. 玩具貴賓狗【異色版】
8. 拳師狗
9. 狐狸犬
10. 黃金獵犬
11. 柴犬【異色版】
12. 拉不拉多犬【異色版】

12. 河童飼養方法

「河童」是日本的代表性妖怪，生活在河川裡，皮膚為綠色，頭上有盤子，是牠的法力來源。「河童飼養方法」原是漫畫家石川優吾在「Young Jump」上連載的漫畫，描述昭和 40 年代（1965～1975 年），男主角廣志回到鄉下老家，因為奇遇而開始照顧一隻小河童；在改編的 PS2 遊戲中，玩家則是廣志的朋友，暑假代廣志照顧小傢伙。飼養河童，不但要瞭解河童語，還要讓牠學會技藝「相撲」和「游泳」，並讓牠和同伴好好相處。這個遊戲在台灣不太紅（日本味太重？沒有美女？），所以當在日本找到時，我真是喜出望外。

河童上廁所

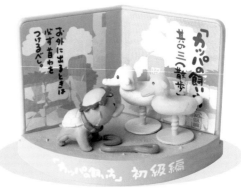

河童散步

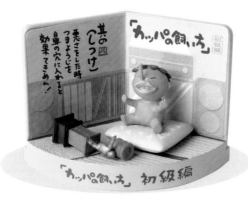

河童教養

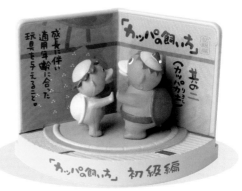

河童相撲

製作發行：TAKARA	海獺偏見評分
種類：全4種	美感 ★★★
尺寸：全高約4公分	創意 ★★★★★
日期：2004 年 10 月	品質 ★★★★★

13. Wanroom 汪汪狗房間

SAN-X 是日本著名的原創角色設計公司，著名的有趴趴熊、烤焦麵包、阿福柔犬等。2005 年 SAN-X 推出的最新設計，就是「Wanroom」，以狗的表情來設計各種家具和電器，推出後大獲好評。在雜誌上看見這套盒玩時，我馬上就被吸引了，在東京上野發現時好不快意，即刻捲起袖子試手氣，沒想到抽了多盒的種類少得可憐，堪稱悲慘記憶。大全套是回國後才湊齊的，黑白配的隱藏版，頗有可愛雅痞的感覺。

音響狗房間（紅灰色）

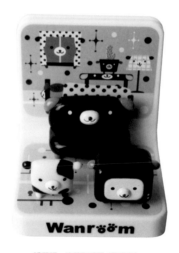

隱藏版：沙發狗房間（黑白色）

音響狗房間（褐灰色）

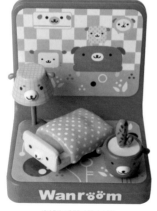

床鋪狗房間（藍床鋪）

製作發行：SAN-X	海獺偏見評分
種類：全6種＋3隱藏	美感 ★★★
尺寸：全高約6公分	創意 ★★★★
（含底座）	品質 ★★★★★
日期：2005年8月	

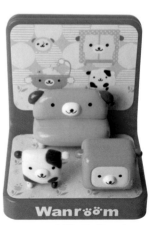

沙發狗房間（藍沙發）

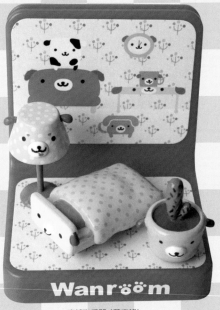

床鋪狗房間（黃床鋪）

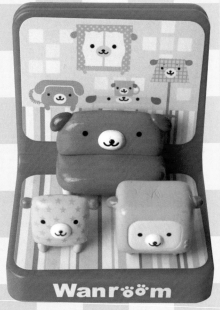

沙發狗房間（紅沙發）

隱藏版：音響狗房間（黑白色）

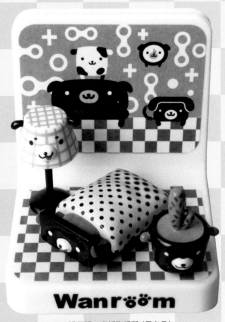

隱藏版：床鋪狗房間（黑白色）

附 錄

藏家私房教戰

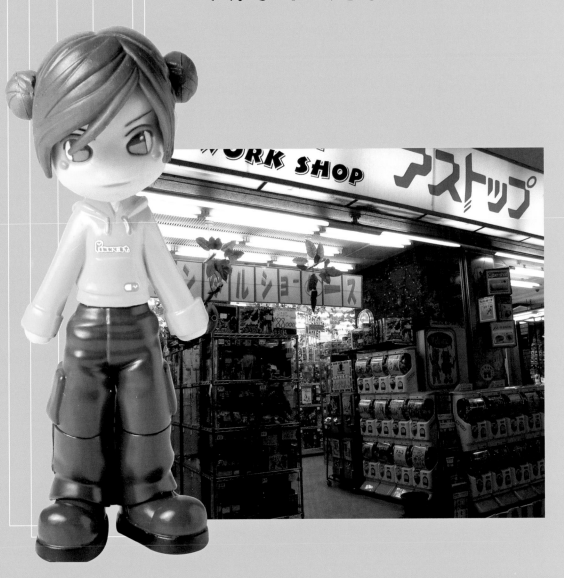

A 蒐藏密技寶法

1. 蒐購四計

購買魔玩、食玩和轉蛋,建議必須多探聽、多上網、多比價、多走動。當然,這要配合個人可支出的時間與金錢,別過分擠壓學業、工作、家庭或交誼,影響了日常生活及經濟開支。由於魔玩是種流動性高的商品,常發生一上市就缺貨、或一上架價格就飆漲的例子;但是也常有上市後,卻大滯銷或跌價的情形。為了避免這種慘劇,藏家最好認真蒐集資料、仔細考慮條件後再購藏,比較能夠減少購買後的怨氣。中間當然有些運氣成分,但也是收藏的刺激之處,跟玩轉蛋是同樣道理。

2. 情報探子

一般來說,玩具公司發售新產品之前,多半會透過:(1)各種玩具情報或動漫電玩雜誌、(2)公司官方網站、(3)專業魔玩食玩轉蛋網站、(4)熟識之經銷商、(5)刊登廣告或開記者會……來釋放消息,事先完整的收集比較,才能有效建立購物清單,控制預算及時間空間。

3. 預約提醒

購買魔玩,必須注意有些只能透過應募(登記或抽獎)取得;有些只能透過特定管道販售(雜誌限定、雜誌預購、地點限定、活動限定……),如果沒有事先預訂,貨品常常不易取得,或者價格只能任人宰割。也有些則是預約期間特別便宜、或附特殊贈品、或有數量限定,正式發售後優惠也將消失,這些都得好好評估(不過說起來,這些都是促銷的方法),才能下最後決定。一般來說,等到產品正式發售、尤其是看到實體後再考慮購買,是比較穩當的方式。因為廠商公布的都是宣傳照和樣品,預告看起來十全十美,但是真正商品的塗裝色澤卻不盡人意,如果不幸遇上這種遭遇是很嘔的。

4. 勤能補錢

產品實際販售之後,便可以上網看店家拍攝的實體照片、或親自走逛玩具店,比較產品優劣和價格高低。至於價錢,有時網路比較便宜、有時實體店面較為低廉,別忘了勤勞往往能省錢。購買之前,應該先冷靜下來,思考自己的預算、空間、喜好程度……是不是可以支持這次的蒐購?沒買到會不會睡不著?價格暴跌會不會後悔?……清醒收藏才不會扼腕,更不會提早謀殺了自己的興趣。

東京・玩具公司 Volks 專賣店

航行情報網海

想知道魔玩、食玩、轉蛋的資訊，網路是最簡單、便宜且快速的方法，推薦大力利用，尤其是玩具公司的官方網站，如果摸熟了位置，不但影像賞心悅目、消息也很正確，不會被市場的煙幕彈所騙。國內外魔玩、食玩、轉蛋網站頗多，主攻內容亦各有擅場，此處討論以本書收藏範圍為主，其他推薦日後再述。

1. 巴哈姆特電玩資訊站「轉蛋食玩討論版」（中文）http://forum1.gamer.com.tw/A.php?bsn=60036

巴哈姆特是華人最大的電玩社群網站，根據2005 年 8 月統計，單月約有 208 萬位「不重複」的玩家造訪。其中「轉蛋食玩討論版」是收藏一族獲取最新流言和小道消息之處，每天有數萬人入版看文討論，「精華區」更值得一遊（必須加入會員才可瀏覽，不需付費），新手老人不可不去。不過缺點是該站以電玩動漫族群為主，因此資訊也以此類最多，如果想找非電玩動漫類魔玩，必得另闢蹊徑才行。

2. 食玩魂（日文）

http://www.butsuyoku.net/shokugan/index.html

這是個專門介紹食玩的網站，編排清晰明朗、大方美觀，最重要的是藏品不限於動漫電

玩，是我最愛的網站之一。網站內容分為食物系（以 Re-ment 為主）、懷舊系、科學系、遺產系、SF 系、交通工具、遊戲等等，充分展現了食玩種類的多樣化。

3. 食玩王國（日文）

http://www.dagashi-ohkoku.com/

這其實是一間日本網路商店，商品以食玩為主（不像一般網路玩具店是通包魔玩），因為網頁編排清晰簡潔，而且最新商品、預約商品、食玩預告的更新都很快速，因此被列入「情報類」推薦。

4. Hobby Net 網站（日文）

http://www.mpsnet.co.jp/hobbynet/Default.aspx

這也是一間日本網路商店，開啟首頁之後，主要呈現的是日文字列，圖片很少，但不懂日文的人別慌！點進首頁上方的「食玩」、「轉蛋」、「魔玩」方塊，就會出現一連串的圖片及消息了～～本網站的當季新品和預約商品的更新尤其快速，是強力推薦的網站！

5. 海洋堂官方網站（日文）

http://www.kaiyodo.co.jp/index.html

站上除了必備的商品資訊、最新新聞之外，還有海洋堂的會社概要、經營理念、營業內容以及展覽活動等，喜歡海洋堂的人不能錯過！

6. RE-MENT 官方網站（日文）

http://www.re-ment.co.jp/

有最新產品資訊、商品介紹及販售活動等，是 Re-ment 的愛藏者必須一訪之處。

7. MegaHouse 官方網站（日文）

http://www.megahouse.co.jp/index.html

同樣有各種該公司最新商品販售資料的介紹，MegaHouse 的產品種類很多，除了食玩還有各種魔玩，更有貓熊鐵金剛喔！

8. YUJIN 官方網站（日文）

http://www.yujin-net.com/

YUJIN 是轉蛋的大廠，除了迪士尼系列，近年來也開發了各種原創角色，甚至與國外畫家合作商品（例如發行「麗莎與卡斯柏」狗狗繪本的名場面系列），品項繁多，光看新系列都讓人開心。

9. BANDAI 官方網站（日文）

http://www.bandai.co.jp/

BANDAI（萬代）是玩具業界巨人，商品以當紅動漫畫角色為主，如機動戰士鋼彈、七龍珠等等，喜歡的朋友可以逛逛。不過因為產品太多，可說是眼花撩亂，看網頁要一會兒才能習慣。

10. OBAKE 食玩扭蛋情報（中文）

http://blog.sina.com.tw/231/

這是國人 OBAKE 先生在新浪網上的部落格，專門介紹食玩扭蛋新消息，包含飲食、軍事、動漫電玩等種類，2006 年初瀏覽人數已破百萬了。雖然我並不認識 OBAKE 先生，也從未在站上留過言，不過為了感謝他的認真更新，特別在這裡介紹，以表達對同好之謝意。

C | 前進狩獵獵場

1. 實體店鋪

台灣的食玩、魔玩一般在玩具店販售，而轉蛋則是連便利商店的走道上都有。這些店鋪位置遍及全國，可以到巴哈姆特「轉蛋食玩討論版」（如前頁）的「精華區」觀看，那裡記錄了北中南各縣市，多家玩具店之電話及地址。如有時間，請記得，「勤於走動」是養成興趣及比價省錢的不二良方。

2. 網路通路：**YAHOO** 奇摩拍賣

http://tw.bid.yahoo.com/

對於不方便走訪店鋪的藏家，突破時空障礙的網際網路，的確是個省時省事的良方。不但可以多方比價，更可以找到店鋪不易購得的舊版、絕版、二手商品（實體店面因為陳列空間有限，多半以販賣新產品為主）。目前國人最常使用的是 YAHOO 奇摩的拍賣網站，只要加入（免費）會員，不論購買販賣都十分便利。

不過在網路拍賣上購買商品，除了要小心網拍糾紛之外，也要特別小心假賣家發出的截標信，以免遭受損失。目前雅虎奇摩為了建立買賣雙方的信心，設有多項防護機制，如「保障方案」、「詐欺反制」、「會員評價」、「停權黑名單」等等，若遇到詐欺，奇摩最高可補償 7000 元，這些措施都頗獲好評。

建議玩家先熟悉各項拍賣規則後使用，不過要注意，網路拍賣的最終購買金額，通常比實體店鋪要多上轉帳費用及郵寄費用。此外，網路上也有不少玩具店，可利用搜尋引擎多多尋訪發現、交叉比較，也是一種樂趣。

D 情報誌博物館

■ 專刊

食玩風行日本全國，以日本人耙梳情報的能耐與功夫，自然不會放過這些新玩意。這裡介紹的是與本書有關、台灣也曾進口的專門書刊，是本地讀者也能輕鬆取得的資訊。

1. 食玩 Perfect Guide

中譯名為「食玩完全導覽」，這本是 MOOK 形式的食玩專刊，專題是業界龍頭「海洋堂大解剖」，另外還有影視名人、食玩達人的收藏者專訪，以及回顧票選知名舊食玩、保存收藏的技巧等等，內容深入淺出，豐富多樣。

2. THE 食玩 Magazine

這一本也是 MOOK 專刊，但頁數較少，只有66頁，除了回顧昭和時代、採訪原型師之外，最重要的文章是編輯長的「食玩市場分析」，還有最吸引人的附錄：白化螃蟹、烏龜（亞成體），以吸引買家。

3. ぷちサンプル BOOK

本書為 Re-ment 和日本的白夜書房合作出版，以介紹 Re-ment 系列為主，幾乎可以說是該公司的產品手冊了。本書場景攝影賞心悅目，並且有一些很少對外公開的資料（但個人認為還不夠多），更附贈了 Re-ment 的強項模型：「壽司筒」。

4. 扭蛋大百科

不想閱讀日文的讀者，可以看看這本國內扭蛋藏家的專書，內容雖然以扭蛋為主，但作者非常用心的介紹了基本資料及代表藏品，值得參考。

■ 月刊雜誌

1.「フィギュア王」月刊

中譯名為「玩具王」。如果食玩迷每個月只能買一本雜誌，個人最推薦這本「玩具王」。刊物內容包含了全部玩具及魔玩，每期都有精心企畫的專題，新聞資訊分配均衡，版面編排活潑美觀，還常常附贈不同的書玩，是藏家必備的刊物。

2.「Quanto」月刊

中譯名為「模型酷玩誌」。其實本書是以介紹玩具車為主，其他才是魔玩、食玩、玩偶、轉蛋，近期的專題企畫頗為成功，品質有上升之勢。

3.「Hyper Hobby」月刊

Hyper Hobby 也是玩具迷常參考的一本書，它和「玩具王」一樣都喜歡介紹特攝、怪獸系列，主要內容遍及魔玩、食玩及玩偶，可和前兩本交叉參考。

4.「扭蛋狂」雜誌

這本雜誌的出現，象徵了國內扭蛋族的熱血和心血，也彰顯了這個族群的勢力的擴張。本書最大好處就是中文發聲，每期均有企畫專題，附產品圖鑑及解說，雖為不定期出刊，但在超商購買十分容易，它對報導國人自製產品的用心，也值得記上一筆。

5.「玩具酷報」雜誌

台灣自行編製發行的玩具雜誌，內容凡是玩具可以說都照單全收。「玩具酷報」與一般綜合誌相同，每期都會有主打專題，例如「聖鬥士聖衣大系回顧」等等，尤其對台港最新訊息以及各地的販賣商店也會特別報導，可彌補日文雜誌資訊之不足。

6. 鋼彈系列月刊

日本的「電擊 Hobby」月刊、「Hobby Japan」月刊，內容以鋼彈、機器人等男性向玩具為主，並旁及一部分魔玩資訊，主要是美少女 GK 和 PVC、以及動漫畫食玩轉蛋。國內也有中文版的「電擊 Hobby」月刊，可省去語言障礙之苦。

E | 珍重珍藏叮嚀

1. 絕對避免的凌遲死刑！

由於魔玩、食玩、轉蛋多為塑膠製品，因此沒有其他收藏品腐爛、敗壞、剝落、斷裂的問題，如果保存良好，也不會有明顯的「歲月痕跡」，不過這並不表示收藏可以隨便，最需注意的是以下兩點：

- 魔玩食玩如果放在陽光直曬或高溫高濕的地區，會有掉色、變形等問題，所以應當儘量避免。

- 食玩轉蛋因為尺寸小、附件多，必須特別小心附屬品或零件的遺失，減低收藏交流的價值。更要避免說明紙和蛋紙潮濕或骯髒，這是藏品致命傷。

2. 保存的貼心建議～～

- 最常見的方式：許多人為了妥善保存，常會將食玩和說明書，放入尺寸合適的封口塑膠袋，更講究的則會放防潮箱。

- 也有些玩家會把說明書、蛋紙單獨放在文具店販售的簡報本子或相簿中（個人便是採取這種統一保存方式），細心一點的，還會做好分類標籤，以方便日後的尋找。

- 容易丟失的細小零件，可以回收利用轉蛋殼，將零件放在蛋殼內，然後用油性筆或標籤紙做好標記，收在收納箱中保存，另外也可以用五金行販賣的零件整理盒，在格子外寫上標籤以方便尋找（感謝資深玩家 NINZIN 提供）。

- 最後有一種更狠的藏家，甚至完全不拆封、也不展示玩具，但這似乎少了與藏品互動的親近感，如果不是為了販賣，個人覺得很可惜，也無法培養對藏品的深情。

3. 展示豐富小天地！

關於入門者剛進入玩家的第一步，許多人第一個面臨的就是收藏擺設的問題──魔玩放哪裡？如何擺設才漂亮？收藏食玩轉蛋的玩家，一般都會購買這種「壓克力展示盒」（如圖1，這種尺寸在台灣最常見，故個人戲稱為「台灣款」），然後拼命「堆積木」，隨著收藏的增多，漸漸形成「樓臺高築」之勢。雖然這是一種很方便的展示收藏方法，但是只要收藏多、堆積高，還是會有 101 大樓隨著地震搖晃，甚至山崩土石流的危險。

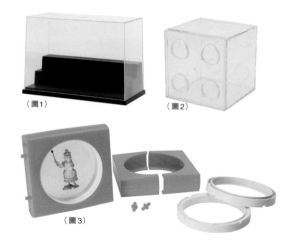

（圖1）　（圖2）

（圖3）

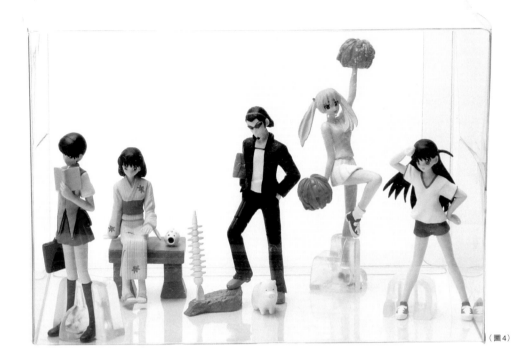

（圖4）

在此建議一種展示魔玩，比較經濟且堅固的方法：

- 視自己的收藏空間大小，到大賣場購買現成的鐵架。
- 在鐵架內依照自己的收藏規模，分別構築、設計隔間。
- 在外層掛上塑膠布、或加上壓克力板，既可防塵又可避免藏品掉落。
- 最後在適當高度裝上照明燈，就可以創造獨一無二的美麗展示空間。

（感謝資深玩家 NINZIN 提供）

另外，比較挑剔的玩家，可以到日本的魔玩食玩店購買專用展示盒，各式各樣的材質或尺寸，有大有小、有扁有方有圓（如圖2、3），任君選擇，但缺點是比較佔據行李空間，而且不能壓傷或刮壞表面，否則就前功盡棄了。

更有一種強力省錢的方法，就是到專門的容器包裝店，購買用來包裝的透明塑膠展示盒（如圖4，多種尺寸，台北火車站後站有售）。這種展示盒的價格幾乎只是一般壓克力箱的1/5，甚至更少，簡直就是讓藏家噴血的便宜。它還有一個無敵優點——可以壓扁收藏，完全不佔空間，本人大力推薦。不過它的缺點是材質比較軟，沒有壓克力箱那麼硬，是比較可惜的地方，不過看在價錢的份上，這個缺點是可以容忍的。

（感謝玩家葉天賀提供）

食玩不思議／葉怡君著． – 初版．
-- 臺北市：遠流，2006〔民95〕
面；　公分．

ISBN 957-32-5731-9（平裝）．

1. 收藏　2. 玩具

999.2　　　　　　　　　　95002346

食玩不思議

作者──葉怡君
策劃──綠蠹魚編選小組
主編──曾淑正
美術設計──Zero
攝影──陳輝明・徐志初
編輯──洪淑暖

發行人──王榮文
出版發行──遠流出版事業股份有限公司
地址──台北市南昌路二段81號6樓
電話──(02)23926899　傳真──(02)23926658
劃撥帳號──0189456-1

香港發行──遠流（香港）出版公司
地址──香港北角英皇道310號雲華大廈四樓505室
電話──(852)25089048　傳真──(852)25033258
香港售價──港幣117元

著作權顧問──蕭雄淋律師
法律顧問──王秀哲律師　董安丹律師

製版印刷──中原造像股份有限公司

2006年 3 月 1 日 初版一刷
2006年 4 月 1 日 初版二刷
行政院新聞局局版台業字第1295號
售價──新台幣350元
YLib 遠流博識網 http://www.ylib.com
E-mail: ylib@ylib.com